Vincent van Gogh

빈센트 반 고흐

영혼의 화가, 그 창작의 산실을 찾아서

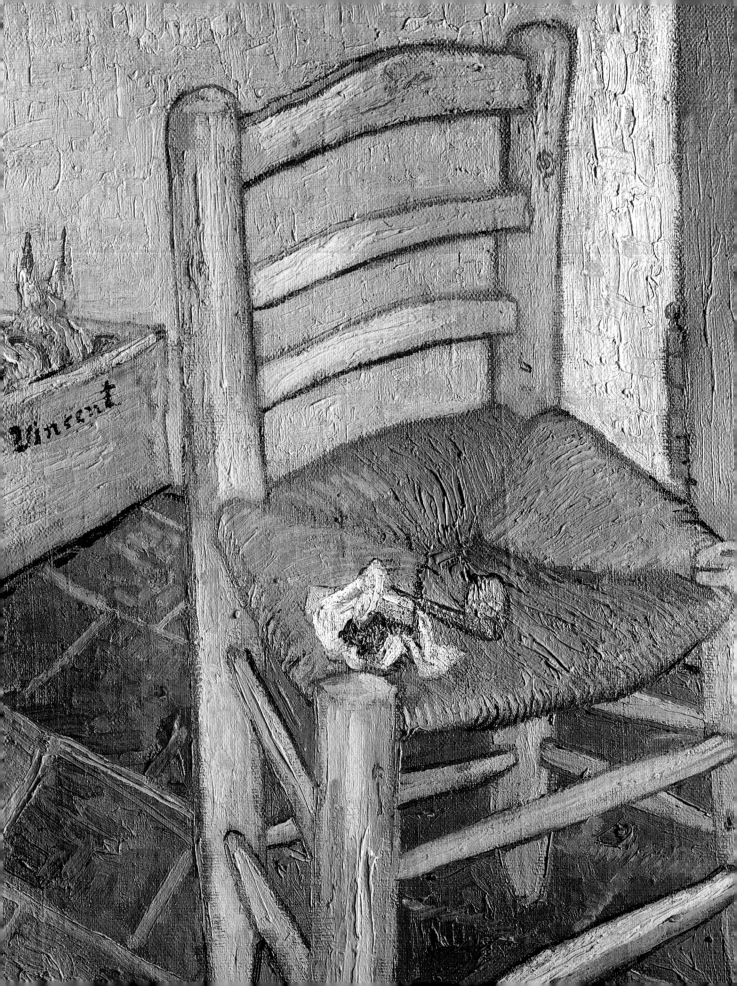

Vincent van Gogh

빈센트 반 고흐

영혼의 화가, 그 창작의 산실을 찾아서

마틴 베일리 지음 주은정 옮김

BOOKERS

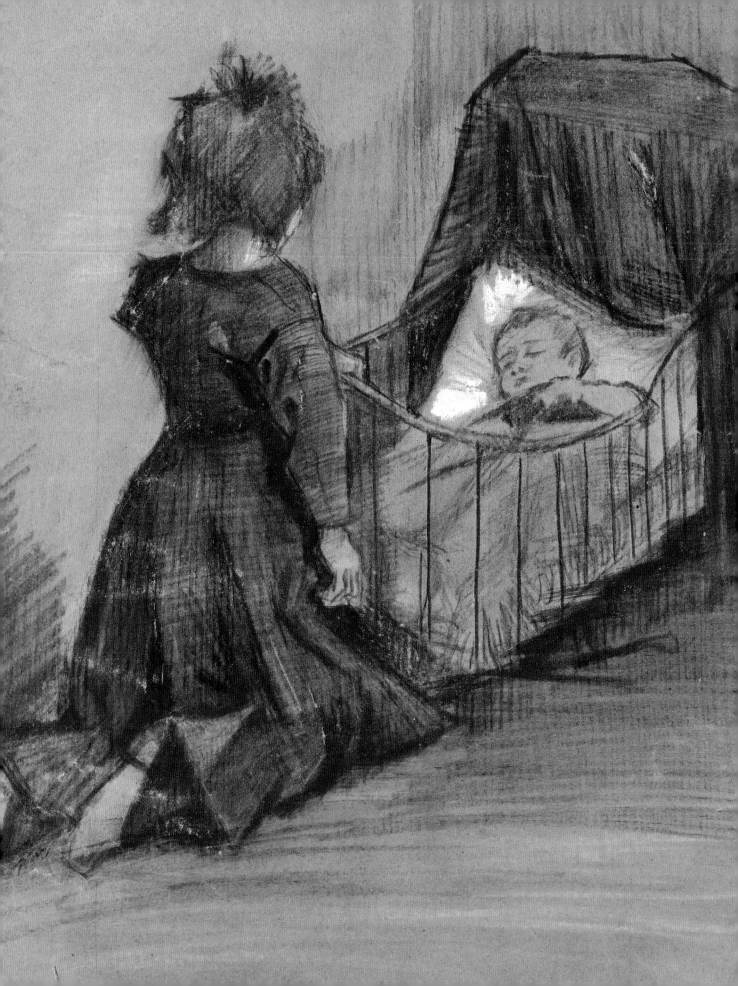

목차 Contents

(p.2) 도판 85, 〈반 고흐의 의자〉 세부,
1888년 11월~1889년 1월,
황마에 유채, 내셔널 갤러리, 런던
(F498).

(p.4) 도판 32, 〈요람 옆에 무릎을 꿇고
있는 소녀〉 세부, 1883년 3월, 종이에
연필, 초크, 수채, 48×32cm,
반 고흐 미술관, 암스테르담
(빈센트 반 고흐 재단)(F1024).

(pp.6~7) 도판 76, 〈침실〉 세부,
1888년 10월, 캔버스에 유채,
72×91cm, 반 고흐 미술관, 암스테르담
(빈센트 반 고흐 재단)(F482).

8	들어가며
14	어린 시절: 준데르트
20	미술 거래상: 헤이그, 런던, 파리
30	탐색: 램즈게이트, 아일워스, 도르드레흐트, 암스테르담
36	광부들과 함께 하는 전도사: 보리나주와 브뤼셀
44	다시 가족과 함께: 에텐
52	시엔과의 생활: 헤이그
66	저 멀리 북쪽: 드렌터
76	감자 먹는 사람들: 뉘넌
94	도시 생활: 안트베르펜
102	보헤미안의 몽마르트르: 파리
122	노란 집: 아를
146	정신병원으로의 은둔: 생폴드모졸
166	마침내 휴식: 오베르쉬르와즈
178	준데르트에서 오베르까지: 반 고흐 여정의 연대기
182	미주
186	참고문헌
188	이미지 출처
189	찾아보기
191	감사의 글

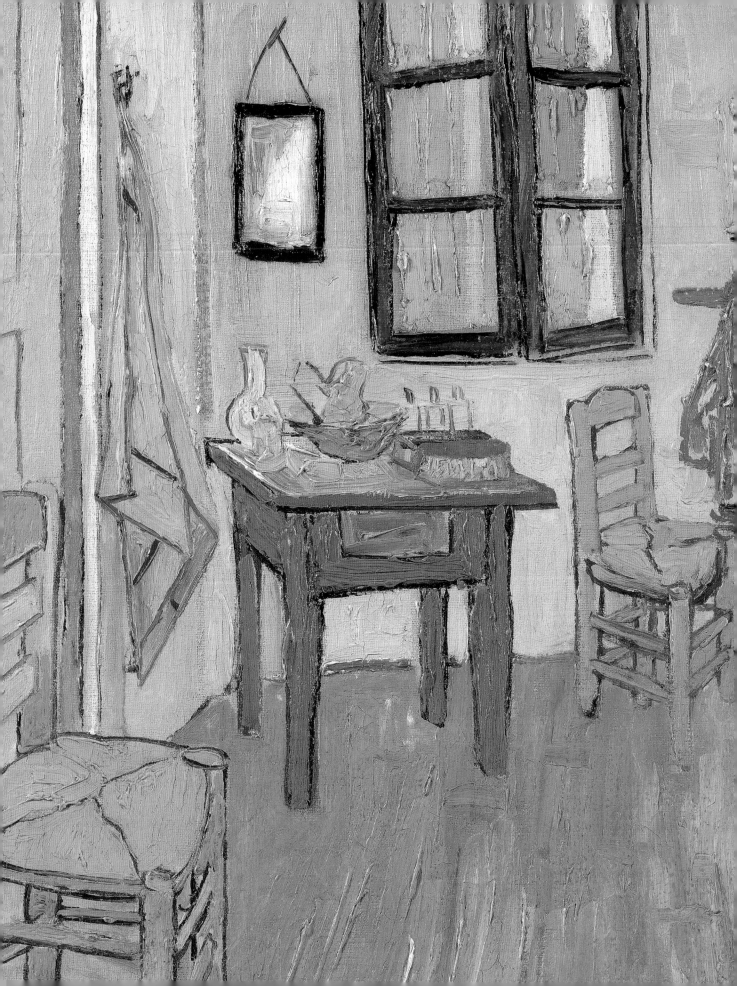

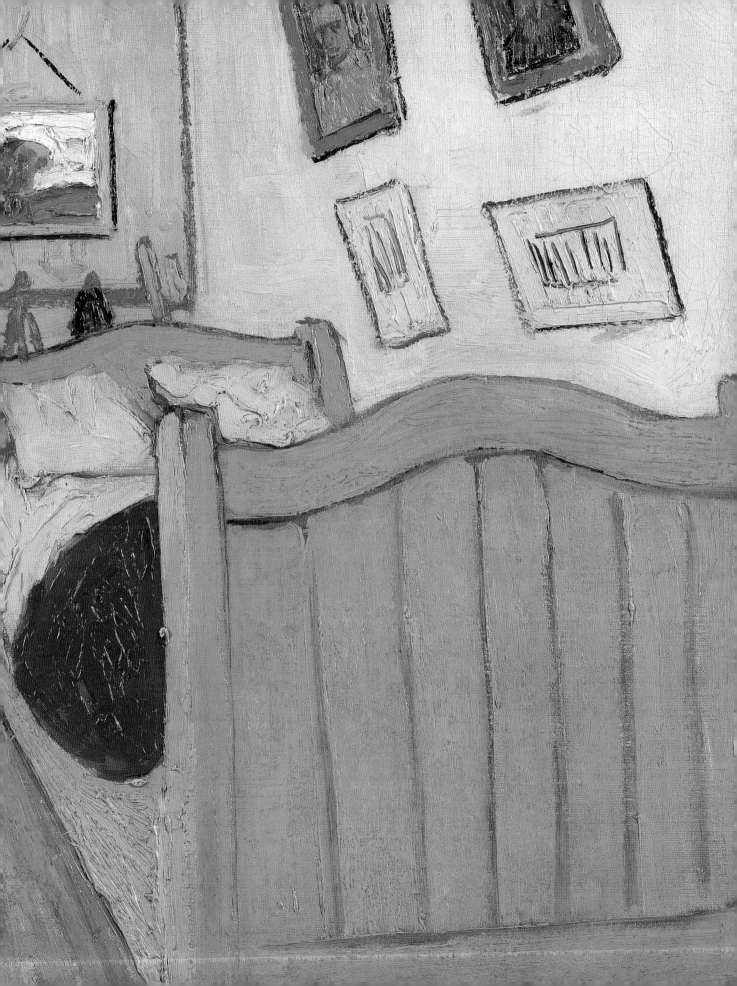

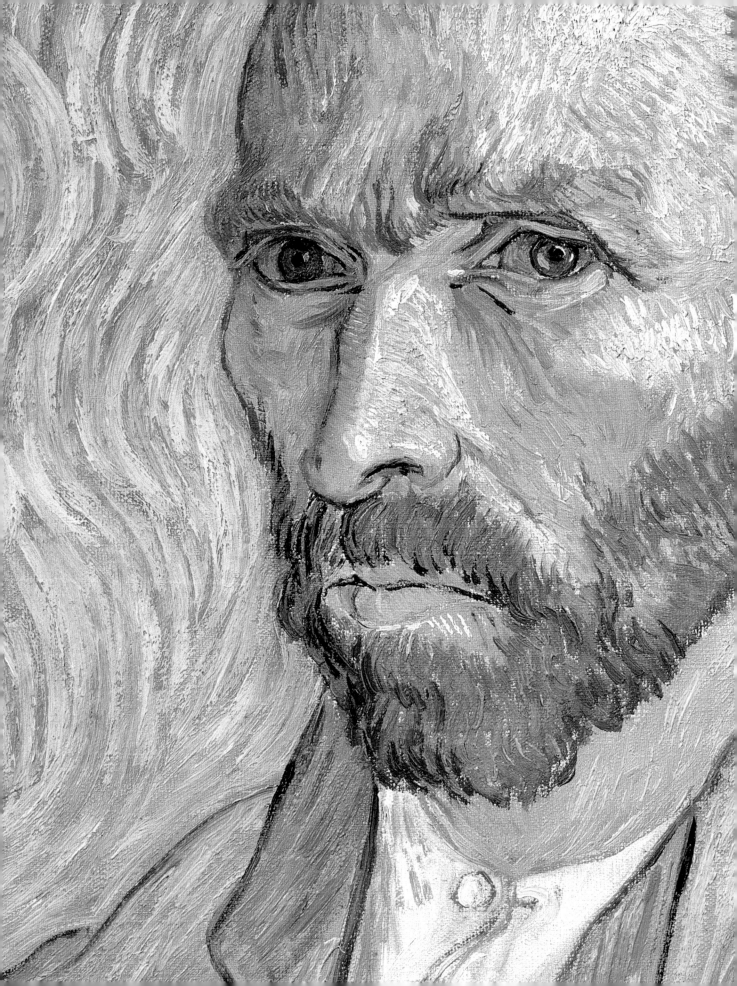

들어가며 Introduction

"나는 늘 어디론가, 목적지로 향하는 여행자처럼 느껴진다."[1]

빈센트 반 고흐(Vincent van Gogh)는 잠시도 가만히 쉬지를 못하는 사람이었다. 그는 부단히 움직였다. 20대의 대부분은 천직을 찾는 일에 보냈다. 미술 거래상으로 사회 생활을 시작한 그는 이후 착취당하는 광부들 속에서 전도사로 활동하기도 했다. 예술 가가 되겠다고 결심한 이후에는 방랑자 생활을 지속하며 늘 작품 제작과 판매에 필요 한 주제와 기회를 찾아 새로운 장소를 찾아다녔다.

정처 없이 이곳저곳을 옮겨 다녔던 반 고흐는 주민 수가 몇백 명인 브라반트 마을 에서부터 당시 세계에서 인구수가 가장 많은 도시였던 런던에 이르기까지 약 12곳이 넘는 장소들에 한시적으로 체류하면서 거처를 계속해서 옮겨 다녔다. 그가 머물렀던 곳 역시 해군 소장이었던 삼촌이 생활하던 막사부터 정신병원의 작은 방에 이르기까 지 다양했다.

이 책은 반 고흐가 살았던 장소들이 그의 예술에 미친 영향을 살펴보려 한다. 반 고 흐는 삶의 여정에서 어떤 곳들에 머물렀는가? 다양한 풍경과 도시 경관은 그의 드로 잉과 회화에 어떤 영향을 미쳤는가? 이 책은 끊임없이 변화하는 환경 속에서 반 고흐 가 어떻게 예술가로서 성장했는지를 이야기한다.

반 고흐가 생전에 경험했던 진정한 의미에서의 집이라고는 단 2곳뿐이었다. 그마저 도 매우 짧은 기간의 체류에 불과했다. 첫 번째 집은 헤이그의 특별할 것 없는 지역에 위치한 수수한 아파트로, 반 고흐는 과거 매춘부였던 연인 시엔 후르닉(Sien Hoornik) 과 그녀의 어린 딸, 젖먹이 아들과 함께 이곳에 살았다. 두 번째 집은 아를의 노란 집 (Yellow House)으로, 반 고흐는 동료 예술가였던 폴 고갱(Paul Gauguin)과 함께 한때 이 곳에서 지냈다.

예술가가 되기로 마음을 먹은 1882년 헤이그에서 생활하던 반 고흐는 후르닉과 사 랑에 빠졌고 이내 결혼을 생각했다. 그녀는 당시 (다른 남성의) 아이를 가진 상태였다. 아기 빌럼이 태어나자 반 고흐는 넓은 공간을 마련하기 위해 조금 더 큰 아파트로 옮 겼다. 난산이었던 탓에 후르닉은 2주 동안 병원에 입원해야만 했는데, 반 고흐는 동생 테오(Theo)에게 "많은 고통을 겪은 뒤에 돌아오는 것이니만큼 그녀는 따뜻한 보금자 리를 누릴 자격이 있다"고 말하며 그녀에 대한 다정한 배려심을 드러냈다.[2]

아파트는 당시 중앙 철도선 근방의 헤이그 교외 지역에 있었다. 위층에는 — 가장 중요한 — 반 고흐의 작업실이 "잿빛 갈색의 벽지와 청소한 마룻장 …… 그리고 모든 것이 윤이 나는" 큰 방을 포함해서 3개의 방이 있었다.[3] 반 고흐는 벽에 자신의 드로 잉 몇 점을 붙여 놓았고 널찍한 소나무 작업대 옆에 이젤 2개를 세워두었다.

작은 부엌 옆은 거실로, 난로와 후르닉을 위한 고리버들 의자, 녹색 침대보가 깔린

빌럼을 위한 작은 철제 요람이 있었다. 반 고흐는 빌럼이 태어나 집에 오자 자신의 아이인 것처럼 환영했다. 그는 테오에게 보낸 편지에서 중고 상점에서부터 어깨에 지고 온 아기 침대에 대해 다음과 같이 썼다. "나는 이 마지막 가구를 무감정하게 바라볼 수 없었어. 요람에 누운 아기 그리고 그 옆의 사랑하는 여자 곁에 앉았을 때의 강렬한 감정이 나를 휘감기 때문이지."[4] 반 고흐는 요람 뒤에 그가 좋아하는 판화 중 하나인, 늦은 밤 구유 옆에서 성서를 읽고 있는 성모 마리아를 묘사한 렘브란트(Rembrandt Harmenszoon van Rijn)의 작품을 벽에 꽂아 두었다. 몇 달 뒤에 그는 후르닉의 다섯 살짜리 딸 마리아의 보살핌을 받으며 요람 속에서 잠든 빌럼을 드로잉으로 그렸다(도판 32, p.60).

갑자기 반 고흐에게 가족이 생겼다. 후르닉은 동반자다운 면모를 보여주며 모델이 되어주었지만 그들 모두에게 상황은 녹록지 않았다. 반 고흐는 수입이 없이 여전히 동생 테오가 베푸는 너그러운 배려에 기대는 상황이었다. 그는 테오가 보내주는 돈으로 생활했다. 후르닉은 재봉사로 얼마간 일을 했고, 때로 절박한 순간에는 매춘부 일을 했을 가능성마저 있다.

비좁고 소란스러운 아파트에서 두 아이의 존재는 분명 반 고흐가 그림에 몰두하는 데 방해가 되었을 것이다. 이후 몇 개월 간 그와 후르닉 사이의 긴장은 점차 고조되었고 이듬해 두 사람은 헤어졌다. 반 고흐와 헤어진 이후의 후르닉의 삶에 대해서는 지금까지 거의 알려진 바가 없다. 신원미상 여성의 죽음을 보도한 신문 기사의 기록 조사를 통해 그녀의 마지막 결혼과 비극적 결말에 대해 조금 더 많은 내용을 찾아볼 수 있다. 그녀의 고된 삶은 반 고흐가 예상했던 대로 안타까운 결말을 맞았다.

후르닉과 헤어지고 여러 차례 이사를 다닌 지 5년이 지난 뒤에 반 고흐는 아를에 도착했고 애정이 담긴 이름 "작은 노란 집"[5]으로 부른 집을 빌렸다. 프로방스에서 지낸 처음 몇 달 동안은 수수한 호텔에서 지냈지만 머물 집을 구하고 나서 그는 마침내 "자신만의 집"[6]을 갖게 되었다. 1층에는 널찍한 공간이 두 군데 있었는데, 하나는 앞쪽의 거실로 반 고흐의 작업실로 사용되었다. 다른 하나는 그 뒤에 자리한 부엌이었다. 위층에는 두 개의 침실이 있었는데, 넓은 방은 반 고흐의 방이었고 다른 하나는 손님방으로 사용되었다.

노란 집에 가구가 갖춰지자 반 고흐는 기쁨에 차서 여동생 빌(Will)에게 다음과 같이 편지를 썼다. "나는 생활할 수 있고, 숨 쉴 수 있고, 생각할 수 있고, 그림을 그릴 수 있어."[7] 그는 자랑스럽게 자신의 침실을 그렸다. 그리고 예리하게도 침대에 한 쌍의 베개를 포함시켰다(도판 76, p.131). 매우 개인적인 이 작품은 편안한 분위기를 묘사하

려던 그의 목적을 실현한 것이기는 했지만 실제로 이 방은 어수선했을 것이다. 반 고흐의 살림 솜씨는 아주 형편없기로 유명했기 때문이다. 옷가지와 쓰레기가 침실 여기저기에 널려 있었으리라 상상할 수 있다.

반 고흐는 노란 집을 파리에서 온 동료 화가와 함께 쓰며 비용을 분담하고 예술적 동료애를 나눌 수 있기를 간절히 바랐다. 고갱은 마침내 그의 초청을 받아들였고 1888년 10월에 도착했다. 비록 고갱이 반 고흐는 형편없는 요리사이며 돈 관리 역시 서투르다고 밝히긴 했지만, 처음에는 모든 것이 순조로웠다. 고갱은 재빨리 상황을 정리하고 주방과 가계를 맡았다.

두 예술가는 낮에는 열심히 작업했고 저녁에는 늦게까지 이야기를 나누었다. 그러나 이내 긴장 관계가 생겼고 너무 다른 서로의 성격으로 인해 악화되었다. 두 사람은 예술에 대한 관점뿐 아니라, 일상적인 것 예를 들면 노란 집의 배치를 두고도 말다툼을 벌이기 시작했다. 크리스마스 직전에 반 고흐가 면도칼로 자신의 귀를 절단하는 끔찍한 사건이 일어났다. 반 고흐는 병원에 실려 가고 고갱은 파리로 도망가면서 '남부의 작업실'에 대한 꿈은 갑작스럽게 막을 내렸다.[8]

헤이그에서 후르닉과 보낸 1년 남짓한 기간과 노란 집에서 보낸 몇 개월을 제외하면 반 고흐는 정처 없이 떠도는 방랑자 같은 예술가였다. 심지어 어린 시절에조차 그는 가만히 있지 못하고 어설펐는데, 이는 성인이 된 이후에도 지속되어 늘 이곳저곳을 이동하며 헤이그, 런던, 파리, 램즈게이트, 아일워스, 도르드레흐트, 암스테르담, 벨기에의 탄광 지역 보리나주의 마을들(파튀라지, 바스메스, 쿠에스메스)을 돌아다녔다. 예술가를 자신의 천직으로 삼고자 결정한 이후에도 그는 브뤼셀과 에텐, 헤이그, 드렌터, 뉘넌, 안트베르펜, 파리, 아를, 생레미드프로방스의 정신병원, 그리고 마지막으로 오베르쉬르와즈에 이르기까지 수많은 장소에서 기량을 연마하며 끊임없이 이동했다.

사람들 대부분이 태어난 곳을 떠나는 일이 거의 없고 이동이라고는 시골에서 도시로의 이주가 전부였던 시대에 국경과 문화를 쉼 없이 넘나든 반 고흐의 생활 방식은 상당히 놀라운 것이었다. 성인이 된 그가 네덜란드에서 지낸 기간은 통틀어 대략 7년 정도였고, 프랑스에서 5년, 벨기에에서 3년, 영국에서 2년을 보냈다.

반 고흐는 헤이그와 런던, 파리에서 미술 거래상의 수습직원으로 일하면서 예술계에 처음으로 발을 디뎠다. 이 시기에 그는 옛 거장과 동시대 화가들의 작품을 두루 접했다. 이후 벨기에 보리나주에서 전도사로 일하며 경험한 광부들의 매우 고단하고 위험한 삶은 그의 초기 드로잉에 영감을 주었다. 헤이그에서는 도시 생활의 모티프와 씨름하며 가난한 사람들과 나이 든 사람들의 고통에 대해 깊은 연민을 보여주었다. 그리

"나는 점차 진정한 세계인이 되어가기 시작했다. 네덜란드 사람이나 영국 사람, 프랑스 사람이 아니라, 그저 한 사람이 되어가고 있다."[9]

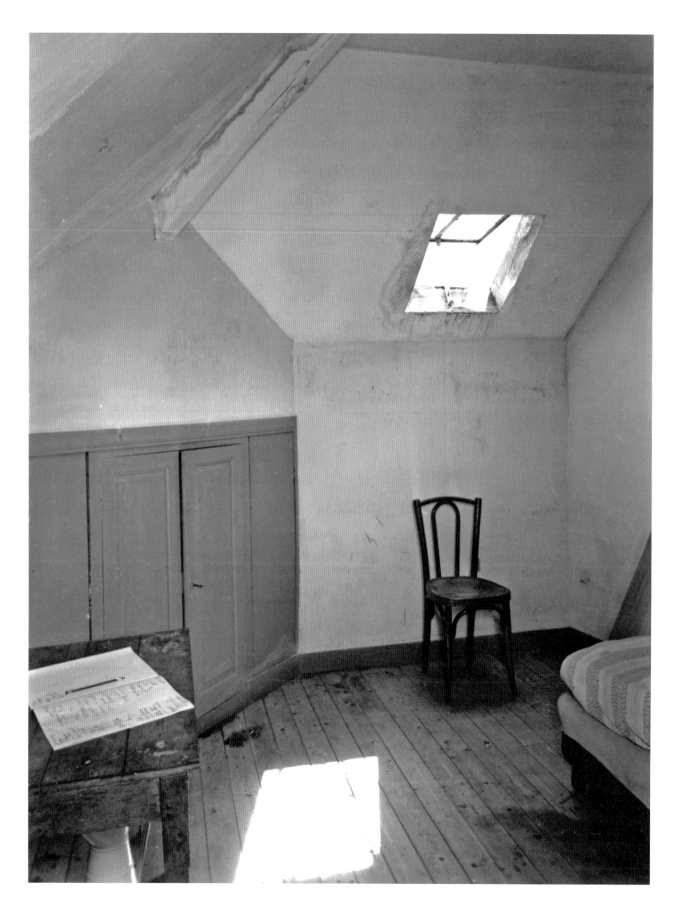

고 뉘넌의 브라반트 마을에서 만난 그곳의 농부들과 베 짜는 사람들은 그가 초상화가로 성장하는 데에 자양분이 되었다.

세계적인 예술 중심지인 파리는 반 고흐로 하여금 인상주의에 눈을 뜨게 해주어 색채 사용을 탐구하도록 독려했다. 그림 같은 올리브나무 숲과 사이프러스 위로 쏟아지는 프로방스의 강한 햇살은 반 고흐의 가장 빼어난 풍경화의 제작으로 이어졌다. 그에게 마지막으로 영감을 준 장소는 파리 북쪽에 자리한 마을 오베르쉬르와즈 주변의 탁 트인 시골 지역이었다. 이곳에서 그는 주목할 만한 70점의 회화를 완성했는데, 하루에 하나씩 그린 셈이다. 그러나 1890년 7월 27일 오후 바로 이곳에서 반 고흐는 밀밭으로 걸어 들어가 자신을 향해 권총을 겨누었다.

반 고흐는 비틀거리며 머물고 있던 작은 여인숙까지 걸어갔다. 그는 몹시 괴로워하며 계단을 올라 작은 방으로 갔다. 이곳은 그의 마지막 안식처가 되었다. 방에는 작은 채광창만이 있어 거리를 내다볼 수 없었다. 반 고흐는 생애 마지막 시간을 이 비좁고 사방이 막힌 공간에서 보냈다(도판 103). 이틀 뒤 그는 테오의 팔 안에서 숨을 거두었고, 그의 여정은 마침내 막을 내렸다.

현재 전하는 반 고흐의 820개 편지 중 적어도 322개 편지에 '집'이라는 단어가 등장한다. 이것은 그가 주고받은 서신에서 매우 높은 빈도로 사용한 단어임을 의미한다. 반 고흐가 '집'이라는 단어를 사용할 때는 대개 부모의 집 즉 부모가 거주했고 자신이 태어난 집을 가리킨다. 하지만 20대 초부터 동생 테오를 제외한 다른 가족들과의 관계가 악화되었다. 그는 30세에 쓴 편지에서 다음과 같이 적었다. "나는 다른 가족들과 성격이 매우 다르다. 나는 사실상 '반 고흐'가 아니다."[10]

이 무렵까지 반 고흐는 계속 이주했다. 그는 예술에 온통 마음을 빼앗겼다. 1885년 테오에게 쓴 편지에서 그는 다음과 같이 말한다. "그림을 그리는 일, 내 생각에 특히 농부의 삶을 그리는 일은 생채기와 참혹한 구석이 많기는 하지만 마음에 평화를 주지." 문제는 "그림을 팔지 못해도 화가는 앞으로 나아가기 위한 물감과 모델을 위한 돈을 가지고 있어야 한다"는 것이었다. 그리고 다음과 같이 이야기를 끝맺는다. "그림을 그리는 일이 바로 '집'이지."[11]

Bewijs van Geboorte-inschrijving

Bij den Burgerlijken Stand der gemeente ZUNDERT is in het geboorte-
register van het jaar *1853*, onder nº *29*, ingeschreven :

Vincent Willem van Gogh

geboren den *30 Maart 1853*

Vader : *Theodorus*

Moeder : *Anna Cornelia Carbentus*

BURGERLIJKE STAND ZUNDERT.

1

어린 시절 Childhood

"우리는 아마도 브라반트에서 보낸 어린 시절, 그리고 보통의 경우보다 생각하는 법을 배우는 데 훨씬 많은 도움이 된 환경에 감사히 여겨야 할 거야."[1]

준데르트 Zundert

1853년 3월~1869년 7월

빈센트 빌럼 반 고흐(Vincent Willem van Gogh)는 1852년 3월 30일 준데르트에서 태어났다. 1년 뒤 정확히 같은 날짜에 그의 어머니는 건강한 두 번째 남자아이를 낳았다. 이 아이는 형과 같은 이름으로 세례를 받았다(도판 1). 장차 예술가가 될 이 아이의 아버지 테오도루스(Theodorus)는 그 지역의 목사였다. 이 어린 소년은 예배에 참석할 때마다 자신의 이름이 새겨진, 사산아였던 형의 비석 앞을 지나갔다. 지금도 남아 있는 이 비석에는 다음과 같이 적혀 있다. "어린아이들을 용납하고 내게 오는 것을 금하지 말라. 천국이 이런 사람의 것이니라."[2]

준데르트는 브라반트의 농촌 지역으로 벨기에 국경과 매우 가까운 네덜란드 남부에 위치한다. 테오도루스(도판 2)는 1849년 개신교 목사가 되었고 가톨릭 신자가 대다수인 지역 사회에서 일했다. 목사관(도판 3)은 시청과 광장 바로 맞은편에 있었다(도판 4). 목사관 뒤에는 넓은 정원이 있었고 그 정원 너머로는 소농들이 힘들게 일하는 밭이 이어졌다.

테오도루스는 1851년 안나(Anna, 도판 5)와 결혼했다. 부부는 빈센트를 순산하고 2년이 지난 후부터 차례대로 다섯 명의 아이, 안나(Anna, 1855), 테오(1857), 리스(Lies, 1859), 빌(Will, 1862), 코르(Cor, 1867)를 낳았다. 빈센트는 형제자매 가운데 동생 테오와 가장 가깝게 지냈다. 테오도루스는 목사로 일하며 고정적인 수입을 벌었고 가족에게 안정적인 중산층의 생활환경을 제공했다. 안나는 자애로운 어머니였다. 여러 측면에서 볼 때 어린아이들을 보살피기에 이상적인 가정이었다.

반 고흐는 7세가 되자 길 건너편에 있는 마을 학교에 다니기 시작했다. 그러나 문제가 생겼는지 1년 뒤 무렵부터는 학교를 그만두고 가정교사에게 교육을 받았다. 반 고흐는 11세의 어린 나이에 인근 도시 제벤베르겐의 기숙학교로 보내졌다. 2년 뒤에는 틸뷔르흐의 중등학교에 진학했고 그 지역의 한 가정에서 2년 동안 하숙했다. 반 고흐는 15세가 되기 직전 틸뷔르흐 학교를 그만두었고 다음 진로에 대해 고민하며 1년여가량 집에 머물렀다.

정규 교육을 받은 기간은 통틀어 5년 정도에 불과했지만, 부모가 교육을 대단히 중시한 덕에 그는 박식했고 언어에 능통했다. 20대 무렵의 그는 영어와 프랑스어, 독일어를 유창하게 구사했다. 어릴 적 종종 스케치를 그렸고 학교에서 드로잉 수업을 받긴 했으나 반 고흐가 미술 분야에서 특별한 재능을 보였다는 증거는 거의 없다.

도판 1. 빈센트 반 고흐의 출생신고서,
준데르트, 1853년 3월 30일,
반 고흐 미술관 아카이브(b3318).

준데르트 근처의 전원 풍경

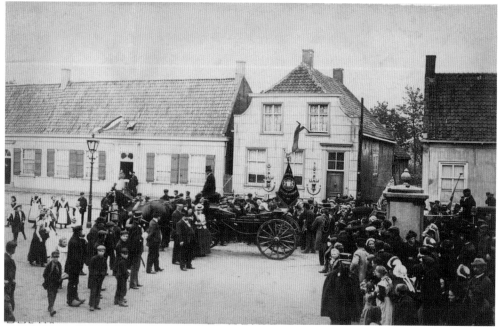

청소년 시절이 반 고흐에게 남긴 중요한 유산은 준데르트의 시골 환경이 일평생 이어진 그의 자연에 대한 사랑에 영향을 미쳤다는 것이다. 늘 열정적으로 산책을 했던 그는 곤충과 새, 동물에 관심을 가졌고, 특별히 계절의 변화와 그것이 풍경과 농사에 미치는 영향력을 잘 알고 있었다. 지역 소농들의 삶을 가까이에서 관찰한 경험은 소농들이 직면하고 이를 극복하는 도전에 대해서도 아주 잘 이해하게 되는 기회가 되었다. 이 초기의 경험은 반 고흐가 마침내 예술가가 되기로 마음을 먹었을 때 영감의 원천이 되었다.

반 고흐는 언제나 준데르트에 대해 긍정적이고 거의 이상적이라 할 수 있는 기억을 간직했다. 그에게 이 마을은 시골 특유의 소박함과 근심 걱정 없는 유년 시절을 상징했다. 22세의 반 고흐가 테오에게 쓴 편지에는 "준데르트에 강하게 마음이 끌려서" 부모가 헬보르트의 인근 마을로 이사를 간 뒤에도 그곳을 다시 방문할 필요성을 느낄 정도라고 적혀 있다.[3]

그로부터 12년 뒤 아를에서 자신의 귀를 훼손하고 정신적 위기에 직면했을 때, 그의 생각은 다시 한번 자신이 태어난 고향으로 향했다. "아픈 와중에 나는 준데르트의 집의 방 하나하나를 다시 보았다. 길 하나하나, 정원의 나무 한 그루 한 그루, 주변 풍경, 들판, 이웃들, 교회와 그 뒤편의 텃밭, 묘지, 묘지의 키 큰 아카시아나무와 나무 높은 곳에 있던 까치의 둥지까지 말이야."[4]

같은 해 그는 어머니에게 보낸 편지에서 다음과 같이 말했다. "여러 해 동안 런던, 파리 같은 대도시에서 살았지만 '나는 여전히 준데르트 출신의 농부처럼' 보여요." 반 고흐는 예술가로서의 자신의 삶을 농부의 삶과 비교했다. "농부가 밭을 쟁기로 갈 듯이 나는 내 캔버스를 갑니다."[5]

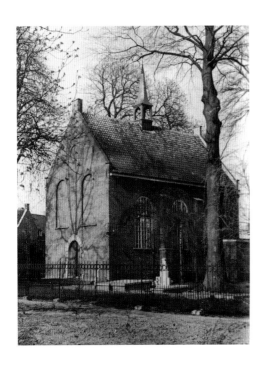

2 미술 거래상 Art Dealer

"런던이라는 도시와 [미술품] 거래,
그리고 이곳의 생활 방식을
구경하는 일이 얼마나 흥미로운지
이루 다 말할 수 없어.
우리와는 아주 많이 달라."[1]

헤이그, 런던, 파리 The Hague, London and Paris
1869년 7월~1876년 4월

16세가 된 반 고흐는 친척의 소개로 첫 직장을 얻어 미술 거래상의 수습직원이 되었다. 반 고흐와 같은 이름을 지닌 ('센트'로도 알려진) 삼촌 빈센트가 헤이그에 갤러리를 열었고, 이후 파리를 기반으로 성공을 거둔 회사 구필(Goupil)에 넘겼다. 센트가 계속 동업자로 남았던 까닭에 어린 조카에게 일자리를 보장해 줄 수 있었다.

구필 갤러리는 헤이그의 도심 광장인 플라츠에 위치했다. 이 갤러리는 우아한 실내가 암시하듯이 세련된 고객들을 응대했다(도판 6). 반 고흐는 1869년 7월에 고용되었고, 말단 직원으로서 사무 처리를 담당하면서 창고 일을 도왔다. 그는 거리가 멀지 않은 빌럼과 디나 루스(Willem and Dina Roos) 가족의 집에서 하숙했고, 곧 이들과 친구가 되었다. 집과 같은 편안한 분위기를 만들기 위해 그는 방에 좋아하는 판화 작품들을 붙여 놓았다.

시골 출신인 반 고흐는 헤이그에서 처음으로 주류 현대미술을 접했다. 구필 갤러리는 19세기 작품, 그중에서도 대개 프랑스 작품을 취급했지만 이탈리아 예술가와 스페인 예술가도 일부 취급했다. 갤러리는 회화 작품 외에도 세계에서 가장 규모가 큰 고품질 미술 복제품 생산자로 성장하여 수천 장의 판화와 사진을 제작했다. 반 고흐의 주요 업무는 복제품 재고를 관리하며 최근의 유럽 회화 작품들을 집중적으로 소개하는 것이었다.

당시 헤이그는 소위 헤이그파(Hague School) 화가들의 본거지로서 네덜란드 예술의 중심지가 되었다. 이 동시대 풍경화가들은 부드러운 색조를 사용해 목가적인 전원 장면을 묘사하면서 분위기를 전달하는 데 집중했다. 반 고흐는 곧 이 작품들, 특히 안톤 마우베(Anton Mauve)의 열렬한 팬이 되었다(마우베는 훗날 반 고흐의 사촌 제트와 결혼한다).

반 고흐는 스케치를 그리던 이전의 습관을 계속 유지했다. 광장에서 마우리츠하위스 미술관을 향해 뻗은, 나무가 늘어선 수변도로 랑에 페이베르베르흐를 그린 드로잉을 포함해 드로잉 몇 점이 남아 있다. 이 초기 스케치들은 서툴렀지만 반 고흐는 인내심을 갖고 기량을 발전시키는 일에 매진했다.

갤러리에서 일한 지 4년 가까이 되자 반 고흐는 승진했고 런던으로 발령을 받았다. 이후 그의 삶에서 헤이그만큼 오래 머무른 장소는 없었다. 런던으로 향했을 때 그는 이미 감정이 풍부해 보이는 인상과 약간 주름진 이마를 비롯해 실제 나이인 스무 살

도판 6. 헤이그 구필 갤러리 실내,
1900년경, 사진(세부), 반 고흐 미술관
아카이브(Traulbaut T-621).

21

보다 훨씬 더 나이 들어 보였다. 유일하게 남아 있는 사진에서 확인할 수 있듯 지저분한 머리 모양에 재킷과 넥타이 차림새의 그는 불안해 보인다(도판 7). 그래도 꿰뚫어 보는 듯한 형형한 눈빛은 인상적이다.

(구필 갤러리의 브뤼셀 지사에 막 합류한) 동생 테오에게 쓴 편지에서 반 고흐는 곧 이루어질 런던 이주에 대해 열광적으로 이야기했다. 준데르트 마을 출신의 그에게는 인구 9만의 헤이그도 분명 거대해 보였겠지만, 당시 런던은 인구 3백만이 넘는 대도시였다. 반 고흐는 이러한 이주가 "원하는 만큼 말하지는 못하겠지만 내 영어 실력을 위해서는 정말 멋진" 경험이 될 것이라고 장담했다. 그는 또한 다음과 같이 덧붙였다. "영국의 화가들이 아주 궁금해. 대부분 영국 안에 머물러 있으니 우리는 그들의 극히 일부만을 보고 있지."[2]

1973년 5월 반 고흐는 런던에 도착했다. 그의 연봉은 90파운드였다. 이제 막 경력을 시작한 지 얼마 되지 않은 젊은이치고는 상당한 액수였다(부양가족이 있는 보통의 근로자가 이 액수의 1/4 정도를 받았다). 이후로 그는 이 같은 수준의 수입을 두 번 다시 얻지 못했다. 이 액수는 아버지가 받는 보수보다도 더 많았다. 아버지 테오도루스는 목사였기에 숙소가 무상으로 주어지기는 했지만 말이다. 런던에서 반 고흐가 처음 머물렀던 장소는 확실하지 않지만 교외 지역 즉 템스 강 남쪽 지역으로 추측된다.

젊은 네덜란드인 반 고흐는 산책을 즐겼다. 그는 산책하며 관찰하고 깊이 생각하는 시간을 충분히 가졌다. 그는 대부분 당시 새로 건설된 템스 강 둑길을 일부 따라서 도보로 갤러리에 출근했다. 그는 실크해트를 쓰고 성큼성큼 걸어 다녔는데 "실크해트 없이는 런던에 있을 수 없어요"라고 부모에게 말하기도 했다.[3] 이 출근길은 그에게 런던의 거리 풍경에 감탄하고 부유한 사람들과 가난한 사람들의 생활 격차를 생각해 볼 수 있는 많은 기회를 제공했다.

구필 갤러리는 북적이는 런던의 중심부 코벤트 가든 사우샘프턴 가에 있었다. 갤러리에서 북쪽으로 1분 거리에는 한층 품위 있는 로열 오페라 하우스(Royal Opera House)와 이에 인접한 소란스러운 채소 시장이 있었다. 남쪽으로 1분 거리에는 당시 서점과 출판사들의 본거지이자 저녁에는 매춘부들의 활동 무대였던 스트랜드 거리가 있었다. 이 자극적인 환경이 반 고흐의 뜨거운 상상력에 미쳤을 영향을 짐작해 볼 수 있다.

교외에 위치한 안락한 숙소는 반 고흐에게 편안한 휴식처가 되었다. 그러나 이내 비용이 비싼 것을 깨닫고 3개월 뒤 브릭스턴 북쪽에 위치한 핵포드 가의 가격이 싼 숙소로 옮겼다. 그는 1850년대에 지어진 3층 주택, 사라 우르술라 로이어(Sarah Ursula

도판 7. 19세의 반 고흐, 1873년 1월, 사진, 반 고흐 미술관 아카이브(b4784).

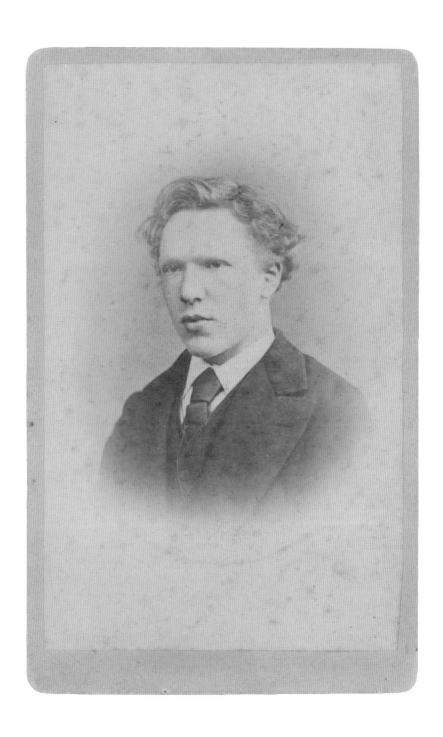

Loyer)의 집에서 하숙했다. 로이어는 10대 소녀인 딸 유제니(Eugenie)와 함께 사는 과부로 소규모 여학교를 운영했다. 교실은 집 1층에 있었고, 로이어 가족은 위층에서 생활했으며, 반 고흐는 꼭대기 층의 앞쪽 침실을 사용했던 것으로 보인다. 그는 테오에게 보낸 답장에서 다음과 같이 썼다. "이제 방을 갖게 되었어. 내가 오랫동안 바라던 대로 비스듬히 들어오는 광선도 없고 녹색의 테를 두른 푸른색 벽지도 없어." 이것은 아마도 그가 헤이그에서 머물렀던 다락방과 비교한 것으로 보인다.[4]

브릭스턴에서 반 고흐는 사랑에 빠졌던 듯하다. 1874년 1월 여동생 안나는 테오에게 쓴 편지에서 방금 빈센트와 '우르술라'로부터 온 편지를 통해 핵포드 가의 소식을 전달받았다고 말한다. "이 두 사람이 아그네스와 데이비드 코퍼필드 같은 연인 관계가 되지 않을까 하는 생각이 들어."[5] 아그네스와 데이비드 코퍼필드는 찰스 디킨스(Charles Dickens)의 소설 속 등장인물로, 이 두 사람은 마침내 결혼에 이르고 진정한 행복을 찾는다. 안나가 플라토닉한 애정을 그 이상의 것으로 부풀려 오인했을 수 있지만, 그녀는 분명 두 사람 사이에 연애 기운이 감돈다고 생각했다.

특이하게도 안나의 편지에 따르면 반 고흐의 애정의 대상은 19세의 유제니가 아닌 50대 후반의 어머니 우르술라인 것처럼 보인다. 비록 안나는 두 사람의 엄청난 나이 차이 때문에 반 고흐의 상대가 당연히 딸 유제니라고 생각했겠지만, 훗날 반 고흐가 나이 많은 여성을 좋아한다는 사실이 드러났다.

한 달 뒤에 유제니는 사무엘 플로먼(Samuel Plowman)과 약혼했고 이후 결혼했다. 플로먼은 반 고흐가 로이어의 집에 도착했을 때 이미 하숙생이었다. 두 사람 사이에 여주인의 딸을 두고 구애 경쟁이 벌어졌을지도 모르겠다. 두 사람이 약혼하고 몇 달 뒤에 반 고흐의 삶에 위기가 닥치는데, 1874년 8월 반 고흐와 그를 보기 위해 막 런던에 도착한 여동생 안나는 돌연 핵포드 가를 떠난다. 이때 반 고흐의 정서적인 문제의 징후가 처음 발현되었고, 이는 남은 생 동안 그를 괴롭히게 된다.

반 고흐의 어머니는 그가 로이어의 집에서 떠났다는 소식을 전해 듣고 다음과 같이 말했다. "빈센트가 더는 그곳에 있지 않다니 기쁘구나. 그곳은 너무 비밀스러웠고 그들은 보통 사람들과 같은 가족의 형태가 아니었어. 빈센트는 분명히 그들로 인해 실망하게 될 테고, 그의 상상은 이루어질 수 없을 거야. 현실은 상상과는 다르니까 말이야."[6] 여전히 브릭스턴의 집에서 정확히 어떤 일이 있었는지는 미스터리로 남아 있다.

반 고흐는 영어를 연습하고 일자리를 찾기 위해 런던에 온 동생 안나와 함께 케닝턴 가로 옮겼다. 두 사람은 술집을 운영하는 존 파커와 그의 아내 엘리자베스(John and Elizabeth Parker)의 집에 묵었다. 이곳은 핵포드 가와 멀지 않았지만 런던 중심

부와 조금 더 가까웠다. 술집 주인과의 생활은 분명 반 고흐에게 수도의 일상생활에서 겪는 문제에 대해 생생한 통찰력을 가져다주었을 것이다.

그 사이 반 고흐는 계속해서 영국 문화를 열정적으로 흡수했다. 구필 갤러리는 내셔널 갤러리(National Gallery)와 불과 5분 거리였기 때문에 분명 그는 미술관을 자주 찾았을 것이다(도판 8, 9). 왕립미술원(Royal Academy)의 매우 유명한 여름 전시(Summer Exhibition)들도 관람했는데, 이 전시는 영국의 동시대 미술을 발견하는 최고의 기회가 되었다. 핵포드 가에서 지내며 반 고흐는 『일러스트레이티드 런던 뉴스』(Illustrated London News)와 경쟁지 『그래픽』(Graphic)을 읽었고, 디킨스와 조지 엘리엇(George Eliot)의 소설, 윌리엄 셰익스피어(William Shakespeare)의 연극에 빠졌다.

영국의 미술과 문학은 반 고흐가 훗날 예술가로 활동하기 시작했을 때 깊은 영향을

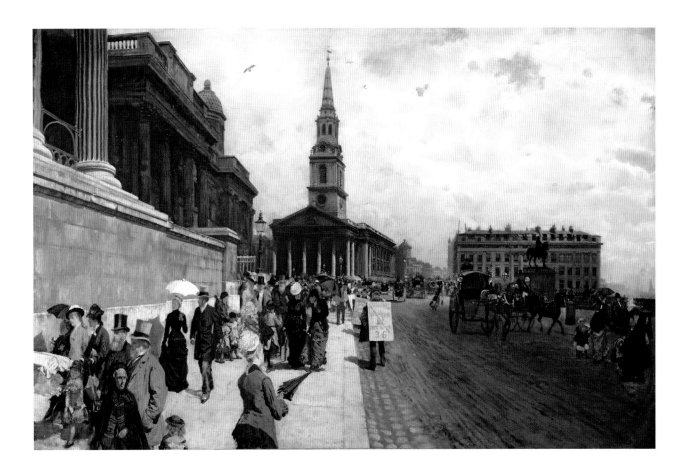

미치게 된다.[7] 반 고흐는 영국의 잡지 삽화에 감탄했고, 실제로 1880년대 초에는 정기 간행물 중 한 곳에 취직하고자 런던으로 돌아갈 생각도 했다.

런던에서 얼마간 관광을 하긴 했지만, 반 고흐가 열정을 보인 대상은 미술과 자연이었다. 런던에 도착한 지 3개월이 지났을 무렵 그는 헤이그의 친구들에게 다음과 같이 답장을 썼다. "크리스털 팰리스, 런던탑에 가 보지 못했고, 마담 투소 박물관에도 역시 가 보지 못했어. 나는 다양한 것들을 찾아다니며 보는 것에 전혀 조바심을 느끼지 않아. 당분간은 미술관과 공원 등으로 충분해. 나는 그런 것들에 더 매력을 느껴."[8]

반 고흐는 여가시간에 계속해서 스케치를 그렸다. 런던 시절에 제작된 가장 뛰어난 드로잉으로는 런던에 있는 네덜란드 개신교 교회 오스틴 프라이어스(Austin Friars)를 그린 것을 꼽을 수 있다(도판 10). 그는 가족을 위해 이 드로잉을 그렸다. 이 종교적인 주제가 분명 가족들의 관심을 끌 것이라 생각했을 테다. 잉크를 사용해 상당히 자신감 있게 그린 교회의 정확한 묘사는 그가 판화나 사진을 보고 모사했을 가능성이 있다.

반 고흐는 때때로 파리의 구필 갤러리에서 잠시 일할 때 보았던 주세페 데 니티스(Giuseppe De Nittis)의 〈빅토리아 임뱅크먼트〉(Victoria Embankment) 같이 특별히 그의 눈을 사로잡은 그림들을 간략한 스케치로 그리고는 했다(도판 11). 데 니티스의 그림은 얼마 전 체류했던 런던에 대한 기억을 상기시켰다. "나는 매일 아침과 저녁에 웨스트민스터 다리를 건넜기 때문에 웨스트민스터 사원과 국회의사당 뒤로 해가 질 때

도판 9. 찰스 그린,
〈휴일 내셔널 갤러리의 사람들〉
(Holiday Folks at the National
Gallery), 『그래픽』, 1872년 8월 3일.

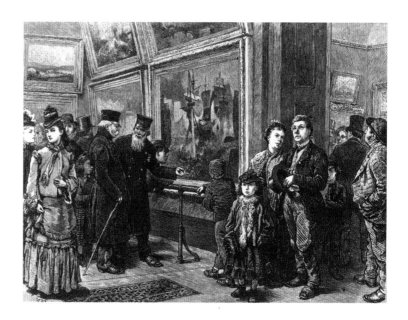

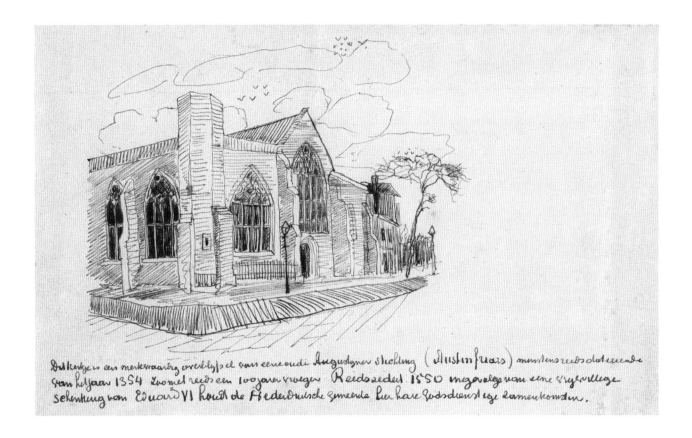

Dit kerkje is een merkwaardig overblijfsel van eene oude Augustijner stichting (Austin friars) meutens reeds dateerende van het jaar 1354 zoo niet reeds een 100 jaar vroeger. Reeds sedert 1550 ingevolge van eene koninklijke schenking van Eduard VI houdt de Nederduitsche gemeente hier hare godsdienstige samenkomsten.

도판 10. 〈오스틴 프라이어스〉,
1873년 7월~1874년 5월, 종이에 잉크,
10×17cm, 반 고흐 미술관, 암스테르담
(빈센트 반 고흐 재단)(Fxxv).

는 어떤 모습인지, 이른 아침에는 어떤 모습인지, 또 눈이 내리고 안개가 낀 겨울에는 어떤 모습인지를 알고 있다. 이 그림을 보면 내가 얼마나 런던을 사랑했는지 느껴진다."[9] 반 고흐는 일을 마치고 집으로 걸어 돌아오는 길에도 스케치를 그렸다. 그는 10년 뒤에 이를 회상하면서 다음과 같이 말했다. "저녁에 일을 마치고 사우샘프턴 가에서 집으로 돌아오는 길, 템스 강 둑길에 서서 드로잉을 얼마나 자주 그렸었는지……. 드로잉은 형편없었어. 당시 내게 원근법이 무엇인지를 알려준 사람이 있었다면 그토록 많은 어려움을 겪지 않고 지금쯤 훨씬 더 멀리 나아갔을 텐데."[10]

영국 체류 시절 그린 드로잉은 아주 적은 수만이 남았지만, 편지 이곳저곳에서 그 흔적을 찾아볼 수 있다. 이러한 언급들은 반 고흐가 자주 스케치를 그렸음을 암시한다. 현재 남은 드로잉들은 종종 가족들에게 그가 사는 곳을 설명하기 위해 그린 것으로 꾸밈이 없다. 이 드로잉에서 어떤 특별한 재능이 드러나지는 않지만, 반 고흐는 기량을 향상시키기 위해 애쓰는 중이었다. 이 미래의 예술가는 이러한 초기의 노력을 바탕으로 마침내 자신의 천직을 찾게 된다.

반 고흐는 런던의 구필 갤러리에서 일하는 동안 한시적으로 본사인 파리 갤러리로 두 차례 파견되었다. 첫 파견은 1874년 10월 말부터 크리스마스까지였다. 그해 여름 반 고흐는 우울증에 빠졌는데, 핵포드 가의 불안한 상황이 일부 원인이 되었다. 상사들은 환경을 바꾸는 것이 유익하리라고 생각했으나, 반 고흐는 이 전근 조치에 화를 내며 가족들이 자신을 파리로 보내도록 회사를 부추겼다고 비난했다. 가족들과 크리스마스 휴가를 보낸 뒤 그는 다시 런던으로 돌아오는 것을 허락받았다.

이듬해 반 고흐는 다시 파리로 보내졌다. 이번에도 역시 반 고흐는 전근 조치에 분

개했다. 이 발령은 결정적인 시기에 점차 부진해지는 그의 실적이 원인이었다. 1875년 1월 구필 갤러리는 경쟁 판화판매사인 토머스 할로웨이(Thomas Holloway)를 인수했다. 이 회사는 베드퍼드 가 근처에 갤러리를 운영하고 있었다. 인수 이후 구필 갤러리는 할로웨이의 더 큰 부지로 옮겼고 사업을 확장해 판화와 함께 원화도 판매했다. 5월 중순에 개관전이 예정되어 있었다.

반 고흐는 개관을 며칠 앞둔 1875년 5월 초에 다시 파리로 보내졌고 파리 구필 갤러리의 직원이었던 리처드 트립(Richard Tripp)이 런던으로 발령받아 사실상 두 사람의 근무처가 맞바뀌었다. 젊은 영국인인 트립은 그 능력을 인정받고 코앞에 닥친 개관전에 필요한 도움을 줄 것으로 여겨졌다.

두 번째 파리 근무를 위해 반 고흐는 구필 갤러리의 동료 직원이었던 해리 글래드웰(Harry Gladwell)과 함께 몽마르트르에 위치한 셋방을 얻었다. 글래드웰의 아버지는 런던에서 갤러리를 운영했고, 글래드웰은 사업을 배우기 위해 파리로 왔다. 두 청년은 사이가 좋았다. 반 고흐는 글래드웰을 "나의 훌륭한 영국 친구"라고 불렀다.[11] 반 고

도판 11. 주세페 데 니티스의
〈빅토리아 임뱅크먼트〉를 그린 스케치,
1875년 7월 24일, 3×4cm (이미지),
반 고흐 미술관 아카이브(편지 39).

흐는 자신들의 셋방을 테오에게 다음과 같이 설명했다. "나는 몽마르트르에 작은 방 하나를 빌렸어. 네가 좋아할 만한 곳이야. 작지만 담쟁이덩굴과 미국 담쟁이덩굴로 가득한 아담한 정원이 내려다보여."[12] 반 고흐와 글래드웰은 그들의 아늑한 숙소를 "오두막집"이라고 불렀고 벽에는 그들이 좋아하는 판화들로 장식했다.[13]

반 고흐의 파리 체류는 미술 거래상 경력을 갑작스레 그만두게 되는 상황으로 이어졌다. 1875년 크리스마스에 부모님을 만난 짧은 방문에서 돌아온 뒤 그는 상사의 호출을 받았고, 상사는 그에게 3월 말로 그만두라고 통보했다. 표면적인 이유는 반 고흐가 휴일에 무단결근을 했다는 것이었지만 사실상 갤러리 내에서 그의 실적에 대한 우려가 점점 커지고 있던 상황이었다. 수줍음이 많고 서투르며 종종 눈치가 없어서 고객들과 효과적으로 소통하지 못하는 그의 성격이 예술작품 거래에서 심각한 결점으로 작용했다.

반 고흐가 훗날 자신의 그림을 판매하는 일에 실패했다는 점을 고려한다면, 그가 작품을 제작하는 데 쏟아 부은 10년의 시간과 별반 차이 없는 7년여 동안 상업 갤러리에서 일했다는 사실은 의외일 수 있다. 비록 예술의 상업적인 측면을 이해하는 데에는 완전히 실패했지만, 반 고흐가 구필 갤러리를 통해 예술에 대해 많이 배운 것만은 분명했다. 그가 갤러리에서 사회생활을 시작하지 않았더라면 그가 궁극적으로 선택한 길로 걸어가는 일은 아마 일어나지 않았을 것이다. 구필 갤러리에서 회화와 판화를 접한 경험은 반 고흐를 예술에 눈 뜨게 해주었다.

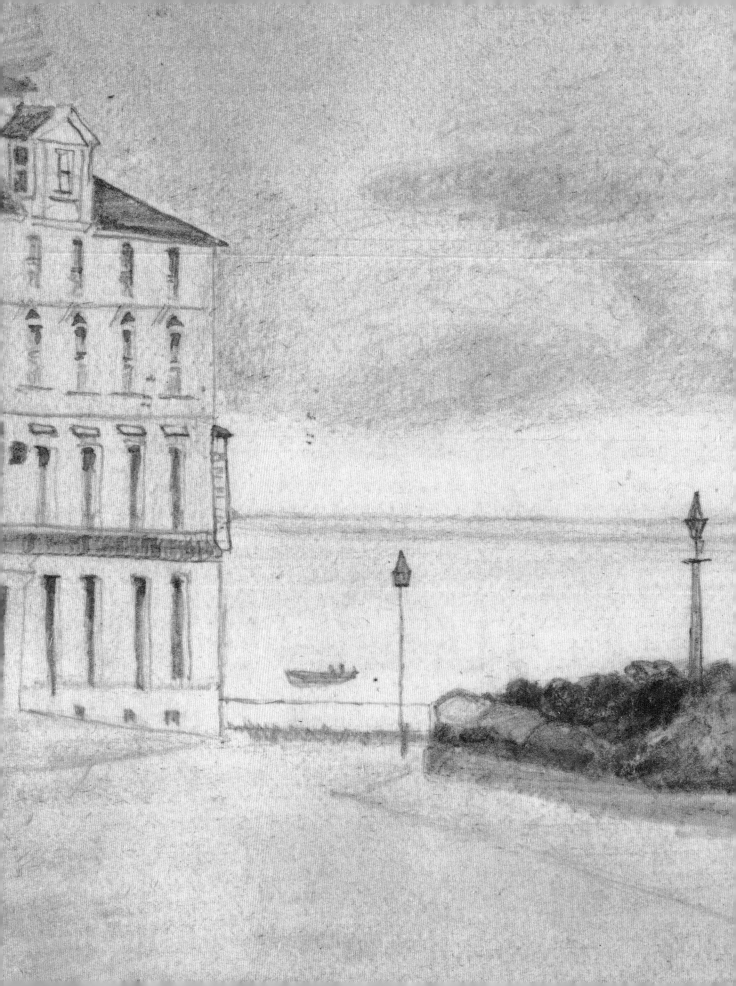

3

탐색 Searching

"우리는 순례자야. 우리의 삶은
지상에서 천국으로 향하는
긴 산책이지."[1]

램즈게이트, 아일워스, 도르드레흐트, 암스테르담
Ramsgate, Isleworth, Dordrecht and Amsterdam
1876년 4월~1878년 8월

1876년 3월 31일, 구필 갤러리에서 마지막으로 근무한 날, 반 고흐는 구직에 대한 긍정적인 응답을 받았다. 켄트 해안가 램즈게이트에 있는 작은 남학교의 보조 교사직이었다. 이 학교의 운영자는 윌리엄 스토크스(William Stokes)로 흥미롭게도 그 역시 예술가였다. 반 고흐는 1년 전 에텐의 브라반트 마을로 이사한 가족들과 함께 짧은 휴가를 보낸 뒤 4월 중순 램즈게이트에 도착했다.

학교는 램즈게이트 서쪽, 항구 바로 위쪽의 로열 가에 있었다. 직급이 낮은 보조직이었고 수습으로 일한 반 고흐는 처음에는 보수 없이 스펜서 광장 모퉁이를 돌면 나오는 숙소만을 지원 받았다. 정규교육은 겨우 5년 남짓 받았을 뿐인 사람이 어떻게 외국어를 가르칠 수 있었을까 하는 의문이 들지만, 아무튼 그는 교사로 일했다.

램즈게이트에 도착하자마자 반 고흐는 학교의 전면 유리창에서 본 경관을 묘사한 2점의 작은 스케치를 그려 가족들에게 보냈다(도판 12). 이 스케치는 왼쪽에 파라곤 호텔(Paragon Hotel) ― 현재는 처칠 태번(Churchill Tavern) ― 을 두고 웨스트 클리프로 뻗어나가는 작은 공원을 보여준다. 바다로부터 불과 몇 분 거리에 위치한 곳에서 생활했던 까닭에 반 고흐는 해안가나 절벽 위를 걷는 상쾌한 산책을 즐길 수 있었다(도판 13).

여름방학이 시작된 6월 중순, 반 고흐는 이례적으로 170킬로미터에 달하는 산책길에 나섰다. 아침 일찍 램즈게이트에서 출발한 그는 캔터베리를 거쳐 밤이 돼서야 너도밤나무 아래에 몸을 뉘었다. 그는 새가 지저귀기 시작한 오전 3시 30분에 일어났다. 힘차게 채텀을 지났고, 마침내 그날 저녁 런던 교외에 이르렀다. 런던에서 3일 밤을 묵은 뒤 북쪽의 하트퍼드셔 웰윈으로 향했다. 동생 안나가 그곳에서 근 2년간 교사로 일하고 있었다. 이 도전적인 여정은 반 고흐의 궁핍한 경제 사정과 산책에 대한 애정을 보여준다.

6월 말 스토크스는 학교를 런던 중심부에서 서쪽으로 15킬로미터 떨어진 템스 강변에 자리한 마을 아일워스로 옮겼다. 학교는 당시 체커스 여관(Chequers Inn)의 옆 건물이었던 트위크넘 가의 링크필드 하우스(Linkfield House)에 자리 하고 있었다. 반 고흐는 스토크스를 따라 아일워스로 갔지만 곧 스토크스가 여전히 월급을 줄 수 없는 상황임을 깨달았고 그 즉시 다른 일자리를 찾아다녔다. 운 좋게도 그는 불과 몇 분

도판 12. 〈램즈게이트〉 세부, 1876년
5월, 종이에 연필, 잉크, 7×11cm,
반 고흐 미술관, 암스테르담
(빈센트 반 고흐 재단)(Fxxvi).

거리의 또 다른 학교에서 바로 일자리를 구했다. 이 학교는 회중교회의 목사 토머스 슬레이드-존스(Thomas Slade-Jones)가 운영하는 곳으로, 18세기 건물인 홈 코트(Holme Court)에 위치했다. 반 고흐는 이 건물에서 운동장의 아카시아나무가 내려다보이는 방을 사용했다. 그는 (무료 숙소와 함께) 15파운드를 보수로 받았다. 구필 갤러리에서 받던 보수의 1/6이었다.

아일워스에서 반 고흐의 전도에 대한 사명과 기독교에 대한 강박적인 헌신은 한층 깊어졌다. 그는 로이어 가족과 구필 갤러리에서 겪었던 자신의 존재가 거부된 경험 이후에 종교에서 위안을 받았다. 그는 아일워스에서 5킬로미터 떨어진 턴햄 그린의 회중교회에서 슬레이드-존스를 돕는 일부터 시작했다. 그는 교회의 주일학교에서 일했다.

반 고흐는 매우 초교파적인 세계교회주의 접근 방식으로 종교를 탐구했다. 그는 리

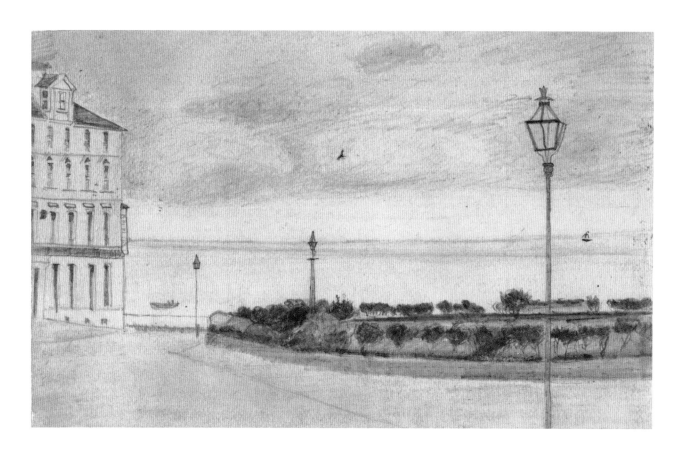

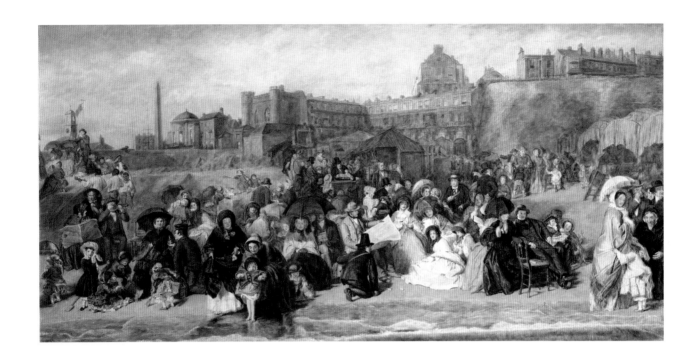

도판 13. 윌리엄 프리스,
〈램즈게이트 모래사장〉(*Ramsgate Sands*), 1854년, 캔버스에 유채,
77×155cm, 왕실 컬렉션, 런던.

치몬드의 큐 가에 위치한 웨슬리파 감리교 교회에 다녔다. 몇 주 지나지 않아 그는 평신도 설교사가 되었다. 그의 첫 번째 설교(도판 14)는 조지 보턴(George Boughton)의 작품 〈성공 기원!〉(*God Speed!*)에서 영감을 받았는데,[2] 그 주제는 '우리의 삶은 순례자의 전진이다'였다.

다음 달에 그는 리치몬드 남쪽 템스 강가의 마을 피터스햄의 감리교 교회에서 설교했다. 반 고흐는 심지어 가톨릭교회에도 다녔는데, 브렌트퍼드의 사도 요한 성당에 다녔던 것으로 보인다. 테오에게 보낸 편지에서 반 고흐는 턴햄 그린의 교회와 피터스햄의 교회를 간략하게 그린 스케치를 덧붙였다(도판 15).

1876년 가을 반 고흐는 런던을 연달아 방문하기 시작했는데, 종종 가난에 찌든 이스트엔드에서 도시의 어두운 면모를 살폈다. 그는 테오에게 다음과 같이 말했다. "화이트채플은 극도로 빈곤한 지역이야. 디킨스 소설에서나 읽어볼 법한 그런 곳이지."[3] 이러한 경험은 반 고흐로 하여금 혹사당하는 사람들에 대한 깊은 공감을 가져다주었고 그의 사회적 양심을 발전시켰다. 이는 이후 그의 예술 세계에서 그 모습을 드러낸다.

가르치는 일과 교회 일에 도전했지만 반 고흐는 여전히 만족감을 느끼지 못했다. 크리스마스에 집으로 돌아온 그를 보자마자 부모는 그가 깊은 우울감에 빠져 있다는 사실을 알아채고는 네덜란드에 남으라고 설득했다. 1877년 1월 그는 부모의 조언을 따라 에텐의 가족들과 그리 멀지 않은 도르드레흐트의 한 서점에 취직했다.

반 고흐는 서점 근처의 청과물 가게 위층에 방을 얻었다. 방을 함께 쓴 파울루스 괴를리츠(Paulus Görlitz)는 오랜 시간이 지난 뒤 다음과 같이 회상했다. "종교나 예술에 대해 이야기하면 이내 흥분하며 …… 눈이 반짝였는데, 그의 얼굴 생김새가 내게 깊은 인상을 주고는 했다."[4] 괴를리츠는 반 고흐가 매일 저녁 성경을 공부했다고 전했다.

책을 파는 일 역시 반 고흐에게 만족을 주지 못했다. 그는 자신의 천직이 교회에 있다고 생각했고 신학을 공부할 수 있기를 간절히 바랐다. 중등교육을 완전히 이수하

God. —

Our life is a pilgrim's progress. I once saw a very beautiful picture it was a landscape at evening. In the distance on the right hand side a row of hills appearing blue in the evening mist. Above those hills the splendour of the sunset the grey clouds with their linings of silver and gold and purple. The landscape is a plain or heath covered with grass and heather here and there the white stem of a birch tree and its yellow leaves for it was in Autumn. Through the landscape a road leads to a high mountain far far away on the top of that mountain a city whereon the setting sun casts a glory. On the road walks a pilgrim staff in hand. He has been walking for a good long while already and he is very tired. And now he meets a woman in black, a figure in black that makes one think of St. Paul's word: As being sorrowful yet always rejoicing. That Angel of God has been placed there to encourage the pilgrims and to answer their questions:

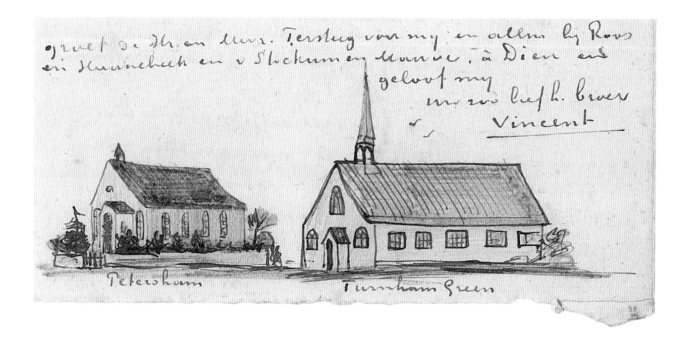

groet de Hr. en Mevr. Tersteeg van my en allen by Roos en Haanebeek en v Stockum en Mauve. à Dieu en geloof my

uw zoo liefh. broer

Vincent

Petersham Turnham Green

지 않았기 때문에 그는 먼저 라틴어와 그리스어 지식을 요구하는 입학시험을 통과해야 했다.

1877년 5월 반 고흐는 이 두 고대어를 공부하기로 결심하고 이를 위해 암스테르담으로 향했다. 그는 삼촌 얀의 집에서 하숙했다. 얀은 해군소장이자 해군 공창의 책임자로 넓은 숙소를 가지고 있었다. 반 고흐가 네덜란드의 가장 큰 도시인 암스테르담에서 일정 기간 머문 것은 이때가 처음이었다. 그는 암스테르담의 보물과 같은 예술 작품들, 특히 레이크스 미술관(Rijksmuseum)의 회화 작품들을 사랑했다.

그러나 애석하게도 반 고흐는 곧 자신의 우울증 때문에 라틴어와 그리스어 학습이 어렵다는 사실을 깨달았다. 1년 뒤 그는 공부를 포기하고 1878년 7월 에텐의 가족에게 돌아가 잠시 휴식기를 가졌다. 그는 이듬해 암스테르담에서의 생활이 "내가 경험했던 시간 중 최악"이었다고 회상했다.[5] 그러나 이때 그는 자신에게 훨씬 더 도전적인 시간이 곧 닥치리라는 것을 전혀 눈치 채지 못했다.

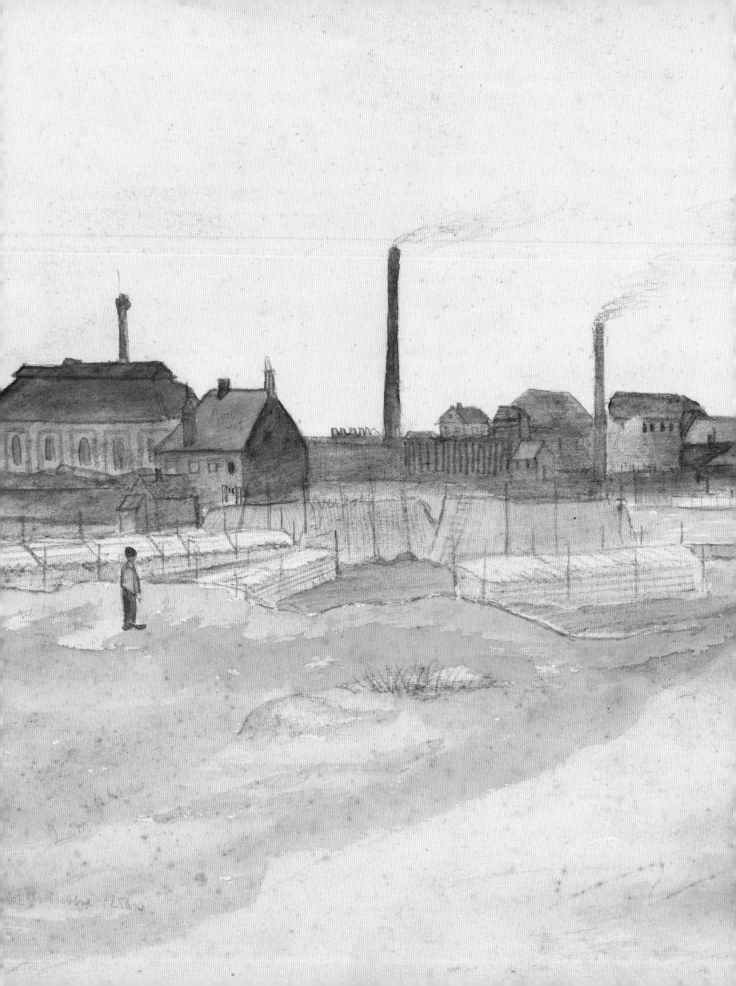

4

광부들과 함께 하는 전도사
Evangelist with the Miners

"나는 보리나주, 그 슬픈 지역을
아주 깊이 사랑해. 그곳을 결코
영원히 잊을 수 없을 거야……
보리나주에서 나는 처음으로 자연을
보고 그림을 그리기 시작했지."[1]

보리나주와 브뤼셀Borinage and Brussels
1878년 8월~1881년 4월

1878년 8월 반 고흐는 전도사들을 위한 플랑드르 대학에서 공부하고자 에텐에서 브뤼셀의 북쪽 교외 지역인 라켄으로 옮겼다. 긴 학업 과정을 밟을 필요가 없기 때문에 이것이 교회에서 일하기 위한 가장 빠른 길로 보였다. 동료 학생이자 동거인이었던 피터 조제프 크리스필스(Pieter Jozef Chrispeels)는 훗날 반 고흐가 라켄에서 얼마나 엄격하게 간소한 생활을 했는지를 기억해냈다. 반 고흐는 침대 사용을 거부하고 바닥에서 자는 것을 선호했는데 이는 무의미한 자기 징벌의 행위였다. 3개월 뒤에 반 고흐는 학업을 지속할 수 있는 자격을 얻는 데 실패했다. 하지만 전도사가 되기로 마음을 먹었기에 그는 독자적으로 보리나주에 가기로 결심했다. 보리나주는 프랑스 국경 근처 벨기에 서남부의 가난한 탄광 지역이었다. 그곳에서 그는 광부들에게 설교했다.

이곳의 산업적 풍광을 접한 반 고흐는 분명 끔찍한 충격을 받았을 것이다. 대체로 몽스 서쪽에 위치한 이 지역에는 수십 개의 탄광이 있었다. 착취당하는 광부들은 매우 위험하고 열악한 환경 속에서 일을 했고 적은 임금을 받았으며 탄광과 가까운 비위생적인 숙소에서 생활했다. 주변에는 온통 석탄과 함께 올라온 폐기물에서 발생한 거대한 슬래그 더미뿐이었다. 이보다 더 음울하고 우울한 환경을 떠올리기 힘들 정도였다.

반 고흐는 처음 몇 주 동안은 파튀라지의 소도시에서 지냈고 12월 말에 근방의 바스메스로 옮겼다. 이곳에서 그는 농부 장–밥티스트 드니와 그의 아내 에스테르(Jean-Baptist and Estere Denis)의 집에서 하숙했다. 1879년 2월에 지역 교회 관계자가 반 고흐에게 성경을 읽어주고 아이들을 가르치며 아픈 사람들을 방문하는 6개월짜리 일을 맡겼다.

4월의 어느 날 반 고흐는 근처 마르카스 탄광을 방문했다. 그는 이곳에 대해 "거무칙칙한 곳이다. 처음 보면 주변의 모든 것들이 음울하고 죽음을 암시하는 듯한 기운을 풍긴다"고 묘사했다. "연기로 완전히 검어진 죽은 나무 2~3그루, 가시나무 울타리, 배설물 더미, 쓰레기 더미, 쓸모없는 석탄"과 함께 가난한 광부의 집들이 지면 위에 모여 있었다. 그는 광부들이 "지치고 초췌해 보이며 햇볕에 그을려 겉늙어 보이고, 여성들은 대개 안색이 누렇고 여위었다"고 전했다(도판 16).[2] 한 광부가 반 고흐를 "우물 양동이 같은 바구니 또는 우리"에 태워 700미터 아래로 데려갔고 그곳에서 반 고흐는 끔찍한 6시간을 보냈다.[3] 남성들은 땅 아래 벌집모양의 굴착 구멍 안에서 힘겹게 일했다. "각 구멍마다 성긴 린넨 옷차림을 한 노동자들이 한 사람씩 들어있다. 굴뚝 청소

도판 20. 〈보리나주의 코크스 공장〉
세부, 1879년 7~8월, 종이에 수채와
연필, 26×38cm, 반 고흐 미술관,
암스테르담 (빈센트 반 고흐 재단)
(F1040).

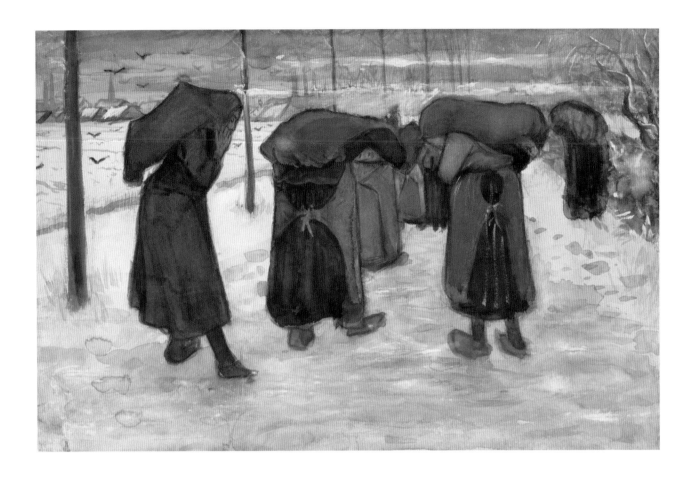

도판 16. 〈눈 속에서 석탄 부대를
나르는 여성들〉(*Women Carrying
Bags of Coal in the Snow*),
1882년 11월, 종이에 수채, 잉크,
32×50cm, 크뢸러 뮐러 미술관,
오테를로 (F994).

부처럼 거무튀튀하고 때 묻은 그들은 작은 전등이 비추는 희미한 불빛에 의지해 석탄을 파내고 있다. 광부가 똑바로 서 있는 구멍도 있지만 어떤 구멍에서는 바닥에 등을 대고 누워 있다. "[4]

반 고흐는 이 일에서도 성공을 거두지 못했다. 전도사직은 6개월의 수습 기간 뒤에 끝나고 말았다. 그의 마음은 진심이었고, 자신보다 더욱 어려운 처지에 있는 사람들을 도와주고자 누더기 옷만을 남겨두고 옷가지와 소유물 중 많은 것들을 주었다. 하지만 그의 특이한 성향과 이로 인한 광부들과의 소통이 쉽지 않아 하나님을 경배하라는 자신의 요청에 대한 광부들의 반응을 얻는 데 실패했다(도판 17).

일자리를 잃긴 했지만 반 고흐는 보리나주에서 독자적으로 전도사 생활을 이어나가기로 결심했다. 1879년 8월 그는 바스메스에서 쿠에스메스로 옮겼다. 이곳은 몽스 외곽의 인근 마을이었다. 이곳에서 그는 탄광 감독관이자 전도사인 에두아르 프랑크(Edouard Francq)의 작은 집에 머물렀다. 당시 반 고흐의 정신 상태는 최악이었다.

가족들의 걱정은 점점 커져갔다. 테오도루스는 아들의 정신 상태를 매우 우려하며 이듬해 아들을 벨기에의 북쪽 마을인 길로 보내고자 했다. 그곳은 (당시의 용어를 그

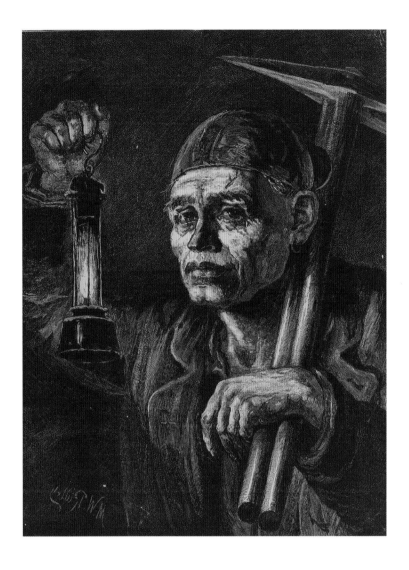

도판 17. 매튜 리들리,
〈사람들의 머리: 광부〉(*Heads of the People: The Miner*), 「그래픽」 삽화,
1876년 4월 15일, 반 고흐 미술관
아카이브.

대로 따르면) 정신 이상자들에게 거처를 마련해주고 간호를 제공해주었다. 길로 보내
질까 두려워한 반 고흐는 가족들과 연을 끊고 근 1년 동안 가족들에게 편지를 보내지
않았던 것으로 보인다.

1880년 7월 아직 쿠에스메스에 있던 반 고흐는 옆집으로 거처를 옮기고 또 다른
광부 찰스 데크루크와 그의 아내 잔(Charles and Jeanne Decruq)의 집에 묵었다(도
판 18). 반 고흐는 두 사람의 아이들과 같은 방을 사용했다. 그는 이에 대해 "두 개의
침대가 있는데, 하나는 아이들의 것이고 다른 하나 내 것"이라고 설명했다.[5] 이 작
은 방에서 그리고 가장 힘든 환경 속에서 반 고흐는 예술가가 되고자 하는 중대한 결
심을 했다.

반 고흐는 보리나주에 있는 동안에도 계속해서 스케치를 그렸다. 대다수의 드로잉
은 사라졌지만 데크루크에게 전한, 지역 주택을 묘사한 2점의 드로잉은 남아있다(그
중 하나가 도판 19이다). 또한 이 시기에 제작된 유일한 수채화도 남아있다. 1879년
여름에 그려진 이 수채화는 슬래그 더미와 함께 코크스 공장의 풍경을 묘사한다(도판
20). 이 단순한 그림은 반 고흐가 색채를 사용한 최초의 작품으로 알려져 있다. 1880

도판 18. 1880년에 반 고흐가 묵었던
데크루크의 집, 쿠에스메스, 엽서,
1950년경.

년 9월 반 고흐는 테오에게 다음과 같은 편지를 보냈다. "나는 크게 낙심하며 내려놓았던 연필을 다시 쥐고 드로잉을 그릴 거야. 이 결심이 서고 나니 모든 것이 나를 위해 변한 것처럼 보여. 이제 나는 나의 길을 찾았어. 내가 쥐고 있는 이 연필은 내 뜻을 보다 더 잘 따라주고 있고, 날마다 점점 더 그렇게 되어 가는 것 같아."[6] 현재 남아있는 이 시기에 제작된 반 고흐의 드로잉 중 〈눈 속의 광부들〉(*Miners in the Snow*, 도판 21)은 일터로 터덜터덜 걸어가는 매우 지친 남성 무리를 보여준다.

한 달 뒤에 반 고흐는 그의 새로운 커리어 즉 예술가로 성장하기 위해 브뤼셀로 돌아왔다. 그는 브뤼셀에서 예술가가 되는 진정한 출발점에 서게 되길 바랐다. 그는 희망으로 가득 차서 도착했고 보리나주에서의 아주 부족했던 예술적인 기회를 누리게 되리라 기대했다. 그는 이 수도의 미술관에서 예술작품을 볼 수 있고, 모델을 보며 드로잉을 하는 기회를 가질 수 있고, 어느 예술가의 작업실이나 학교에서 교육을 받을 수 있으며, 미술 재료도 쉽게 구할 수 있을 것이라고 생각했다.

반 고흐는 재빨리 남쪽 기차역 근처 미디 가에 작은 셋방을 구했다. 그의 방은 "너무나 작았고 채광이 좋지 않았다."[7] 그리고 벽에 판화나 드로잉을 꽂아두는 것이 금지되었다. 그가 감탄해 마지않는 이미지들을 벽에 늘어세우는 일은 임시 숙소를 집처럼

(하단 왼쪽) 도판 19. 〈잔드메닉의 집, 쿠에스메스〉(*Zandmennik House, Cuesmes*), 1880년 6~9월, 종이에 목탄, 연필, 23×29cm, 국립미술관, 워싱턴 D.C.

(오른쪽) 도판 20. 〈보리나주의 코크스 공장〉(*Coke Factory in the Borinage*), 1879년 7~8월, 종이에 수채, 연필, 반 고흐 미술관, 암스테르담(빈센트 반 고흐 재단) (F1040).

(하단 오른쪽) 도판 21. 〈눈 속의 광부들〉, 1880년 8월, 종이에 연필, 44×55cm, 크뢸러 뮐러 미술관, 오테를로 (F831).

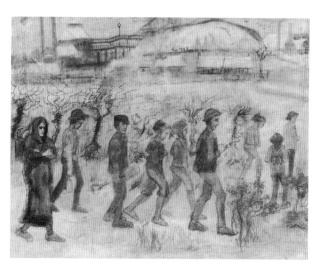

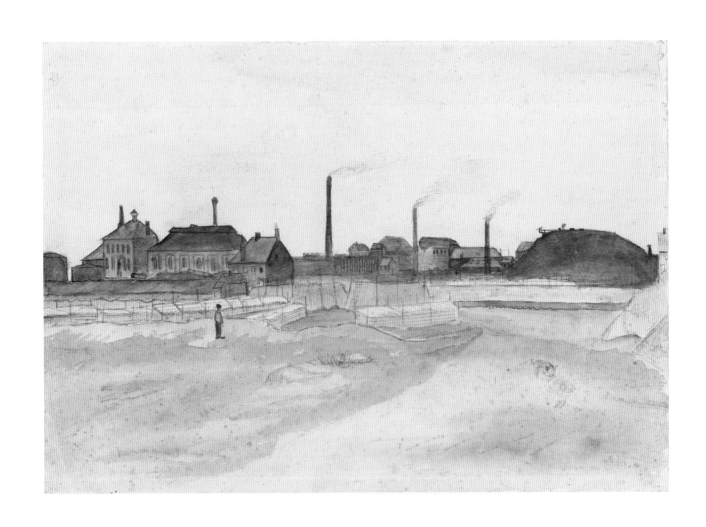

느끼게 하는 요소였지만, 이런 습관을 집주인은 마음에 들어 하지 않았다.

　브뤼셀에서 반 고흐는 조언과 영감을 받고자 몇 명의 예술가들을 접촉했다. 브뤼셀에 도착하고 몇 주 뒤에 그는 왕립미술아카데미(Académie Royale des Beaux-Arts)의 드로잉 수업에 등록했지만 한 달 뒤에 있던 첫 시험에서 형편없는 성적을 받고는 중단했다. 반 고흐는 항상 자기만의 확고한 생각을 가지고 있어 결코 좋은 학생이 될 수 없었다. 그는 약 6개월 동안 브뤼셀에 남아서 교육 안내서의 도움을 받아 소묘화가로서의 기량을 발전시키고자 했다. 비록 발전은 더뎠지만 그는 드로잉 기법을 통달하고자 마음먹었다.

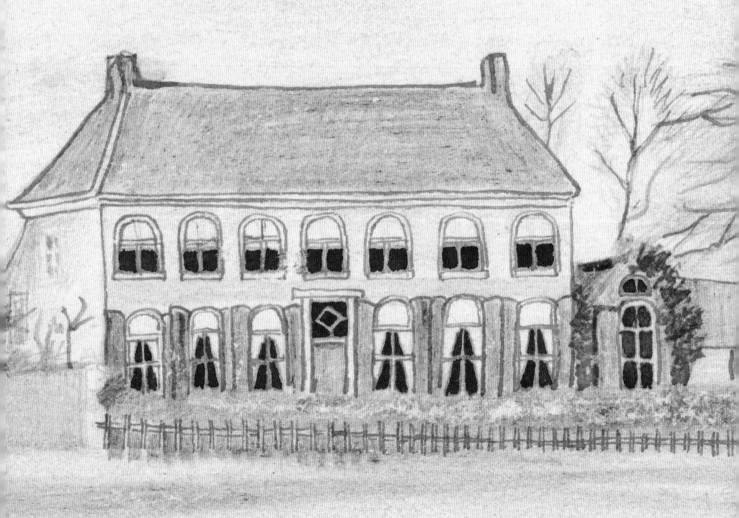

다시 가족과 함께
Back with the Family

"나는 이곳(에텐)에서 잠시 있어볼 생각이야. 여러 해 동안 프랑스, 벨기에, 영국 등 외국에서 지냈기 때문에 이제는 이곳에 잠시 머물러야 할 때인 것 같아."[1]

에텐 Etten
1881년 4월~12월

반 고흐가 1881년 부활절을 맞아 에텐의 가족들을 방문했을 때, 그의 부모는 보리나주에서 그가 겪은 경험과 적절한 지원 없이 브뤼셀에 남아 있기로 한 결심을 듣고 경악했다. 그들은 반 고흐가 적어도 편안하게는 지낼 수 있는 공간이 제공되는 집에 머물도록 설득했다. 재정적으로 심각한 상황에 처해 있던 그는 마지못해 그 제안을 받아들였다. 짐을 챙기기 위해 브뤼셀로 돌아간 그는 변변찮은 소지품들과 함께 2주 뒤에 에텐으로 돌아왔고 그해 말까지 부모와 함께 지냈다.

5년 전 부모와 함께 휴가를 보내기 위해 영국에서 온 반 고흐는 부모의 집을 그린 소박한 매력의 드로잉 〈에텐의 목사관과 교회〉(Parsonage and Church at Etten, 도판 22)를 그렸다. 집으로 돌아온 직후 그린 작품에서도 확인할 수 있듯이, 1881년 무렵 그의 기량은 보다 발전해 훨씬 자신감이 넘쳤다. 〈정원 모퉁이〉(Corner of a Garden, 도판 23)는 높은 돌담을 배경으로 탁자와 의자와 벤치가 놓여 있는 목사관 마당의 그늘진 한쪽 구석을 묘사한다. 이곳은 분명 하루 일과를 마치고 휴식을 취하는 쾌적한 장소였을 것이다.

에텐에서 처음으로 반 고흐는 자신만의 '작업실'을 갖게 되었다. 본래 교회의 교실로 사용되었던 별채 공간이었다. 이제 그는 도구들을 보관할 수 있는 넓은 공간을 갖게 되었고, 최근에 그린 그림들로 재빠르게 벽을 채웠다. 침대도 마련해 작업실에서 지냄으로써 부모와 형제자매들로부터 사생활을 지켰다. 이러한 독립성은 그의 생활방식을 이해하기 어려웠던 가족들과의 긴장 관계를 완화하는 데 도움이 되었다. 반 고흐가 함께 지내기에 난감한 사람임은 분명했던 듯하다. 훗날 이 집에서 일했던 가정부가 회상하기를, 어머니의 심부름으로 커피가 준비되었다고 전하면 때때로 작업실에서 나오는 데 1시간이 걸릴 정도로 반 고흐가 작업에 몰두했다고 한다.

반 고흐는 드로잉을 독학하기로 결심하고 처음에는 교본을 보면서 공부했다. 하지만 에텐에서는 모델을 보고 그리는 일이 점차 많아졌고 들판과 주변을 둘러싼 황야지대가 이어진 독특한 풍경을 포착하기 시작했다. 집으로 돌아온 지 한 달 뒤에 그는 테오에게 다음과 같이 말했다. "비가 오지 않는 날이면 나는 매일같이 밖으로 나가 대개 황야에서 시간을 보내."[2]

그해 6월 반 고흐는 예술가 친구 안톤 반 라파드(Anthon van Rappard)의 방문을 다정하게 맞았다. 두 사람은 이전 해 가을 브뤼셀에서 만났다. 반 라파드는 2주일가량

도판 22. 〈에텐의 목사관과 교회〉 세부,
1876년 4월, 종이에 연필, 잉크,
10×18cm, 반 고흐 미술관, 암스테르담
(빈센트 반 고흐 재단)(Fxxi).

도판 22. 〈에텐의 목사관과 교회〉,
1876년 4월, 종이에 연필, 잉크,
10×18cm, 반 고흐 미술관,
암스테르담(빈센트 반 고흐 재단)(Fxxi).

머물렀고 반 고흐와 함께 그림을 그렸다. 2개월 뒤에 반 고흐는 헤이그를 방문했고 예술가 마우베(Anton Mauve)와 함께 하루를 보냈다. 훗날 이 만남이 매우 중요한 계기가 되었다는 사실이 밝혀졌다. 마우베가 반 고흐에게 색채 사용을 탐구해볼 것을 권했던 것이다. 당시 반 고흐는 색채 사용에 어려움을 느꼈고, 따라서 드로잉에 활력을 불어넣고자 수채 물감을 소량 더하는 수준에 머물렀다.

10월에 제작된 2개의 작품은 그 과도기를 보여준다. 〈땅 파는 사람〉(*Digger*, 도판 24)은 이 지역에서 중요한 활동인 토탄을 부수느라 고생하는 소농을 묘사한다. 〈에텐의 길〉(*Road in Etten*, 도판 25)은 인근 마을인 뢰르로 향하는 길을 묘사한다. 이 길은 왼쪽의 작은 다리를 건너면 보이는 에텐 기차역과 가깝다. 이 작품을 그리며 반 고흐는 다음과 같은 글을 썼다. "가지를 바짝 자른 버드나무를 실제 살아있는 생물처럼 그린다면 그 주변 환경은 이를 자연스레 따라가게 된다."[3] 줄 지어 선 버드나무는 화면 구성에 구조와 원근법을 제공해준다. 가로수 길은 반 고흐의 작품 활동 전반에 걸쳐 상상력을 사로잡는 모티프가 된다.

반 고흐가 예술적 측면에서 훌륭한 발전을 이루고 있기는 했지만, 에텐 체류는 대단히 충격적이고 정서적인 위기로 인해 엉망이 되었다. 여름에 사촌 키 보스(Kee Vos)가 그녀의 여덟 살짜리 아들과 함께 반 고흐의 집을 방문했다. 반 고흐는 곧장 사랑에 빠졌다. 최근 남편을 잃었고 반 고흐보다 일곱 살이나 많았던 보스는 사촌 반 고흐와의 낭만적인 사랑에는 전혀 관심이 없었다. 그러나 반 고흐는 그런 그녀에게 청혼까지 했다. 반 고흐의 섣부른 접근을 단호히 거절한 그녀는 서둘러 암스테르담으로 도망쳤다. 그는 동생 테오에게 이 일을 비밀로 했지만 몇 달 뒤 다음과 같이 털어놓았다. "나는 올해 여름 키 보스를 아주 사랑하게 되었다고 말하고 싶었어." 하지만 "그녀는 이런 내 감정에 결코 반응할 수 없었지."[4]

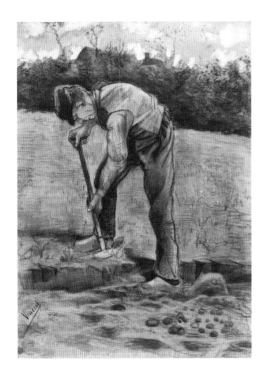

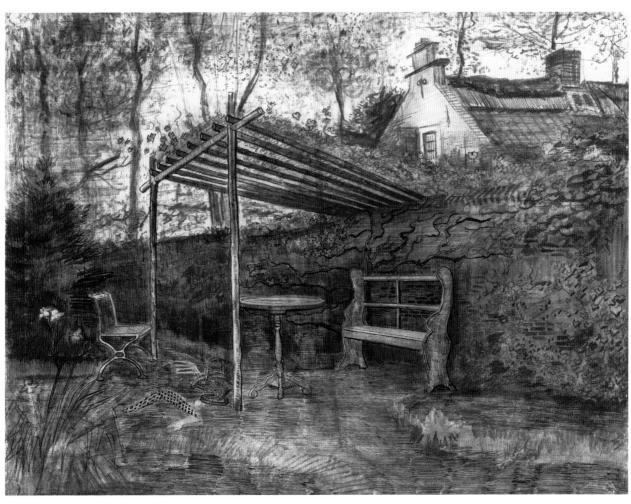

(하단) 도판 23. 〈정원 모퉁이〉,
1881년 6월, 종이에 연필, 잉크, 수채,
45×57cm, 크뢸러 뮐러 미술관,
오테를로 (F902).

(왼쪽) 도판 24. 〈땅 파는 사람〉,
1881년 10월, 종이에 목탄, 초크, 수채,
62×47cm, 반 고흐 미술관, 암스테르담
(빈센트 반 고흐 재단)(F866).

브라반트의 황야 지대
(De Loonse en Drunense Duinen)

이 일련의 사건은 반 고흐와 부모간의 껄끄러운 관계를 악화시켰다. 11월 중순 화가 난 아버지가 그에게 집을 떠나라고 말했다. 아들과 아버지는 곧 냉정을 되찾았지만, 얼마 뒤 반 고흐는 암스테르담으로 여행을 떠났고 키 보스를 만나기로 마음먹었다. 키 보스의 가족이 사는 집 문을 두드렸을 때 그녀의 아버지가 나와 그녀가 집에 없다고 말했다. 그러나 이 말을 믿지 않은 반 고흐는 매우 충격적인 방식으로 대응했다. 훗날 그는 테오에게 다음과 같이 말했다. "나는 내 손가락을 등잔 속의 불꽃 안에 집어넣었어. 이 손을 불속에 넣고 있는 동안만이라도 그녀를 만나게 해달라고 했지." 키 보스의 아버지는 "너는 내 딸을 만나지 못할 것"이라며 등불을 껐다.[5] 반 고흐는 이후 3일 동안 "처절하고 비참하다"고 느끼며 암스테르담을 정처 없이 헤맸다.[6]

반 고흐는 이후 헤이그를 여행했다. 이 여행은 마우베에게 상세한 조언을 얻고자 하는 훨씬 생산적인 목적을 갖고 있었다. 예술은 반 고흐에게 위안이 되었다. 그는 헤이그에 한 달 가까이 머물렀는데, 근처 하숙집에 묵으면서 거의 매일 마우베를 만나 작업에 대한 의견을 나누었다. 바로 이때 반 고흐는 많은 수의 수채화와 함께 유화를 처음으로 제작한다.

반 고흐는 크리스마스에 에텐으로 돌아왔지만 안타깝게도 부모와의 긴장 관계는 곧 정점으로 치달았다. 크리스마스 당일에 아버지가 복무하는 교회의 예배 참석을 반 고흐가 거절하면서 언쟁이 벌어진 것이다(도판 26). 2년 전에 반 고흐는 보리나주의 광부들을 전도하고자 거의 모든 것을 희생했다. 이제 그는 반대편 극단으로 급격히 방

향을 틀어 조직적인 기독교를 거부했다.

　반 고흐는 또 다시 테오에게 마음을 털어놓았다. "크리스마스에 나는 아버지와 상당히 격렬한 논쟁을 벌였어. 감정이 격해져서는 아버지가 내게 집을 떠나는 것이 좋겠다고 하셨지." 그는 크리스마스에 화를 내고 집을 뛰쳐나가면서 아버지에게 "그 종교 체제 전체가 혐오스럽다"고 말했다. 하지만 반 고흐는 아버지와의 단절이 "올 여름 나와 키 보스 사이에 벌어진 일"에서 기인한 것임을 시인했다.[7] 그는 "기억하는 한 지금까지의 삶을 통틀어 그 어느 때보다 화가 나서" 목사관 밖으로 성큼성큼 걸어 나갔다.[8]

도판 26. 개신교 교회, 에텐, 1960년대,
엽서.

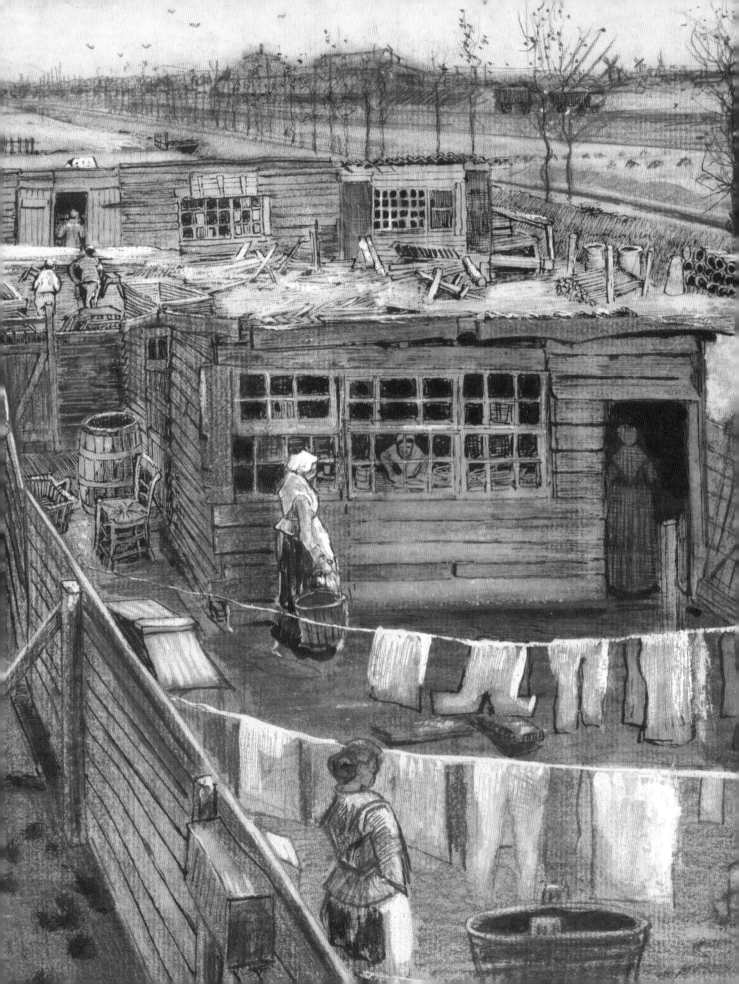

시엔과의 생활
Life with Sien

"헤이그는 아주 놀라운 곳이야. 이곳은 진정 네덜란드 예술의 중심지인 동시에, 그 환경은 다채롭고 지극히 아름답지."[1]

헤이그The Hague
1881년 12월~1883년 9월

반 고흐는 에텐에서 가족과 함께 계속 생활할 계획이었지만 크리스마스에 있었던 부모와의 격렬한 언쟁 이후 갑작스럽게 떠난 헤이그에서 2년 가까이 머물게 되었다. 당시 네덜란드에서 암스테르담 다음으로 큰 도시였던 이 역사적인 중심지는 신출내기 예술가가 필요로 하는 모든 시설을 갖추고 있었다. 교외 지역은 서쪽을 향해 펼쳐진, 스헤브닝언의 어항(fishing port)으로 뻗어나가는 숲과 더불어, 훼손되지 않은 본래의 상태를 아직도 상당 부분 간직하고 있었다.

반 고흐는 운 좋게 하숙집을 금방 구했고 1882년 1월에 이사했다. 그는 테오에게 다음과 같이 보고했다. "나는 이곳에서 아파트를 구했어. 골방이 딸린 방 하나를 구했는데 적절한 숙소로 사용할 수 있을 것 같아. 그다지 비싸지 않고 시내 바로 외곽에 있어."[2] 이곳은 옆으로 초원이 펼쳐지고 오늘날 중앙역이 서 있는 라인즈푸어 기차역 건너편 길을 따라 드문드문 들어선 집들 가운데 위치했다.

반 고흐의 드로잉 〈스헨크베흐의 집들〉(Houses on Schenkweg, 도판 27)은 그가 머물렀던 장소를 보여준다. 그가 거주한 첫 번째 아파트는 오른쪽의 더 높은 건물로, 건물의 왼편 위층에 머물렀다. 이후 그는 이 작품 왼쪽에 보이는, 높이가 조금 더 낮은 옆 건물의 아파트로 옮겼다.

헤이그에 도착한 지 며칠이 지난 뒤 반 고흐는 테오에게 "나는 이곳에서의 생활이 즐거워. 특히 나만의 작업실을 갖게 된 것이 말로 표현하기 어려울 만큼 아주 신난다"고 말했다.[3] 스헨크베흐의 아파트는 에텐에서 빚어진 가족들과의 긴장 관계에서 안식처가 되었다. 반 고흐는 소박한 가구 몇 개를 구입했고 벽에 판화를 걸어두었다.

이후 몇 개월 동안 반 고흐는 스헨크베흐를 주제로 삼아 얼마간 드로잉을 그렸다. 스헨크베흐에서는 도시가 점차 시골 지역을 잠식해가고 있었다. 이때 그린 작품 중에는 〈목수의 마당과 세탁장〉(Carpenter's Yard and Laundry, 도판 28) 같이 1층 창에서 뒤쪽을 바라본 풍경을 묘사한 그림도 몇 점 있다. 〈목수의 마당과 세탁장〉 오른쪽에는 빨래를 너는 공간과 작은 세탁실이 있고, 그 너머에는 목수의 작업장이 있다.

수채화의 흔적이 일부 나타나는 이 복잡한 작품은 암스테르담에서 미술 거래상으로 일하는 삼촌 코르(Cor)를 위해 반 고흐가 제작한 7점의 작품 중 하나이다. 코르는 조카 반 고흐를 격려하고자 작품을 주문했고, 그에게 그리 크지 않은 액수의 사례금을 주었다. 하지만 평범한 뒷마당보다는 헤이그의 잘 알려진 명소를 담은 생생한 풍경을

도판 28. 〈목수의 마당과 세탁장〉 세부, 1882년 5월, 종이에 연필, 초크, 잉크, 수채, 29×47cm, 크뢸러 뮐러 미술관, 오테를로(F939).

기대했던 코르는 이 결과물에 실망했다.

반 고흐가 머뭇거리며 아마추어 양식으로 표현한 주제는 작품 판매를 어렵게 만들었다. 반 고흐는 헤이그를 묘사한 또 다른 드로잉에 쓰레기차, 가스 저장 탱크, 거리를 파헤치는 노동자들을 담았다. 그는 기차역의 3등석 대기실에 모여 있는 여행자들, 근처 무료 급식소의 노숙자들, '성인 고아'로 불리는 빈민구호소의 나이든 거주자들을 스케치했다.

헤이그에 도착한 지 몇 주 지나지 않아 반 고흐는 인생에서 결정적인 순간을 맞이했다. 바로 시엔 후르닉을 만난 것이다. 후르닉은 반 고흐와 가정을 꾸린 유일한 여성이었다.[4] 당시 후르닉은 매춘부로 일하고 있었는데, 처음에 반 고흐는 작품의 모델이 될 가능성을 염두에 두고 그녀에게 접근했다. 당시 막 32세가 된 그녀는 힘든 삶을 견뎌내고 있었다. 그녀는 세 명의 사생아를 낳았는데, 그중 두 명은 유아 때 사망했고 또다시 임신한 상태였다.

반 고흐와 후르닉은 쉽게 그 조합을 생각하기 어려운 한 쌍으로 보일 수 있지만, 두 사람은 급속도로 가까운 사이가 되었다. 그녀의 배경 때문에 반 고흐는 몇 달이 지난 뒤에서야 동생에게 그녀에 대해 털어놓을 수 있었다. "이번 겨울, 나는 임신한 한 여자

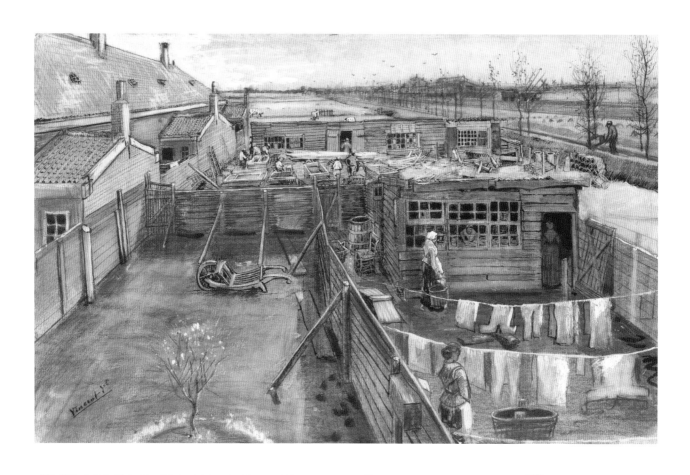

도판 28. 〈목수의 마당과 세탁장〉,
1882년 5월, 종이에 연필, 초크, 잉크,
수채, 29×47cm, 크뢸러 뮐러 미술관,
오테를로(F939).

를 만났어. 뱃속 아기의 아버지로부터 버림받은 여자이지. 겨울 거리를 배회하며 밥벌이를 해야 했던 이 임신한 여성이 어떤 사람일지 너는 상상할 수 있을 거야."[5] 첫 만남 이후 반 고흐는 그녀에게 모델료를 더는 지급하지 않았지만, 어머니와 함께 도시 빈민가의 한 집에 세 들어 사는 그녀의 집세를 보조해주기 시작했다.

반 고흐는 후르닉이 "이제 길들여진 비둘기처럼 내게 찰싹 달라붙어 있어"라고 설명하면서 "오로지 이 방법을 통해서만 그녀를 계속 도와줄 수 있고, 그렇지 않으면 역경이 그녀를 이전과 같은 깊은 나락으로 빠트릴 것"이기 때문에 그녀와 결혼하고 싶다고 말했다.[6] 반 고흐가 간단하게 두 사람이 사랑에 빠졌다고 말하는 대신 테오에게 설명한 이유는 기이하게 들린다.

반 고흐의 이야기는 상당히 눈치 없는 것이기도 했다. 이전 해부터 테오가 그에게 정기적으로 재정적 도움을 제공해주고 있었고, 이것이 반 고흐가 예술가로서 성장하는 데 전력을 다할 수 있는 바탕이 되었다. 후르닉의 등장은 곤란한 문제를 야기했다. 이제 테오가 사실상 몇 주 전까지 매춘부로 일해온 여성에게 보조금을 지급해주는 셈이 되었기 때문이다.

어떤 이유로 반 고흐가 후르닉에게 매력을 느꼈는지는 여전히 의문이다. 테오에게

도판 29. 〈슬픔〉(*Sorrow*), 1882년 4월,
종이에 초크, 45×27cm,
뉴 아트 갤러리, 월솔(F929a)

두 사람의 관계를 말하기 3일 전 반 고흐는 그녀가 "혐오감을 느낄 수도 있을 특이한 습관"을 갖고 있다고 인정했다. 그녀는 "불쾌"하게 상스러운 말을 암시하는 말투와 "신경과민의 기질에서 유래하는, 따라서 많은 이들이 참을 수 없다고 생각하는 성격"을 갖고 있었다. 그녀의 삶은 매우 힘들었고, 그래서 그녀는 "더이상 아름답지도, 젊지도 않았다."[7] 후르닉은 예술에 전혀 관심이 없었기에 두 사람 사이의 공통점이 무엇이었는지 궁금해진다. 반 고흐는 일부분 '타락한 여성'을 구제할 의무감을 느꼈던 듯하지만 끈끈한 애정이 있었던 것 역시 분명하다. 반 고흐와 후르닉 모두 많은 어려움을 견뎌온 외로운 영혼이었고 그래서 서로에게 공감하고 서로를 지지해주었을 것이다.

4월에 반 고흐는 옷을 입고 있지 않은 후르닉을 묘사한 강렬한 드로잉을 그렸다. 그녀의 임신한 배는 튀어나와 있고 가슴은 늘어졌으며 머리를 팔 안에 수그려 얼굴을 감추고 있다(도판 29). 그는 당시 영국의 한 정기간행물의 삽화가로 일하고자 하는 꿈을 품고 있었기 때문에 이 작품에 영어로 'Sorrow'(슬픔)라는 돋보이는 제목을 붙였다. 그는 드로잉 아래에 불어로 다음과 같은 가슴 아픈 글을 덧붙였다. "왜 지상에 한 여인이 홀로 있는 것인가 — 버려진 채." '버려진 채'라는 표현을 덧붙이기는 했지만, 반 고흐는 자신이 존경하는 프랑스 작가 쥘 미슐레(Jules Michelet)의 글에서 이 문구를 인용했다.

〈화로 옆에 앉은 시엔〉(*Sien Seated near the Stove*, 도판 30)은 스헨크베흐 집의 나무 바닥에 앉아 담배를 피우고 있는 상심에 잠긴 연인에 대한 또 다른 묘사를 보여준다. 이 작품에서는 앞을 응시한 채로 생각에 잠긴 후르닉의 얼굴 생김새를 볼 수 있다. 아마도 4월의 어느 추운 날 그려진 듯한 이 드로잉에서 후르닉은 화로의 열기로 몸을 따뜻하게 덥히고 있지만, 연료통과 주전자의 배치에도 불구하고 화면은 좀처럼 아늑한 장면을 구성하지 못한다. 후르닉은 음울하고 거친 여성처럼 보인다.

이 무렵 후르닉은 시내의 어머니 집보다 스헨크베흐에서 점점 더 많은 시간을 보냈다. 하지만 방 하나와 골방으로 이루어진 반 고흐의 아파트는 비좁았기에 4월부터 위층 다락의 방 하나를 더 빌렸다.

5월에 반 고흐는 임질에 걸렸는데 아마도 후르닉으로부터 감염된 것으로 보인다. 당시 그는 병원에서 한 달 가까이 지내며 썩 유쾌하지 않은 의료 처치를 감내해야 했다. 시간을 보내고자 그는 영어로 된 디킨스의 소설과 원근법 이론을 다룬 책들을 읽었다. 뜻밖에도 아버지 테오도루스가 그를 찾아 다정한 화해의 몸짓을 건넸다. 목사였던 아버지는 몇 달 전까지만 해도 매춘부로 일했던 여성에게 성병을 옮아 고통을 겪

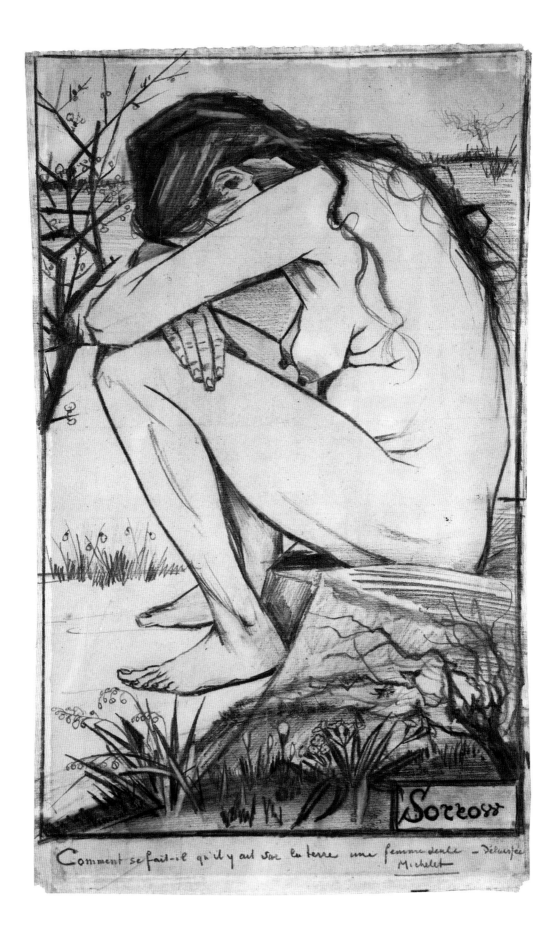

Comment se fait-il qu'il y ait sur la terre une femme seule — Délaissée
Michelet

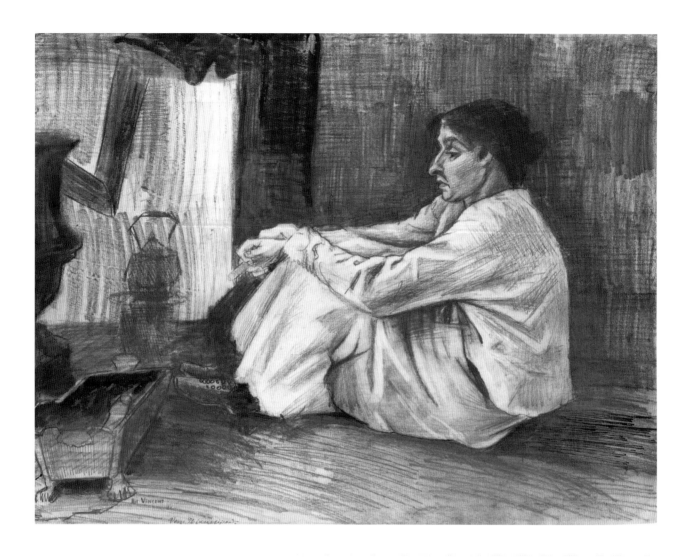

으며 병원에 있는 아들을 보는 일이 괴로웠을 것이다.

반 고흐가 아직 병원에 있는 동안 후르닉은 난산이 예상되어 레이던의 한 병원에 입원했다. 7월 2일 (아마도 반 고흐의 가운데 이름을 따온 듯한) 빌럼(Willem)으로 이름 붙여진 남자아이가 무사히 태어났다. 출생 기록에는 후르닉의 직업이 조심스레 "재봉사"(도판 31)로 적혔다.[9] 간혹 빌럼이 반 고흐의 사생아일 수도 있다는 주장이 제기되지만, 9개월 전에 그가 후르닉을 알았다는 증거가 없으므로 이 주장은 가능성이 매우 희박하다.

반 고흐는 빌럼이 태어나기 전날 병원에서 퇴원했고, 즉시 스헨크베흐 집 인근의 다른 아파트로 이사할 준비를 했다. 당시 그가 머물던 방은 다 허물어져 갔고 몇 주 전의 세찬 폭풍우에 창문이 깨졌다. 하지만 보다 중요한 이유는 한 생명의 탄생으로 더 넓은 공간이 필요했기 때문일 것이다. 새롭게 옮겨 갈 곳은 옆 아파트의 1층으로, 입구에 큰 거실이 있었고 이 공간은 작업실로 사용되었다. 뒤쪽에는 작은 방과 부엌이, 그리고 위층에는 침실로 사용되는 다락방이 있었다.

후르닉은 쇠약한 상태여서 2주간 더 병원에서 지내야 했다. 반 고흐는 마침내 후르닉이 퇴원한 날 아침 테오에게 사실을 알렸다. "우리, 그러니까 그녀와 두 명의 아이들

그리고 나는 큰 다락방에서 밤을 보냈어. 그 침실은 배의 화물칸 같아. 사방이 나무판으로 덮여 있기 때문이지 …… 나로 말할 것 같으면 나는 그녀와 아이들과 함께 있는 것이 이상하지 않아 …… 작업실에 가족들이 함께 섞여 있는 것은 전혀 해를 끼치지 않을 거야. 특히 인물을 그리는 경우에 말이야."[10] 후르닉과 그녀의 어린아이들은 반 고흐의 모델이 되었을 것이다. 반 고흐는 항상 작업에 대해 생각했다.

〈요람 옆에 무릎을 꿇고 있는 소녀〉(*Girl Kneeling by a Cradle*, 도판 32)는 빌럼의 요람 옆에 무릎을 꿇고 앉아있는 후르닉의 다섯 살짜리 딸 마리아(Maria)를 보여준다. 반 고흐는 이 어린 소녀가 "과거에 매우 병약했고 방치"되었으며 "과거의 극심한 고통이 아직 지워지지 않았다"며 가엾게 여겼다.[11] 그는 또한 빌럼에 대해서도 강한 애정을 느꼈다. 훗날 반 고흐는 빌럼의 첫 번째 생일에 다음과 같이 썼다. "이 작은 신사는 이제 막 한 살이 되었어 …… 그리고 상상할 수 있는 한 가장 발랄하고 쾌활한 아이야."[12]

다행히 반 고흐의 가족은 후르닉과 그녀의 아이들을 점차 받아들였다. 빌럼이 태어나고 한 달 뒤 테오가 찾아와 후르닉과 처음 만났다. 이후 몇 주가 지난 뒤에는 놀랍게도 반 고흐의 아버지가 이들의 아파트를 찾았다. 그 뒤로 걱정이 많았던 어머니가 다정하게 "따뜻한 여성용 코트"를 포함한 옷 꾸러미를 보내왔다. 반 고흐는 "매우 감동

도판 31. 시엔 후르닉의 아들 빌럼의 출생 신고서, 1882년 7월 2일 (오른쪽 아래 등록 항목 030번), 레이던, 등기소 공무원 기록보관소.

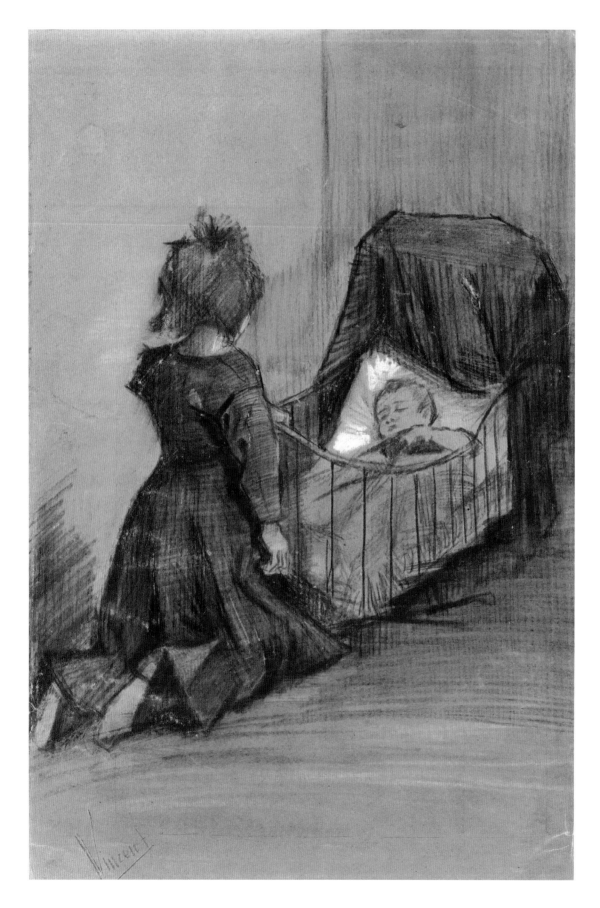

도판 32. 〈요람 옆에 무릎을 꿇고 있는 소녀〉, 1883년 3월, 종이에 연필, 초크, 수채, 48×32cm, 반 고흐 미술관, 암스테르담(빈센트 반 고흐 재단) (F1024).

했다."[13]

생애 처음으로 반 고흐는 자신의 가정을 꾸렸다. 그는 후르닉과 그녀의 아이들을 돌보기 시작했다. "나는 그녀가 더 이상 한순간도 버려졌다거나 외롭다고 느끼지 않기를 바라 …… 나는 그녀에게 따뜻한 애정을 느끼고 그녀의 아이들을 아주 좋아해."[14] 하지만 반 고흐 주변 인물들은 격분했다. 어떻게 훌륭한 가정에서 자란 목사의 아들이 최근까지 매춘부로 일했고 다른 남성으로부터 얻은 두 명의 사생아를 둔 여성과 불결한 생활을 할 수 있는가? 이 모든 일이 볼미스럽게 보였다.

마우베는 질겁했고 반 고흐를 거의 만나지 않았다. 헤이그 구필 갤러리의 대표(이자 10년 전 반 고흐가 그곳에서 일하던 시절 상사이기도 했던) 헤르마누스 테르스티흐(Hermanus Tersteeg) 등 다른 친구들 역시 비판적이었다. 반 고흐는 테르스티흐를 무시했다. "내가 생각하기에 그는 후르닉이 익사하면 아주 냉담하게 지켜만 보고는 그것이 문명사회에 이롭다고 주장할 거야. 나는 그녀와 함께 물에 빠져 죽는다고 해도 별로 개의치 않아."[15] 애석하게도 이것은 앞날을 예고하는 발언이 되었다.

몇 주가 지나고 결혼에 대한 반 고흐의 생각은 약해진 듯했다. 가족과 친구의 반대가 일부 원인이 되었던 것으로 보인다. 반 고흐 역시 이 관계가 지속 가능할지 그 여부에 대해 의심하기 시작했을 수 있다. 화를 잘 내는 후르닉은 분명 난감한 동반자였을 테고, 반 고흐의 마음은 좀처럼 안정되지 않았다. 후르닉은 자신과 두 명의 어린 자녀를 위한 집과 음식이 제공해주는 안락함에 분명 고마워했으나 그녀가 결혼을 열망했음을 보여주는 암시는 거의 없었다.

그 사이 반 고흐는 예술에 모든 노력을 쏟아부었다. 그는 쉬지 않고 그림을 그렸고, 이전처럼 종종 교본을 보고 작업하기보다 이제는 모델을 활용했다. 후르닉과 그녀의 아이들, 시내 빈민구호소의 '성인 고아들', 스헤브닝언의 어부들이 모델이 되었다. 헤이그 시절의 드로잉 형상은 때로 뻣뻣하고 어설펐지만 시간이 지날수록 점차 나아졌다.

이 기간에 반 고흐는 영국에서 격주로 발행되는 간행물 『일러스트레이티드 런던 뉴스』와 경쟁지 『그래픽』에 그림을 싣는 영국의 펜화 예술가들로부터 강한 영향을 받았다. 반 고흐는 런던에 머물던 시절 그들의 출판물을 알게 되었지만, 헤이그에 도착하고 나서야 그들의 작업을 많이 모을 수 있었다. 1883년 1월 반 고흐는 1870년대에 발행된 『그래픽』 잡지 21권을 세트로 구입했다. 그는 자신이 특별히 감동을 받은 삽화를 오려서 서류첩에 모아두었고, 일부 영감을 받고자 벽에 꽂아 두었다. 영국의 삽화는 반 고흐가 첫 석판화를 제작하도록 만들었다. 그는 석판화가 자신의 작품을 배포하기 위한 효과적인 방법이 될 것이라고 보았다. 헤이그에서 제작한 8점의 석판화 중에는

드로잉 〈슬픔〉(도판 29)을 바탕으로 제작한 작품도 있다.

하지만 헤이그 시절 가장 중요한 발전은 바로 색채의 도입이었다. 에텐에서도 마우베에게 자극을 받아 수채 물감을 사용하기 시작했지만, 이제 반 고흐는 유화 물감으로 채색하기 시작했다. 그중 20점의 유화만이 오늘날 남아 있긴 하지만, 후일 그는 헤이그에서 70점의 "회화 습작"을 완성했다고 주장했다.[16]

가장 뛰어난 초기 유화 중 하나로 〈스헤브닝언의 바다 풍경〉(View of the Sea at Scheveningen, 도판 33)을 꼽을 수 있다. 이 작품은 1882년 8월 말 폭풍우가 접근하던 무렵에 그려졌다. 반 고흐는 예상되는 돌풍을 그리기 위해 위험을 무릅쓰고 어항까지 나갔다. 바로 앞바다에는 낚싯배 한 척만이 떠 있고 해변에는 사람들과 말이 끄는 수레가 있다. 가장 인상적인 부분은 파도의 물마루를 묘사한 부분의 두껍게 칠한 물감이다. 반 고흐는 파도의 물마루를 "쟁기로 간 땅"과 비교했다.[17] 이 작품에는 그림을 그렸던 날 불었던 강한 바람을 증명하듯 약간의 모래 알갱이가 묻어있다.

1883년에 들어서며 반 고흐와 후르닉의 관계는 악화되었다. 빌럼이 태어난 지 딱 1년이 되는 8월에 반 고흐는 테오에게 반려자의 까탈스러움에 대해 불평했다. 후르닉은 자신이 게으르다는 사실을 순순히 인정하며 이것이 이전에 (자신을 설명할 때 사용하곤 했던 용어인) 매춘부가 된 이유라고 설명을 한 바 있다. 그녀는 반 고흐에게 다

음과 같이 시인했다. "나는 결국 물속으로 뛰어들게 될 거예요."[18]

도판 34. 프로브니에르징켈, 1905년경, 엽서.

비극적이게도 21년이 지난 뒤 이 슬픈 예견은 현실이 되고야 말았다. 이후 후르닉의 삶에 대해서는 알려진 바가 거의 없지만, 반 고흐가 떠난 직후에 그녀는 아이들의 양육을 다른 가족들에게 맡겼다. 마리아는 후르닉의 어머니, 어린 빌럼은 후르닉의 남자 형제 피터(Pieter)와 함께 살게 되었다. 후르닉은 헤이그에서 델프트로, 이후 안트베르펜으로, 그리고 마지막으로 로테르담으로 이주했다.

1901년 그녀는 51세의 나이에 처음으로 결혼식을 올렸다. 남편 아르놀두스 프란시스쿠스 반 베이크(Arnoldus Franciscus van Wijk)는 그녀보다 열한 살 아래의 남자였다. 두 사람의 결혼은 정략결혼으로 설명되었는데, 반 베이크가 정식으로 그의 성을 여전히 후르닉의 남자 형제와 함께 살고 있던 당시 19세의 빌럼에게 주었기 때문이다.

후르닉의 죽음에 대해서는 거의 알려진 바가 없으며 대부분 불분명하다. 유명한 반 고흐 연구자인 얀 헐스커(Jan Hulsker)는 처음으로 "그녀가 투신자살을 했다"고 썼지만 부정확한 사망 날짜를 제시해 더 조사하는 것이 어렵다.[20] 반 고흐에 대한 책을 펴낸 기

No. 5404
Grafno. 3504

Op heden den *zesentwintigsten November* negentien honderd vier zijn voor ons, Ambtenaar van den Burgerlijken Stand der gemeente Rotterdam, verschenen: *Hendrik Breedveld*, oud *drieenveertig* jaren, van beroep *politieagent* en *Johannes Baard*, oud *negenentwintig* jaren, van beroep *politieagent, beiden alhier* wonende, welke ons hebben verklaard, dat op den *tweeentwintigsten dezer*, des voor middags te *zeven* uur, aan den *Proveniersingel* alhier is overleden: *Clasina Maria Hoornik, oud vierenvijftig jaren, geboren te 's Gravenhage, wonende alhier, zonder beroep, huisvrouw van Arnoldus Franciskus van Wijk, dochter van Pieter Hoornik, overleden en Maria Wilhelmina Pellers, zonder beroep, wonende te 's Gravenhage.* Waarvan wij deze akte hebben opgemaakt en na voorlezing onderteekend met de aangevers.

도판 35. 클라시나 (시엔) 마리아 후르닉의 사망 기록, 1902년 11월 22일 (1904년 11월 26일 신고됨), 시 기록보관소, 로테르담.

도판 36. 익사를 보도한 1904년의 기사들: (1)『로테르담쉬 니우블라드』 11월 23일자, (2)『드 마스보드』 11월 23일자, (3)『하그쉬 쿠란트』 (Haagsche Courant) 11월 24일자, (4)『로테르담쉬 니우블라드』 11월 29일자.

자 켄 빌키(Ken Wilkie)는 후르닉이 안트베르펜을 관통해 흐르는 "스헬데 강에" 빠져 죽었다고 썼다.[21] 또 다른 반 고흐 전문가인 캐럴 제멜(Carol Zemel)은 "로테르담 항구였다"고 기록했다.[22]

이제는 후르닉의 비극적 결말을 이야기할 수 있다. 발표되지 않았던 사망 기록(도판 35)은 후르닉의 사체가 1904년 11월 23일 운하의 이름이자 로테르담 중앙역 북쪽과 인접한 거리(장식용 정원이 남아 있긴 하지만, 전쟁 기간에 폭격을 맞아 현재 많은 부분이 바뀌었다) 이름이기도 한 프로브니에르징겔에서 발견되었다고 명시한다. 이 사망 기록은 그녀가 사망한 장소가 운하인지, 아니면 거리 또는 인근 주택인지에 대해서는 말해주지 않는다. 하지만 두 명의 경찰 헨드릭 브레이드펠트(Hendrik Breedveld)와 요하네스 바드(Johannes Baard)가 그녀의 죽음을 확인해주는데, 이들의 진술은 그녀가 수상쩍은 이유로 사망했을 가능성을 암시한다. 사망 기록에 적힌 정확한 날짜와 장소를 통해서 한 신원미상 여성의 익사를 보도한 신문 기사들을 찾아볼 수 있다.[23]

11월 23일『로테르담쉬 니우블라드』(Rotterdamsch Nieuwblad, 도판 36)는 1면 기사로 그날 이른 아침 공공 원예사가 프로브니에르징겔(도판 34)에서 45세 정도 되어 보이는 한 여성의 시신을 발견했다는 소식을 전했다.[24] 그 여성은 "매우 말랐고" 키는 165cm 정도이며 머리카락과 눈은 짙은 밤색이었다. 그녀는 검은색 옷을 입고 있었고 왼손 중지에 은반지를 착용하고 있었다.『드 마스보드』(De Maasbode)는 좀 더 무신경하게 쓰레기 수거인이 시체를 발견했다고 보도했다. 시신은 바지선에 실려 로테르담 북쪽, 시의 주요 묘지인 크로이스베이크로 옮겨졌다.

후르닉은 11월 22일에서 23일로 넘어가는 몹시 추운 밤에 스스로 운하에 몸을 던진 것이 분명했다. 그녀의 삶이 고통으로 가득하기는 했지만, 무엇이 종래 그녀로 하

여금 참혹한 방식으로 삶을 끝낼 결심을 하게 했는지는 알 수 없다.

『로테르담쉬 니우블라드』는 엿새가 지난 뒤 다시 이 소식을 다루었다(도판 36). A.F.v.W.으로만 언급된 한 남성이 11월 28일 토요일 밤 경찰서에 갔다. 후르닉의 남편(반 베이크)이었는데, 그는 지난 월요일에 아내를 마지막으로 봤다. 경찰은 그에게 옷과 반지를 보여주었고, 그는 그것이 아내의 것임을 확인했다. 그는 후르닉이 사라진 뒤 매우 고통스러운 한 주를 보냈겠지만 이보다 훨씬 불행한 일이 다가오고 있었다.

경찰은 유감스럽게도 불과 몇 시간 전에 매장되었지만 반 베이크가 시신의 신원을 확인해줘야 한다고 생각했다. 시신은 다시 파내어졌고 반 베이크는 아내의 퉁퉁 불은 시신을 보아야 했다. 시신은 일주일 동안 상당히 손상된 상태였다. 이것은 분명 끔찍한 경험이었을 것이다. 『로테르담쉬 니우블라드』는 이 시신의 신원을 C.M.H.(클라시나 마리아 후르닉)으로만 언급했다.

이 신문은 그들의 주소지가 프로브니에르징겔에서 도보로 10분 거리의 베를라츠트라트 30/2라고 밝혔는데, 이 새로운 증거는 후르닉과 반 베이크의 관계가 정략결혼 이상이었음을 시사한다.[25] 그녀가 죽기 몇 시간 전 반 베이크가 그녀를 마지막으로 보았으므로 이들은 함께 살고 있었던 것 같다.

후르닉의 죽음에 대한 애도 이후에 반 베이크는 1916년 눈을 감을 때까지 로테르담에서 지냈다. 반 고흐가 스헹크베흐의 아파트에서 스케치로 그렸던 후르닉의 딸 마리아는 1940년에, 그리고 마리아의 남동생 빌럼은 1958년에 세상을 떠났다. 기이한 운명의 장난처럼 빌럼은 국가의 수도 사업 기술자로 일했다.

우연의 일치겠지만 후르닉의 자살이 있기 12일 전, 반 고흐의 주요 전시가 베를라츠트라트로부터 1킬로미터 떨어진 로테르담의 올덴질(Oldenzeel) 갤러리에서 열렸다. 후르닉은 예술에 전혀 관심이 없긴 했지만, 이 무렵 반 고흐의 이름이 사람들 사이에 알려지는 중이었다. 후르닉이 한때 함께 살았던 남자, 그리고 예술가로서의 경력이 자살로 단절된 남자의 커져 가는 명성에 대해 한 번이라도 들어봤을지가 궁금해진다.

1

Een lijk gevischt.
Hedenmorgen om kwart over zevenen werd door een plantsoenwerker in den Provenierssingel nabij de Van der Sluysstraat drijvende gevonden het lijk van een ongeveer 45-jarige onbekende vrouw, zeer mager en met loshangend haar. Het signalement luidt als volgt: lengte 1.65 m. haar, wenkbrauwen en oogen donkerbruin, hoog voorhoofd, groote mond, gave tanden; gekleed met zwart gehaakten wollen doek, zwarten rok, groenen onderrok, wit met blauw gestreepten onderrok, wit-keperen onderbroek, zwarte kousen, zwarte bottines, wit katoenen hemd, groen jacquetlijfje, verguld zilveren oorknoppen met steentjes, aan den linkermiddelvinger een zilveren ring met gouden plaatje. Inlichtingen worden verzocht door den commissaris der 1e politieafdeeling, bureau Pauwensteeg.

2

— Door een vuilnisvisscher werd heden morgen kwart over 7 in den Provenierssingel drijvende gevonden het lijk van een onbekende ongeveer 48-jarige vrouw. Het lijk dat per drenkelingenbak naar Crooswijk is gebracht was 1.65 M. lang met donkerbruin haar, wenkbrauwen en oogen, had ovaal mager gelaat, hoog voorhoofd, gewone kin, neus en lippen, groote mond met grove tanden.
Het was gekleed in: zwart gehaakte wollen doek, groen jaquet lijfje, zwarte rok met zak, waarin een ongemerkte witte zakdoek, groene rok, wit en blauw geruitte onderrok, wit keperen broek, zwarte kousen, zwarte bottines en wit katoeen hemd, alles ongemerkt. In de ooren waren verguld zilveren knopjes met steentjes en aan den rechter middenvinger droeg zij een zilveren ring met klein gouden plaatje.

3

Aan den Provenierssingel te Rotterdam is het lijk opgehaald van een ongeveer 40-jarige vrouw, die vermoedelijk des nachts te water geraakt was.

4

Het lijk der onbekende vrouw dat Dinsdagmorgen uit den Provenierssingel werd opgehaald en waarvan het signalement door de politie was verspreid, is Zaterdag begraven zonder dat het had mogen gelukken de identiteit vast te stellen. De politie had echter de kleederen en verdere op het lijk bevonden voorwerpen in bewaring gehouden en Zaterdagavond vervoegde zich op het betrokken bureau een man, A. F. v. W. genaamd, oud 54 jaren wonende in de Verlaatstraat No. 30/2. Hij deelde mede dat zijn vrouw, genaamd C. M. H., sedert Maandag vermist werd en toen men hem de kleederen der drenkelinge en een ring, dien zij gedragen had, vertoonde, herkende hij deze als het eigendom zijner vrouw. Daarmede was echter de identiteit van het lijk nog niet officieel vastgesteld, zoodat dit hedenmorgen moest worden opgegraven in tegenwoordigheid van den man, die toen ook zijn vrouw herkende. Dit geval toont weer aan hoe noodzakelijk voor een stad als Rotterdam een inrichting is, waar onbekende lijken voor langeren tijd bewaard kunnen worden.

7

저 멀리 북쪽
The Remote North

"나는 드렌터의 아주 외진 곳에서
너에게 편지를 쓰고 있어.
바지선을 타고 황야를 지나온
끝없는 여정 끝에 이곳에 도착했어." [1]

드렌터 Drenthe
1883년 9~12월

1883년 여름 반 고흐와 후르닉의 관계는 더욱 악화되기 시작했다. 우리가 알고 있는 반 고흐의 삶에 비추어 볼 때 그가 돌봐야 할 것이 많은 아기와 함께 산다는 것은 상상조차 하기 어렵다. 더욱 놀라운 것은 — 반 고흐의 언급을 그대로 믿는다면 — 후르닉의 어머니가 후르닉에게 다시 매춘부 생활을 하도록, 혹은 최소 "매음굴의 하녀"로 일하도록 압박을 가하고 있었다는 사실이다. 반 고흐는 애당초 그녀의 어머니가 딸에게 매춘을 하도록 설득했다고 주장했다. [2] 스헨크베흐 아파트에 살던 시절 그들은 늘 돈이 부족했고, 이는 그들 관계를 한층 어렵게 만들었다.

점점 더 불안정한 상태가 되어가던 반 고흐는 도시에서 근 2년을 보낸 뒤 '진정한 전원 지역'을 갈망하며 자신의 예술을 발전시키기 위한 새로운 풍경을 찾고 있었다. [3] 그는 네덜란드 북쪽의 인구 밀도가 낮은 드렌터 지방을 선택했다. 일찍이 마우베와 반 라파드가 이곳의 확 트인 풍경과 강인한 주민들에 매료되어 잠시 머물며 작업을 하기도 했다.

이주를 결심한 반 고흐는 후르닉과 두 아이에게 함께 가자고 요청할 생각이었지만, 당연하게도 후르닉은 헤이그를 떠나 먼 지역으로 가고 싶은 마음이 없었다. 반 고흐는 동생에게 다음과 같이 말했다. "일이 순조롭게 진행되었다면 그녀와 결혼해서 함께 드렌터로 갔겠지. 하지만 나는 그녀가, 또 환경이 그것을 허락하지 않는다는 사실을 받아들이고 있어." 그는 이어 다음과 같은 부정적인 이야기를 덧붙였다. "그녀는 다정하지도, 착하지도 않아." [4]

앞서 반 고흐는 후르닉의 옛 남자들이 그녀를 어떻게 버렸는지 언급했다. 이제는 반 고흐 역시 그들과 같은 사람이 되었다. 반 고흐는 스헨크베흐 아파트 계약해지 통지서를 그녀에게 건넸다. 후르닉과 그녀의 두 아이는 후르닉의 어머니에게로 돌아갔고, 반 고흐는 1883년 9월 드렌터행 열차에 올랐다. 그는 테오에게 보낸 편지에서 다음과 같이 말했다. "물론 그녀와 그녀의 아이들은 마지막 순간까지 나와 함께 있었어. 이별은 쉽지 않지." [5]

그날 저녁 호헤번의 작은 마을에 도착한 반 고흐는 역 근처에 숙소를 정했다. 자리를 잡고 몇 분 뒤 그는 근처 술집으로 향했다. 그곳에서 테오에게 다음과 같은 편지를 쓴다. "브라반트의 바(bar)처럼 큰 술집에 앉아 있어. 이곳에서 한 여자가 감자 껍질을 벗기고 있어. 매우 흥미로운 인물이야." [6] 이즈음의 반 고흐는 만나는 사람들을 작품을

도판 38. 〈니우암스테르담의 도개교〉
세부, 1883년 10월, 종이에 수채,
39×81cm, 흐로닝언 미술관, 흐로닝언
(F1098).

드렌터의 풍경(헤이커벨트, 호헤번 북쪽)

도판 37. 〈토탄 더미가 있는 풍경〉,
1883년 9~11월, 종이에 수채,
42×54cm, 반 고흐 미술관, 암스테르담
(빈센트 반 고흐 재단)(F1099).

위한 모델로서 평가했다.

반 고흐는 재빠르게 집주인과 협상하여 다락 일부를 작업실로 사용하기로 했다. 경사진 지붕에 작은 창문만 있는 이 비좁은 공간의 채광은 그림을 제대로 그리기에는 턱없이 부족했다. 호헤번에서는 2주간 머무는 데 그쳤지만, 그는 시간을 최대한 활용해 주변의 황야 지대를 둘러보며 탐구했다. 그는 펜과 붓으로 물기를 촉촉이 머금은 가을날의 작은 집들과 운하를 포착했다.

그 분위기를 오롯이 담은 수채화 〈토탄 더미가 있는 풍경〉(*Landscape with a Stack of Peat*, 도판 37)은 호헤번 인근 외곽에서 그려졌을 것이다. 인접한 운하에 반사된 토탄의 두드러진 어두운 구조는 땅거미 지는 하늘과 대비된다. 배경에는 반 고흐가 방문했을 것으로 보이는 작은 집 2채가 있다. 그는 테오에게 집 몇 군데를 들어가 보았고, 그 집들이 "동굴처럼 어둡다"고 말한 바 있다. 반 고흐는 그 건축물들에 매료되었고, 집들의 "이끼 낀 지붕이 실안개 낀 부연 밤하늘을 배경으로 대단히 짙은 색조를 띠며 도드라진다"고 덧붙였다.[7]

춥고 습한 날씨와 마땅치 않은 숙소는 점차 견디기 힘들었다. "이곳 날씨는 음울하고 비가 자주 내려. 내가 자리 잡은 다락방 한쪽 구석에 가면 사방이 아주 음침해. 유일한 창인 유리 기와로부터 들어오는 빛이 빈 물감통과 털이 거의 남지 않은 붓 다발 위로 비치지."[8]

도착하고 3주가 지난 뒤, 반 고흐는 한층 인적이 드문 지역으로 이동했다. 그는 말이 끄는 운하 바지선을 타고 동쪽으로 30킬로미터 떨어진, 독일 국경 근처의 니우암스테르담으로 향했다. 이곳은 불과 몇십 년 전 이 지역의 풍부한 토탄층을 개발하려는 일군의 암스테르담 투자자들에 의해 조성되었다.

반 고흐는 운하가 내려다보이는 작은 여인숙 위층의 한층 안락한 숙소를 찾았다. 하지만 니우암스테르담은 호헤번보다 훨씬 더 먼 곳이었다. 그는 테오에게 다음과 같이 소식을 전했다. "이제 나는 적당히 넓은 방을 갖게 되었어. 난로도 있고 작은 발코니도 있지. 이 발코니에서 오두막이 있는 황야도 볼 수 있어. 맞은편에는 아주 특이한 도개교도 보여."[9]

아래층에는 "저녁에는 매우 아늑한, 토탄 화덕불이 보이는 농부의 부엌"이 있었는데, 이 부엌은 그에게 "옆에 요람이 놓인 농부의 벽난로"를 상기하게 했다.[10] 아기 빌럼에 대한 기억이 떠오른 것이 분명했다. 반 고흐는 특히 해가 지고 난 뒤의 하늘이 자아내는 효과를 좋아했다. 저녁의 니우암스테르담은 "물이나 진흙, 물웅덩이에 반사되

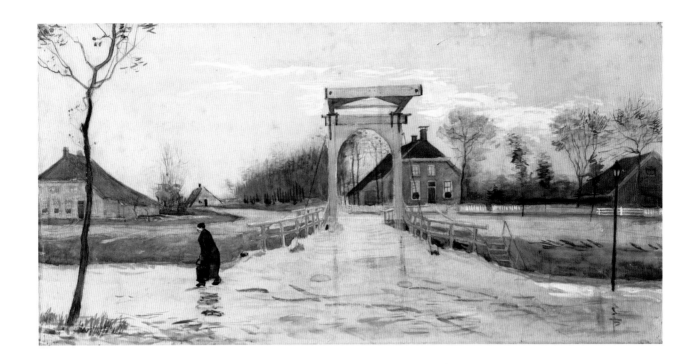

는, 작은 창에서 새어 나오는 불빛으로 정말 아늑했다."[11]

〈니우암스테르담의 도개교〉(*Drawbridge in Nieuw-Amsterdam*, 도판 38)는 반 고흐가 이곳에 체류하는 동안 그린 수채화 중 하나다. 아마도 그가 묵었던 숙소의 발코니에서 보았을 풍경일 법한 이 비 오는 날의 정경은 운하 멀리 자리 잡은 건물 몇 채와 함께 여인숙 앞의 도로를 따라 걸어가는 한 여성을 보여준다. 반 고흐는 분명 이렇게 우울한 날 실내의 난로 옆에서 그림을 그릴 수 있다는 사실에 기뻐했을 것이다.

테오에게 보낸 편지에 첨부된 종이 한 장 속의 여러 가지 스케치는 드렌터 생활에 대한 생생한 인상을 불러일으킨다(도판 39). 다양한 크기의 여러 드로잉을 혼합한 배치는 그가 영국의 간행물에서 때때로 보았던 삽화의 구성방식에서 영감을 받은 듯하다. 그럴듯한 몇 장면 속의 장소는 실제로 확인되었다.[12] 상단 왼쪽의 작은 집은 (호헤번 바로 동쪽의) 니우윌로드에 있는 집으로 보인다. 상단 오른쪽의, 도개교가 있는 운하 옆에서 말을 모는 사람은 (호헤번과 니우암스테르담 사이의) 즈빈데렌에 있었을 가능성이 있다. 하단의 줄지어 선 작은 집들 사이로 난 길은 아마도 니우암스테르담의 길일 것이다. 아이와 함께 있는 여성은 다시 한번 반 고흐에게 후르닉과 빌렘을 상기시켰을 것이다. 〈드렌터의 풍경〉(*Landscape in Drenthe*, 도판 40)은 운하 옆 풍경을 묘사한, 그 분위기를 충분히 담은 드로잉이다.

니우암스테르담에 대한 처음의 열광적인 반응에도 불구하고 반 고흐는 겨울이 다가오고 실외에서 그림을 그리는 것이 불편해지면서 점점 생활이 힘겹다는 사실을 깨달았다. 드렌터는 그가 예상했던 것 이상으로 물가가 비쌌고 따라서 물감을 사는 것도 매우 어려워 테오가 보내는 것에 의존할 수밖에 없었다. 또한, 친구들과 멀리 떨어져 있고 동료 예술가들을 만날 기회가 없는 이곳에서 그는 점점 외로워졌다.

재정적 압박과 후르닉을 피하고자 하는 바람은 헤이그로 돌아가는 것을 어렵게 만들었다. 그는 결국 가족들이 있는 브라반트의 집으로 돌아가는 것 외에는 별다른 대안

(상단) 도판 38. 〈니우암스테르담의 도개교〉, 1883년 10월, 종이에 수채, 39×81cm, 흐로닝언 미술관, 흐로닝언 (F1098).

(오른쪽) 도판 39. 드렌터 스케치, 1883년 10월 3일경, 종이에 잉크, 21×13cm, 반 고흐 미술관 아카이브 (편지 392).

72 빈센트 반 고흐

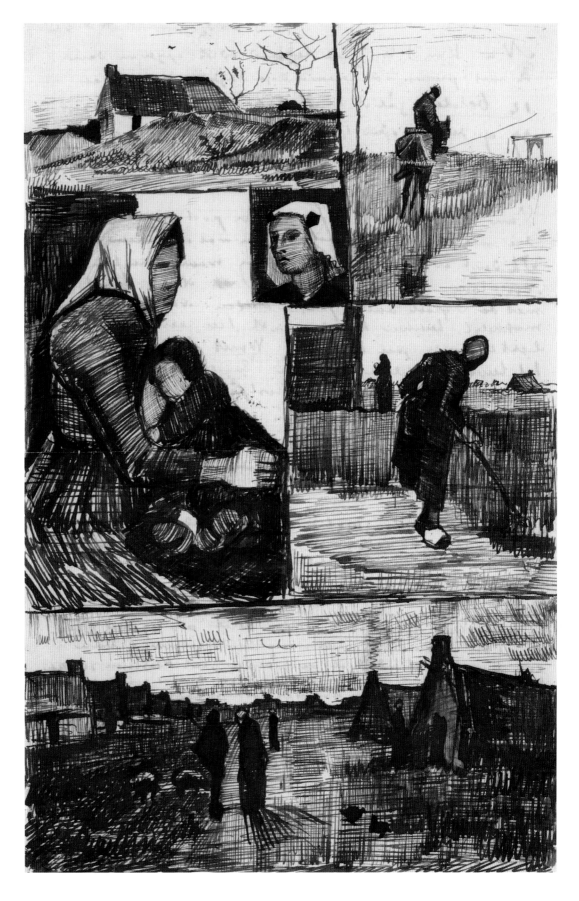

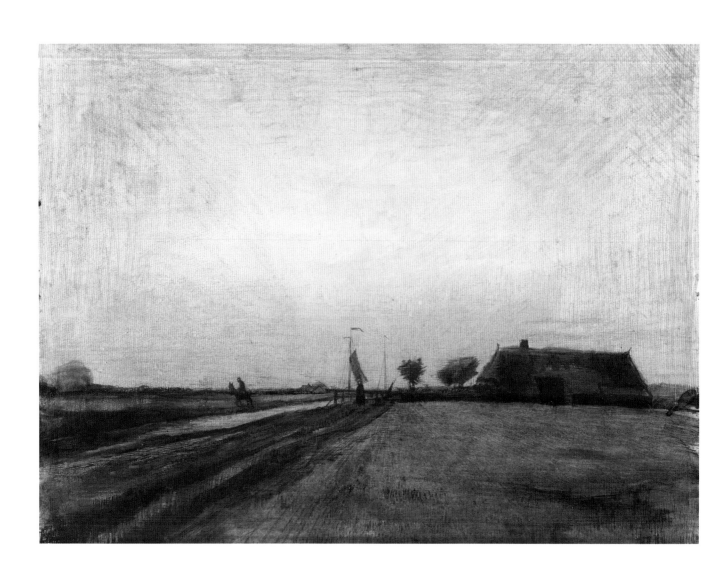

도판 40. 〈드렌터의 풍경〉, 1883년
9~10월, 종이에 연필, 펜, 수채,
31×42cm, 반 고흐 미술관, 암스테르담
(빈센트 반 고흐 재단)(F1104).

이 없음을 깨달았다. 12월 4일 반 고흐는 니우암스테르담에서 호헤번까지 걸어서 돌아갔다. 아마도 짐 일부는 바지선으로 보냈을 것이다. 이것은 부담이 상당한 도보 여정이었다. "나의 여정은 대개 황야를 가로질러 호헤번으로 향하는 6시간 이상의 걷기로 시작되었다. 비와 눈이 내리는 폭풍우 치는 어느 오후에." 놀랍게도 그는 이 걷기가 "내게 한없는 기운을 북돋아 주었다"고 말했는데, 그의 설명에 따르면 "내 감정이 자연에 깊이 공감하게 되어 그것이 나를 달래주었기" 때문이다. 그는 대단히 힘든 이 걷기 여정이 진정 효과를 가져다주기를 간절히 바랐을 것이다.

반 고흐는 이 가을을 다음과 같이 회상했다. "드렌터는 대단히 멋지지만 그곳에서 지내는 것은 많은 것들에 기대게 된다. 체류를 감당할 돈을 갖고 있는지, 그리고 외로움을 견딜 수 있는지의 여부에 달려 있다."[14] 호헤번에서 하룻밤을 보내고 반 고흐는 부모님의 새집으로 향하는 길지만 비교적 편안한 기차 여행을 위해 열차에 몸을 실었다.

반 고흐는 1881년 크리스마스에 에텐에서 아버지와 심한 언쟁을 벌이고 집을 떠난 이후로 가족들이 있는 집으로 돌아가지 않았다. 이듬해 반 고흐의 부모는 에인트호번 근교인 뉘넌으로 이사했다. 집으로 돌아가는 기차 여행 길에서 반 고흐는 부모님의 새집을 보게 되는 것에 대해 그리고 곧 그가 당분간 머물게 될 마을을 알아가는 것에 대해 분명 호기심을 느꼈을 테지만, 부모와의 재회를 앞두고 초조함도 느꼈을 것이다.

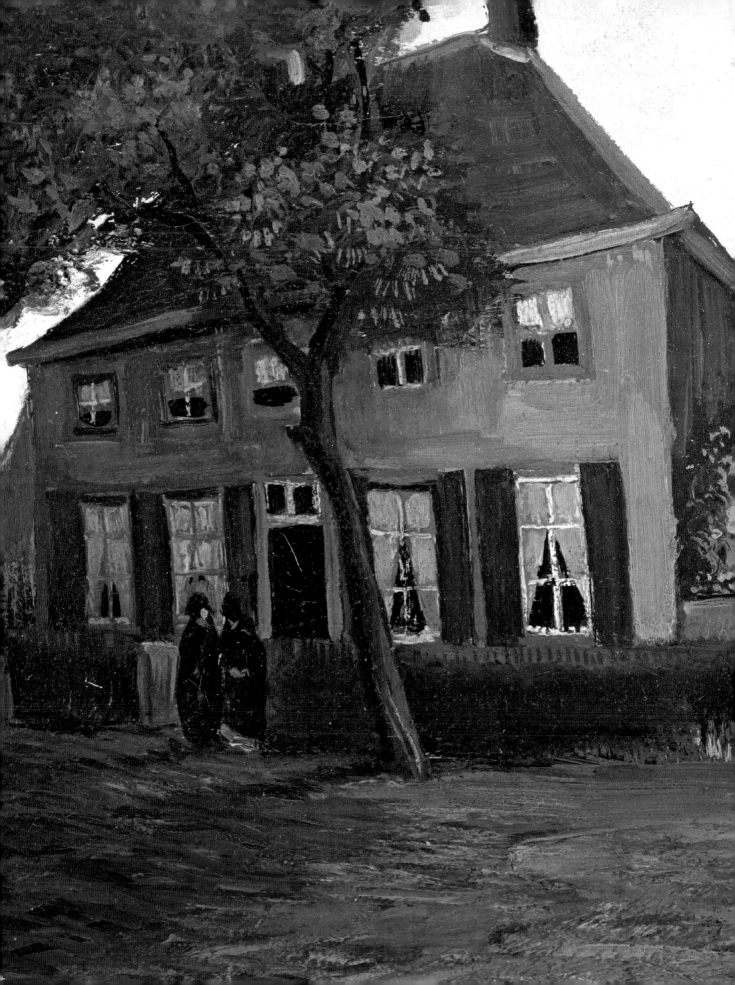

감자 먹는 사람들
Potato Eaters

"뉘넌에서 완성한, 감자를 먹는
농부들을 그린 그림은 내 인생
최고의 역작이다."[1]

뉘넌Nuenen
1883년 12월~1885년 11월

집과 점점 가까워지면서 반 고흐의 눈에 비친 뉘넌의 목사관(도판 41)은 조금 더 작
긴 하지만 에텐에서 부모가 거주했던 목사관(도판 22)과 매우 유사해 보였을 것이다.
이 무렵 반 고흐가(家)의 자녀들은 대부분 집을 떠났고 가끔씩만 방문했는데, 빌이 유
일하게 남아 부모와 함께 살고 있었다. 따라서 오늘날까지도 남아 있는 뉘넌의 목사관
(도판 42)은 부부의 딸이 함께 생활하기에 공간이 충분했다.

반 고흐의 부모는 아들이 문지방을 넘는 순간 불안했을 것이다. 마지막으로 아들을
봤을 때 그는 비슷하게 생긴 현관을 뛰쳐나가 매춘부와 가정을 꾸렸다. 까다로운 성격
과 자리를 잡고 생활비를 벌지 못하는 상황은 반 고흐가 제대로 가족에 적응한 적이
없었음을 의미했다. 드렌터에서 돌아온 그는 흐트러진 모습으로 현관에 들어섰다. 아
버지 테오도루스가 같은 달 그러나 (시간이 어느 정도 흐른 뒤에) 반 고흐의 등장을 두
고 표현한 것처럼 "그는 기이하다."[2] 하지만 반 고흐가 장남이었기에 이제 30세가 된
성인임에도 불구하고 부모는 그를 보살펴야 한다는 책임감을 느꼈다.

반 고흐 역시 심경이 복잡했다. 화가 나서 집을 나간 행동은 후회가 되었지만, 여전
히 자신이 받은 대우에 대해서는 분개했다. 하지만 생계를 꾸릴 수 있는 가능성이 희
박한 상황에서 집에 머무는 것이 보다 수월할 것이라는 사실을 그는 깨달았고 따라서
부모와 화해하기 위해 노력해야 했다.

집으로 돌아온 그를 향한 표면상의 환영에도 불구하고 반 고흐는 부모가 중산층으
로서의 가치관에 따라 그의 행색만을 보고 판단해 자신을 무시하고 있다고 느꼈다. 테
오에게 쓴 편지에서 그는 부모가 자신을 무시한다는 의견을 피력하며 다음과 같이 인
상적으로 평했다. "최고로 보이는 붓이 최상의 효과를 내지는 않는다는 점에서 사람
들은 붓과 같아."[3]

집으로 돌아온 지 며칠 되지 않아 반 고흐는 그가 버릇없이 구는 개처럼 취급 받고
있다고 느꼈다. "그는 젖은 발로 들어왔고 털이 덥수룩하지. 그는 모든 사람들의 길을
방해해. 그리고 시끄럽게 짖어대지. 간단히 말해 더러운 동물이야." 하지만 그는 이것
이 매우 부당하다고 말했다. 왜냐하면 "그 동물은 인간의 역사를, 비록 개일지라도 인
간의 영혼을 갖고 있어서, 그리고 특히 그 부분에 예민한 감각을 갖고 있는 존재여서
사람들이 자신을 어떻게 생각하는지를 느낄 수 있는데, 이건 보통의 개는 할 수 없는
일"이기 때문이다. 그는 테오에게 부모가 계속 자신을 무시한다면 "다른 개집"을 찾을

도판 41. 〈뉘넌의 목사관〉 세부,
1885년 9~10월, 캔버스에 유채,
33×43cm, 반 고흐 미술관, 암스테르담
(빈센트 반 고흐 재단)(F182).

드 루즈돈크 풍차, 뉘넌

도판 41. 〈뉘넌의 목사관〉(*Parsonage at Nuenen*), 1885년 9~10월, 캔버스에 유채, 33×43cm, 반 고흐 미술관, 암스테르담 (빈센트 반 고흐 재단)(F182).

수밖에 없을 것이라고 말했다. 이어서 그는 다음과 같이 씁쓸하게 결론을 내렸다. "그 개는 자신이 거리를 두지 않았다는 것을 유감스러워 해. (드렌터의) 황야에 있는 것이 이 집에 있는 것만큼 외롭지는 않기 때문이지."[4]

반 고흐가 찾은 해결책은 도피처, 즉 부모로부터 떨어진 개인적인 공간을 구하는 것 이었다. 그는 또한 드렌터에서의 불만족스러웠던 작업실을 만회할 만한 적절한 공간 이 필요했다. 그는 집 뒤쪽의 작은 증축 건물을 사용할 수 있는지 물었다. 본래 세탁물 을 말리는 공간이었지만 당시에는 주로 창고로 이용되었다.

이 별채는 석탄 가게와 배수관, 오물통(아마도 화장실)과 인접하여 건강에 좋은 공 간이라 할 수 없었다. 목사관 뒤쪽을 묘사한 드로잉에도 이 별채가 등장한다. 1920년 대 촬영된 한 사진은 이후 닭장으로 바뀐 뒤 다 허물어져 가는 별채 내부를 보여준다 (도판 43).

다행히 이 새로운 작업실은 목사관의 긴장된 분위기를 밝게 만들었다. 테오도루스 는 별채가 작업실로는 적절하지 않다고 생각했지만, 아들을 배려해 난로와 돌바닥 일 부에 나무 단상을 설치함으로써 그곳을 "쾌적하고 따뜻하며 건조한" 곳으로 꾸며주었 다.[5] 그는 심지어 정원이 내려다보이는 창을 넓혀주고자 했지만 반 고흐가 만류했다.

아마도 작업실 입주가 늦어질까 염려했기 때문이다. 모든 준비를 마치고 반 고흐는 큰 정원(도판 44) 바로 바깥에 자리 잡은 작업실의 위치에 영향을 받아 이후 수많은 드로잉과 그림에 이 정원을 담았다.

크리스마스를 며칠 앞두고, 반 고흐는 위트레흐트에 있는 예술가 친구 라파드를 만나고 이어 헤이그를 방문해 후르닉을 만나 자신의 그림과 소지품을 챙겨오기 위해 짧은 여행을 떠났다. 반 고흐는 후르닉을 만난 뒤 테오에게 편지를 써 "서로 애착이 남아 있지만", "그녀와 나는 각자 홀로 남기로 확고하게 마음을 굳혔다"고 전했다.[6] 두 사람 모두 관계를 돌이키고 싶어 하지 않았던 것으로 보인다.

반 고흐는 후르닉이 "지독한 비참함" 속에 처한 것을 알고 슬퍼했다. "내 자식처럼 보살폈던 그 가여운 아기 역시 과거의 아기가 아니었다." 그러나 후르닉이 가난하긴 하지만 생활비를 벌고 있다는 사실을 알고는 안심했다. "그녀는 그녀 자신과 아이들을 부양하기 위해 (세탁부로) 일하면서 잘 버티고 있어. 그러니까 자신의 의무를 다하고 있어."[7] 이 신중한 표현은 그녀가 과거의 생활로 돌아가지 않았음을 암시한다. 이것이 반 고흐와 후르닉의 마지막 만남이었다.

(하단 왼쪽) 도판 42. 목사관, 뉘넌, 1950년경, 사진.

(하단 오른쪽) 도판 43. 반 고흐의 작업실로 사용되었던 뉘넌의 목사관 별채 실내, 1924년.

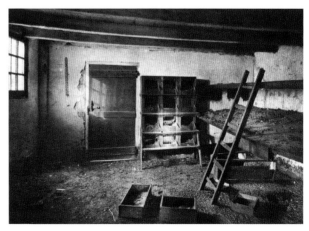

(상단) 도판 44. 〈해질녘의 뉘넌 목사관〉,
1885년 가을, 캔버스에 유채,
41×55cm, 개인 소장(F183).

(오른쪽) 도판 45. 〈뉘넌 교회를 나서는
신자들〉, 1884년 1월 및 1885년 가을,
캔버스에 유채, 42×32cm, 반 고흐
미술관(빈센트 반 고흐 재단)(F25).

반 고흐는 크리스마스 당일 저녁에 뉘넌으로 돌아왔다. 2년 전 가족과의 언쟁의 불씨가 되었던 예배를 피하고자 의도적으로 시간을 설정한 것은 아닐지 의심스럽다. 그는 세탁물 건조 공간의 준비가 끝난 것을 발견하고 기뻐하며 즉각 자리를 잡고 이제막 헤이그에서 가져온 그림들과 도구들을 보관했다. 반 고흐는 이어 동생과 정식으로 재정 문제를 협의했다. 그는 테오에게 편지를 써서 이제부터 작품을 완성하는 대로 작품에 대한 소유권을 넘겨줄 테니 대신 정기적으로 수당을 지급해달라고 했다. 반 고흐는 새해가 시작되면서 적절한 작업실과 경제적인 보장을 얻고 싶어 했다.

1884년 1월 반 고흐는 목사관 근처에 있는 아버지의 교회(도판 45)를 묘사한 그림을 그리기 시작했다. 이 그림은 어머니 안나를 위한 특별한 선물이었다. 안나는 기차에서 내리다가 넘어져 대퇴골이 부러진 상태였다. 이 사고 이후 반 고흐는 보다 순종적으로 행동하며 긴장감을 조금 누그러뜨리고자 했다. 일종의 화해의 제스처였다. 2년 전 그는 아버지 교회에서 열린 크리스마스 예배 참석을 거부했지만, 이제 그 교회는 반 고흐가 집에서 그린 첫 작품들 중 하나의 주제가 되었다.

이 작품은 또한 반 고흐가 발전하고 있음을 입증해주었다. 그는 유화 물감으로 그리는 기술을 숙달하기 시작했다. 어머니에게 준 첫 번째 작품에서 그는 전경에 땅을 파

는 노동자의 형상을 묘사했다. 그러나 아마도 어머니의 제안에 영향을 받은 듯 이듬해 그 작품을 다시 그렸다. 그는 땅을 파는 남성을 덧칠해 지우고, 예배를 마치고 교회를 떠나며 함께 이야기를 나누는 신자 무리를 추가했다. 또한 겨울 풍경을 가을 풍경에 한층 가깝게 수정하면서 나뭇잎을 바꾸었다.

반 고흐의 아버지가 일하던 교회는 당시 마을의 중심부와는 어느 정도 거리가 떨어진 옛 중세 교회를 대신해 1824년 지어졌다. 탑은 그대로 남아 있긴 했지만 옛 교회의 본당은 반 고흐가 오기 수십 년 전에 철거되었다. 이곳 풍경의 특색을 이루며 많은 사랑을 받아온 탑은 5년 전 이웃마을에 사는 기록연구사이자 예술가인 아우구스트 사센(August Sassen)의 미발표 수채화에서 묘사되었다(도판 46).

반 고흐가 그린 풍경화 중 하나는 탑과 구름 낀 하늘 아래 벽으로 둘러싸인 묘지를 보여준다(도판 47). 반 고흐는 이 장면을 "밀 가운데 자리 잡은 작은 교회"로 설명하면서 왼쪽에 쟁기질하는 작은 인물을 포함시켰다.[8] 반 고흐는 이 장면을 상징적인 측면에서 보았다. "수 세기 동안 농부들은 생전에 팠던 바로 그 들판에 묻혔다 …… 농부의 삶과 죽음은 지금도 그렇고 앞으로도 언제나 똑같을 것이다. 교회 묘지에 자라는 풀과 꽃들처럼 규칙적으로 휙 하고 나타났다가 시들 것이다."[9] 그는 자신이 매우 좋아

도판 46. 아우구스트 사센,
⟨뉘년의 오래된 탑⟩(Old Tower of Nuenen), 1880년, 종이에 수채, 23×17cm, 개인 소장.

하는 탑이 철거될 계획을 이미 알고 있었다. 그 탑은 이듬해 해체되었다. 반 고흐는 이 계획에 영향을 받아 캔버스에 탑을 기록했다.

뉘넌의 부지런한 베 짜는 사람들 또한 반 고흐의 상상력을 사로잡았다. 그는 베 짜는 사람들을 그린 10점의 작품을 제작했다. 많은 농부들이 오두막 안의 베틀 위에서 일하는 장면에 매료된 반 고흐는 이 나무 구조물을 일하고 있는 사람을 감싸는 틀로 활용함으로써 화면을 구성했다.

작품 〈베 짜는 사람〉(Weaver, 도판 48)에서 오두막의 어두운 실내는 작은 창을 통해 보이는 밝은 풍경과 대조를 이룬다. 아마도 베 짜는 사람의 아내인 듯한 한 여성 농부가 들판에서 허리를 굽힌 채 일하고 있다. 그 너머로 옛 교회의 익숙한 탑이 흐린 하늘을 향해 솟아있다.

그해 초반 관계가 잠시 회복되는 듯했지만 봄 무렵이 되면서 반 고흐와 부모의 관계는 다시 악화되기 시작했다. 5월에 반 고흐는 목사관 뒤쪽 별채에 마련한 작업실을 떠나 근처의 가톨릭교회 성구 관리인 요하네스 샤프라와 그의 아내 아드리아나 (Johannes and Adriana Schafrat)의 집에 방 두 칸을 빌렸다. 개신교 목사의 다루기 힘든 아들이 가톨릭교회의 관리인 집에 작업실을 구했다는 소문이 마을을 돌았을 것

도판 47. 〈뉘넌 교회의 오래된 탑〉, 1884년 2월, 캔버스에 유채, 36×44cm, 크륄러 뮐러 미술관, 오테를로(F34).

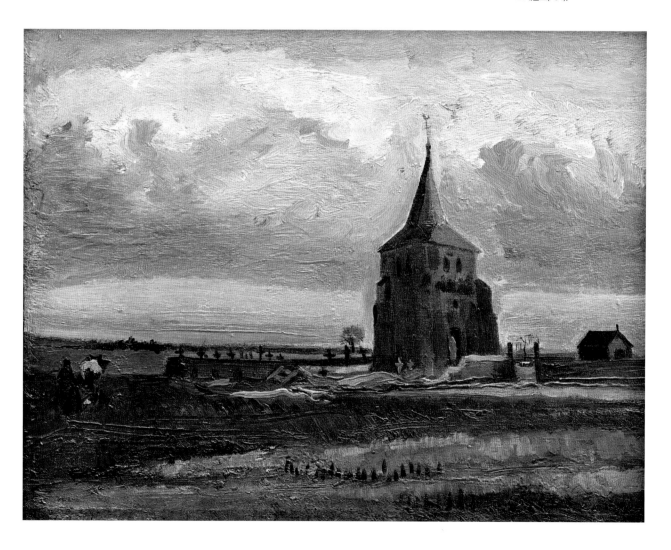

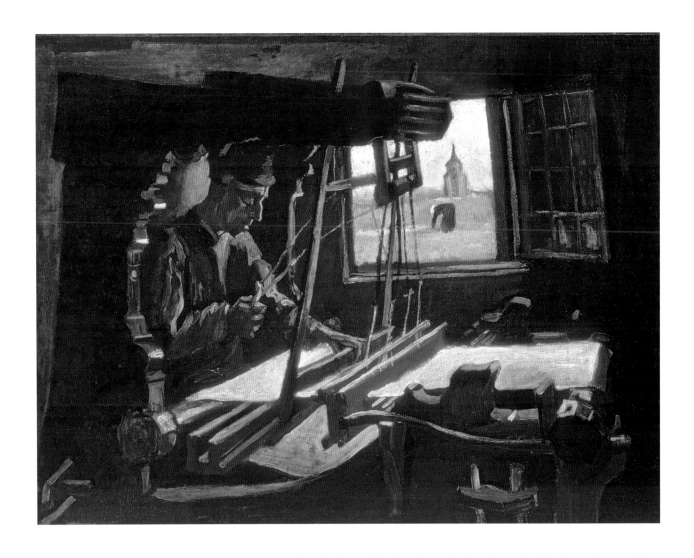

이다. 여기에는 반 고흐가 부모를 자극하려는 의도가 반영되지 않았나 하는 의구심이
든다.

반 고흐는 샤프라 부부의 집에 마련한 방 두 칸의 작업실을 이내 엉망진창의 무질
서 상태로 바꾸었다. 반 고흐는 결코 깔끔한 사람이 아니었다. 친구 안톤 케르스마커
스(Anton Kerssemakers)는 훗날 그의 "보헤미아적인" 숙소를 묘사한 바 있다.[10] 그에
따르면 벽에는 그림과 드로잉이 늘어서 있고 난로 주변에 재가 수북이 쌓여 있으며
의자 등나무 좌석은 해졌다. 그리고 벽장에는 30마리 이상의 새들이 지은 집과 각종
용품들이 널려 있었다. 방에는 박제한 새와 물레도 있었다. 이로 미루어 볼 때 반 고흐
가 일종의 사회부적응자로 간주되었다는 사실은 전혀 놀라운 일이 아니다.

한동안 생활은 자리를 잡았지만 그해 여름 반 고흐는 또다시 불행한 연애에 휘말리
게 되었다. 그는 마고 베게만(Margot Begemann)에게 반했다. 그녀는 이전 교구 목사
의 딸로, 반 고흐 가족의 옆집에 살았다. 베게만은 반 고흐의 애정에 화답했고, 반 고
흐는 청혼까지 했던 것으로 보인다. 하지만 두 사람 모두 불안정한 성격이어서 두 사
람의 관계는 두 집안의 걱정을 샀다. 양쪽의 가족 모두 두 사람이 어울리지 않는 짝
이라고 생각했다. 어느 시점에 반 고흐가 베게만에게 〈뉘넌 교회의 오래된 탑〉(Old

Tower of Nuenen Church, 도판 47)을 주었다. 그녀 역시 그녀의 집 뒤에서 이 탑을 볼 수 있었을 것이다.

9월 중순의 어느 날 아침, 두 사람이 근처 들판을 걷고 있을 때 베게만이 갑자기 쓰러졌다. 반 고흐에 따르면, 그녀는 "말할 힘을 잃었고 반쯤은 알아들을 수 없는 여러 가지 말을 중얼거리더니 온 몸에 경련을 일으키며 쓰러졌다."[11] 반 고흐는 그녀가 독성 물질인 스트리크닌을 삼켜서 구토를 했다는 사실을 재빨리 알아차렸다. 그는 간신히 그녀를 집으로 데려가 의사를 불렀고 의사는 해독제를 투여했다. 대단히 충격적인 이 사건 이후 베게만은 위트레흐트로 보내졌고 그곳에서 6개월 간 머물며 몸과 마음을 추슬렀다.

반 고흐가 여전히 베게만을 사랑하긴 했지만 이들의 관계를 이해하기는 어렵다. 놀랍게도 반 고흐는 처음의 충격 이후로는 일어난 일에 동요되지 않았던 것 같다. 테오에게 쓴 편지에서 그는 꽤 냉정한 태도로 베게만의 실패한 자살이 미래의 자살에 대한 "최고의 치료"라는 의견을 피력했다.[12] 다른 편지들에서 그는 베게만에 대해 그리 긍정적이지 않았다. 그녀는 반 고흐보다 열두 살 위였는데, 반 고흐는 언젠가 다음과 같이 말했다. "그녀는 내게 과거 형편없는 솜씨의 복원 전문가에 의해 망가진 크레모나산 바이올린 같은 인상을 준다."[13] 하지만 이러한 난관에도 불구하고 두 사람은 이듬해 봄 베게만이 위트레흐트에서 돌아온 뒤에도 친밀한 관계를 유지했다.

베게만의 사건은 반 고흐 가족 내에 긴장을 고조시켰다. 그녀의 자살 시도가 있기 2주 전 테오도루스는 테오에게 보낸 편지에서 반 고흐에 대한 불안감을 표현하며 다음과 같이 말했다. "그의 인생관과 방식이 우리와는 너무도 달라서 같은 곳에서 함께 지내는 것이 장기적으로 이어질 수 있을지 의심스럽구나."[14]

이듬해 훨씬 더 큰 비극이 가족에게 닥쳤다. 1885년 3월 26일 테오도루스가 갑자기 의식을 잃고 63세를 일기로 숨을 거둔 것이다. 빌은 친구에게 보낸 편지에서 이 일에 대해 다음과 같이 기록했다. "아버지가 아침에 건강한 모습으로 외출하셨다가 저녁에 돌아오셨는데, 현관에 들어서자마자 생기라고는 하나 없이 쓰러지셨어. 끔찍했어. 나는 결코 그날 밤을 잊지 못할 거야."[15] 반 고흐는 이튿날 아침 파리에 있는 테오에게 다음과 같은 전보를 보냈다. "갑작스러운 죽음. 집으로 와. 반 고흐." 혼란 속에서 그는 누가 죽었는지 그리고 가족 중 누가 이 전갈을 보냈는지를 말하지 않았다.[16]

장례식 직전 자신의 감정을 말로 표현한 반 고흐는 객쩍게 외쳤다. "죽음은 힘들다. 하지만 삶은 훨씬 더 힘들다." 그의 이 발언은 분명 가족들에게 불필요한 괴로움을 안겨주었을 것이다.[17] 사흘 뒤 테오도루스는 옛 교회 묘지에 대대손손 땅을 일구어온 농

부들과 나란히 안장되었다.

반 고흐는 아버지와의 관계가 다소 껄끄러웠던 것과 달리 다른 가족들과는 비교적 잘 지냈으나. 역설적으로 아버지의 죽음 이후로는 이들 관계마저 악화되었다. 여동생 안나가 집안일을 돕고자 급히 돌아왔고 곧 바로 반 고흐와 거듭 언쟁을 벌였다. 반 고흐가 거의 도움이 되지 않는다고 생각했기 때문이다. 따라서 반 고흐는 샤프라 집에 마련한 작업실을 그대로 유지할 뿐 아니라 그곳에서 숙식도 해결하고자 결심했다. 1920년대에 촬영된 한 사진에는 반 고흐가 한때 침대를 두었던 빈 다락방 공간에 아드리아나가 서 있다(도판 49).

샤프라의 집에서 반 고흐는 그의 첫 걸작 〈감자 먹는 사람들〉(The Potato Eaters, 도판 50)을 완성했다. 그는 이미 모델로서 농부들을 묘사하는 작업에 착수했고, 약 50점의 초상화. 또는 그의 고유의 표현을 빌리자면 "두상"을 그리기 시작한 터였다.[18] 〈감자 먹는 사람들〉은 데 흐로트–반 로이(De Groot-Van Rooij)의 집에 차려진 저녁 식탁 주변의 농부들을 묘사한. 유화 물감으로 그린 작은 스케치에서 시작되었다. 이 집에서 반 고흐는 식사 장면을 관찰했다. 이후 작업실로 돌아가 더 큰 크기의 그림을 제작했고, 1885년 5월 초에 완성했다.

얼굴이 과장되어서 거의 캐리커처처럼 희화되긴 했지만 〈감자 먹는 사람들〉은 강렬

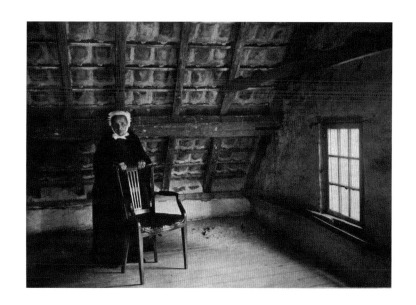

도판 49. 반 고흐가 이전에 침실로 사용했던, 가톨릭 성구 관리인 집의 방과 아드리아나 샤프라, 1924년경, 사진.

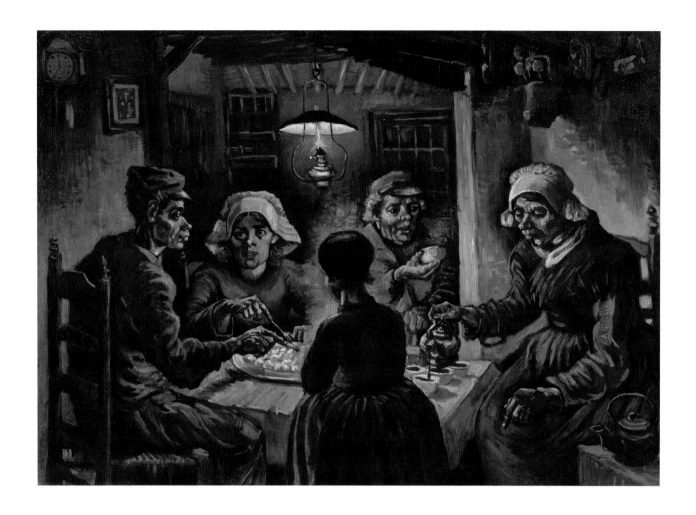

도판 50, 〈감자 먹는 사람들〉, 1885년
5월, 캔버스에 유채, 82×114cm,
반 고흐 미술관(빈센트 반 고흐 재단)
(F82).

한 인상을 전해준다. 반 고흐는 이 작품에 대해 언급하면서 "농부들을 묘사한 그림에 특정한 전통적인 평온함을 부여하는 것은 잘못된 일"이라고 썼다. 그가 말하듯이 이 그림은 "베이컨, 연기, 감자의 김에서 나는 냄새, 건강에 해롭지 않은 좋은 냄새를 풍긴다."[19]

이 작품의 제목은 탁자 왼편의, 접시에 담긴 감자를 먹는 사람들에서 착안했다. 오른쪽의 두 사람은 치커리 차를 마시고 있다. 치커리 차는 대개 음식과 함께 마시지 않지만 반 고흐는 구성상의 이유로 이들이 어떤 행위를 하고 있기를 바랐다. 왼쪽의 상단 모서리에 걸린 시계는 시간이 저녁 7시임을 나타내며, 옆에 걸린 십자가 책형이 묘사된 판화는 이들이 가톨릭 신자 농부들임을 보여준다.

반 고흐는 이 가족에 대해 다음과 같은 글을 썼다. "작은 전등불 아래 감자를 먹고 있는 이 사람들은 대지를 자신의 손으로 직접 일구었다 …… 그러므로 이것은 육체노동을 이야기하며, 이들은 정직하게 자신들이 먹을 음식을 벌었다."[20] 반 고흐는 농부들을 "정말로 먼지투성이 감자, 당연히 껍질을 벗기지 않은 감자 빛깔과 같은 색채로" 채색했다.[21] 〈감자 먹는 사람들〉은 반 고흐가 네덜란드 시기에 제작한 작품 중 가장 심혈을 기울인 야심작이다. 반 고흐가 이 그림을 파리의 테오에게 보냈을 때 테오는 적절하게도 이 작품을 벽난로 위 선반에 걸었다.

〈감자 먹는 사람들〉을 완성하고 몇 달이 지나서 반 고흐는 작품 왼쪽의 흰색 모자

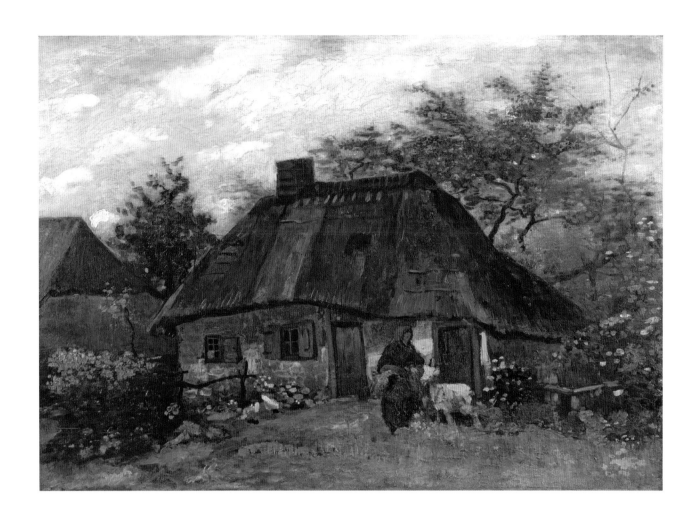

(상단) 도판 51. 〈여성과 염소가 있는 작은 집〉, 1885년 5~6월, 캔버스에 유채, 60×85cm, 슈테델 미술관, 프랑크푸르트 (F90).

(오른쪽) 도판 52. 〈새집〉, 1885년 10월 4일, 종이에 잉크, 10×17cm (이미지), 반 고흐 미술관 아카이브(편지 533).

를 쓴 여성의 모델이 되었던 고르디나 데 흐로트(Gordina de Groot)와의 추문에 휘말렸다. 미혼이었던 데 흐로트가 임신을 했는데, 뉘넌의 가톨릭 신부가 아이의 아버지를 반 고흐라고 주장하며 비난한 것이다. 반 고흐는 거세게 부정했다. 그는 시장에게 이 가톨릭 신부의 한 신도에게 책임이 있다고 말했고, 이후에는 그녀의 사촌 중 한 사람을 비난했다. 이 소동은 사그라들었지만, 이 일로 인해 반 고흐는 모델을 찾기 더욱 어려워졌다. 데 흐로트의 아이 코르넬리스(Cornelis)는 10월에 태어났다.

뉘넌 농부들의 생활에 매료된 반 고흐의 관심은 그들의 초가집으로 확대되었고, 반 고흐는 3채의 수수한 주택을 묘사한 12점의 그림을 제작했다. 처음에는 어둡고 음울한 색조로 표현했지만 점차 색채가 밝아지기 시작했다. 이는 그가 궁극적으로 변모하게 될 색채주의자로서의 면모를 시사한다. 〈여성과 염소가 있는 작은 집〉(Cottage with Woman and a Goat, 도판 51)에서 어둡지만 친숙한 초가집은 솜털 같은 구름이 떠 있는 파란 하늘로 인해 활기를 띤다. 햇살은 농부의 빨간색 모자와 하얀 염소, 두 마리의 총총 걷는 닭을 비추며 색조를 크게 강조한다.

뉘넌 체류의 막바지 무렵, 농부가 거주하는 집에 대한 반 고흐의 세밀한 관찰은 새집에 대한 흥미로 이어졌다. 새의 둥지는 그에게 깊은 상징주의를 함의했다. 반 고흐는 잔가지와 풀로 지어지고 이끼로 덮인 바닥이 오두막의 초가지붕을 상기시킨다고

말했다. 그는 초가지붕을 "사람들의 둥지"라고 묘사했다.[22] 반 고흐는 둥지를 모았고, 지역 청년들에게도 돈을 줄 테니 정물화 구성을 위해 사용할 둥지를 가져다 달라고 부탁했다(도판 52). 그는 테오에게 "어린 새끼가 이미 날아가 버려서 너무 많은 양심의 가책을 느끼지 않고 가져올 수 있는" 둥지만을 모았다고 설명했다.[23]

여전히 샤프라의 집에 머물며 작업하긴 했지만, 1885년 가을 반 고흐는 문 앞에 검은색 옷을 입은 두 여인이 서 있는 목사관의 정면을 그렸다(도판 41). 반 고흐가 이 여성들을 테오도루스를 애도하는 어머니 안나와 여동생 빌의 재현으로 여겼을 가능성이 있다. 반 고흐는 대단히 개인적인 이 그림을 집을 환기하게 하는 작품으로써 테오에게 보냈다.

11월에 완성된 〈가을 풍경〉(Autumn Landscape, 도판 53)은 반 고흐가 뉘넌에서 제작한 마지막 작품에 속한다. 이 작품은 목사관 정원 안쪽에 있는 네 그루의 나무를 묘사하는데, 세 그루는 오크나무고 한 그루는 가지를 친 자작나무다. 반 고흐는 종종 풍경화에 생기를 불어넣고 크기에 대한 감각을 부여하기 위해 인물을 포함했는데, 이 작품에는 오른쪽 멀리 떨어진 곳에 흰색 모자와 검은색 옷을 착용한 여성의 작은 형상을 추가했다.

어느 날 저녁 그는 에인트호번 근처에 사는 친구 케르스마커스에게 보여주고자 이 그림을 들고 나갔다. 두 사람은 이 그림을 가구가 잘 갖춰진 거실 벽에 임시로 걸었다. 반 고흐는 매우 흥분에 차서 테오에게 다음과 같이 말했다. "이전에는 내가 영향력을 발휘할 작품을 만들 것이라는 확신을 느껴본 적이 한 번도 없었어." 그는 또 다음과 같

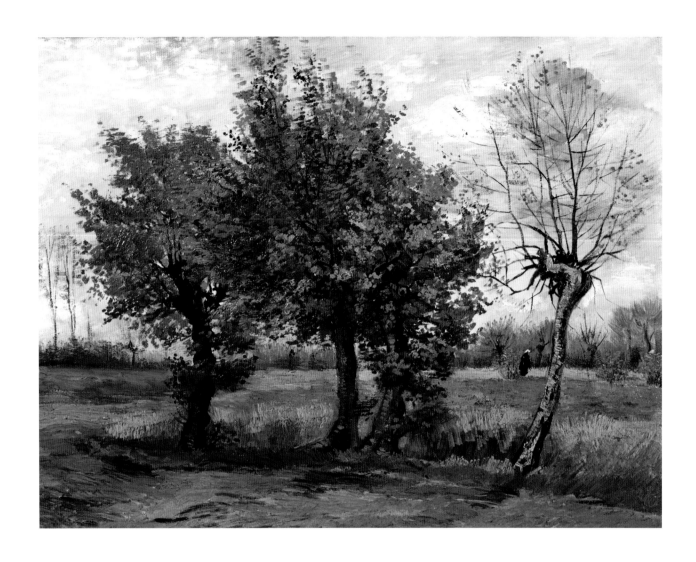

도판 53. 〈가을 풍경〉, 1885년 11월,
캔버스에 유채, 69×88cm, 크뢸러 뮐러
미술관, 오테를로(F44).

이 덧붙였다. "그 작품이 효과를 발휘하는 것, 그러니까 그 색채 조합의 부드럽고 우울한 평화로움 덕분에 그것이 걸리자마자 어떤 분위기가 생겨나는 것을 본 순간 나는 유쾌한 흥분으로 가득 찼어."[24]

케르스마커스가 반 고흐에게 줄 수 있는 돈은 갖고 있었겠지만 반 고흐는 너무 기쁜 나머지 그에게 그림을 그냥 주었다. 케르스마커스는 "작품 한번 더럽게 좋네"라고 반응했고 작품에 서명을 요청했다.[25] 반 고흐는 자신의 작품은 "내가 죽어서 사라지는 순간" 쉽게 알아볼 수 있을 것이기 때문에 서명이 불필요하다고 대답했다.[26]

〈가을 풍경〉은 반 고흐가 부모의 마을에서 체류한 2년 동안 일구어낸 엄청난 발전을 충분히 입증한다. 무엇보다 가장 중요한 것은 그가 색채를 활용해 매우 매력적인 효과를 거두는 법을 발견했다는 사실이다. 그는 테오에게 이렇게 말했다. "내가 구사하는 색채는 부드러워지고 초창기의 음침함은 사라졌어."[27] 뉘년의 풍경과 소농들은 자극제가 되었고 끝없이 이어지는 듯 보이는 가정 문제에도 불구하고 반 고흐는 그의 에너지를 예술을 향해 쏟아붓는 데 성공했다.

일생에 걸쳐 끊임없이 반복되었듯, 반 고흐는 가만히 있지 못하고 또다시 장소를 옮

기기로 한다. 시골 생활이 답답하게 느껴졌고, 무엇보다 가족들과 같은 마을에서 사는 일은 쉽지 않았다. 1885년 11월 24일 그는 뉘넌과 가족 그리고 농부 친구들에게 작별을 고하고 새로운 기회를 찾아서 벨기에의 도시 안트베르펜으로 향했다. 그는 안트베르펜에서는 유순한 모델을 찾기가 한결 수월할 것이라 생각했고, 미술 교육 또한 받고자 했다.

반 고흐는 이후 다시는 브라반트로, 아니, 자신의 고국인 네덜란드로 돌아가지 않았다. 파리에서 2년 동안 테오와 함께 살았고, 빌을 잠시 만나기는 했지만, 어머니와 막내 남동생 코르, 여동생 안나, 리스와는 한 번도 만나지 않았다. 이 순간을 기점으로 반 고흐의 예술은 그가 결코 상상하지 못했던 방식으로 놀랄 만큼 빠른 속도로 발전하게 된다.

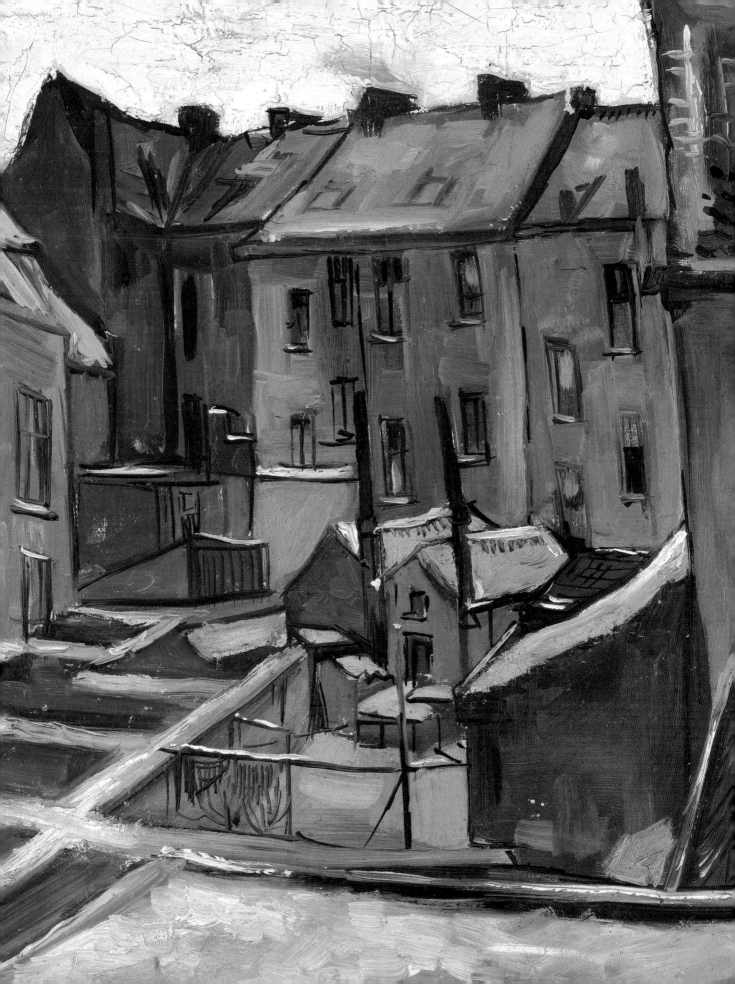

도시 생활 City Life

"안트베르펜에 오게 되었다는 사실에
내가 여전히 얼마나 기쁜지……
도시를 다시 관찰하는 일이
농부들과 시골을 사랑하는
것만큼이나 내게 얼마나 큰 도움이
되는지 말로 다 할 수 없어."[1]

안트베르펜Antwerp
1885년 11월~1886년 2월

안트베르펜은 고작 100킬로미터 떨어진 곳이었다. 그러니 시골인 뉘넌과 특별히 더다를 것도 없었다. 안트베르펜에 도착한 직후 반 고흐는 테오에게 편지를 써 비를 맞으며 떠들썩한 항구 주변으로 먼 산책을 다녀왔다고 전했다. "묘한 차이가 있어. 특히모래사장과 황야가 있는 평온한 시골 마을 출신의 사람에게는. 그리고 오랫동안 고요한 주변 환경에서만 지내오던 사람의 경우에는 더욱 그렇지. 이해하기 어려운 혼란스러운 환경이야."[2]

벨기에에서 두 번째로 큰 도시인 안트베르펜은 당시 세계에서 가장 큰 항구도시 중하나였다. 끊임없는 선원의 유입은 이 도시가 낮에는 부지런히 일하는 곳, 밤에는 시끌벅적한 곳임을 뜻했다. 흐로테 마르크트 광장과 웅장한 대성당 주변으로 자리한 이역사적인 중심부는 도시의 영광스러운 과거를 상기시켰다. 안트베르펜의 풍부한 문화유산 중에는 페테르 파울 루벤스(Peter Paul Rubens), 안토니 반 다이크(Anthony van Dyck) 같은 17세기 초의 화가들도 있었다. 신진 예술가에게 이 도시는 상상력을 자극하는 다양한 자료들을 제공해 주었다.

1885년 11월 24일 안트베르펜에 도착하자마자 반 고흐는 기차역과 역사적인 중심부 사이로 나 있는 이마주 가에 숙소를 잡았다. 반 고흐는 분명 '그림 거리'라는 뜻을지닌 이 거리의 이름에 미소 지었을 것이다. 이곳에서 그는 주택 도장공인 빌럼 브란델과 그의 아내 안나(Willem and Anna Brandel) 소유의 건물에 묵었다. 브란델은 1층에 페인트 가게를 운영했는데, 아마도 미술가들이 필요로 하는 용품들을 판매했을 것이다.

반 고흐는 작업실로 사용할 2층 앞쪽의 작은 방과 함께 뒤쪽의 창문 없는 방을 빌렸다. 그는 대도시에서는 뉘넌에서 누린 것과 같은 공간을 결코 얻을 수 없다는 사실을 아주 잘 알고 있었지만, 자신의 작품을 판매할 기회와 그를 통해 이 상황이 벌충되리라는 순진한 기대를 지니고 있었다. 반 고흐는 가족들이 사는 마을을 떠나기 직전에두 장소를 냉정하게 비교했다. "이곳(뉘넌)의 작업 없는 작업실과 그곳(안트베르펜)의작업실 없는 작업"의 기로에 서 있다.[3]

이마주 가에 안락하게 자리 잡은 반 고흐는 자신의 소박한 작업실이 "벽에 일본 판화 세트를 꽂아둔 덕에 꽤 괜찮다"고 생각했다.[4] 그는 도착하고 며칠 사이에 그 판화들을 구입했을 것이다. 안트베르펜은 일본과의 주요 무역항이었다. 이것은 반 고흐의

도판 54. 〈뒤쪽에서 본 집들〉 세부,
1885년 12월경, 캔버스에 유채,
44×34cm, 반 고흐 미술관,
암스테르담(빈센트 반 고흐 재단)
(F260).

흐로테 마르크트 광장과 대성당,
안트베르펜.

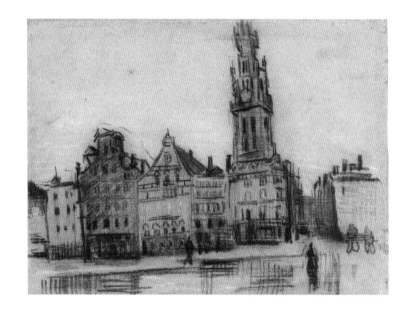

(왼쪽) 도판 54. 〈뒤쪽에서 본 집들〉, 1885년
12월경, 캔버스에 유채, 44×34cm,
반 고흐 미술관, 암스테르담
(빈센트 반 고흐 재단)(F260).

(상단 오른쪽) 도판 55. 〈흐로테
마르크트〉, 1885년 12월,
청사진용 감광지에 검정, 빨강,
파랑 초크, 흰색 수채 물감, 23×30cm,
반 고흐 미술관, 암스테르담
(빈센트 반 고흐 재단)(F1352).

(상단 왼쪽) 도판 56. 흐로테 마르크트,
안트베르펜, 1920년경, 엽서.

일본 미술을 향한 관심을 보여준 최초의 징후였다. 일본 미술은 곧 반 고흐의 그림에 지대한 영향을 미치게 된다. 그는 강렬한 색채, 대담하게 잘라 낸 이미지와 더불어 일본 판화의 주제에 감탄했다.

　겨울이 오자 반 고흐는 머물던 숙소의 뒤편 계단에서 적어도 2점 이상의 풍경화를 그렸다. 하나는 유실되었지만 다른 작품 〈뒤쪽에서 본 집들〉(Houses Seen from the Back, 도판 54)은 12월 눈이 오고 난 직후에 그려진 것으로 보인다. 작품은 반 고흐가 머물던 건물의 1층과 바로 아래 인접한 거리의 이웃한 건물들을 함께 묘사했다. 마당의 담이 그리는 선과 집들이 이어지며 수렴되는 두 선은 시선을 작품의 구성 안으로 끌어들인다. 유일하게 오른쪽의 창문을 통해 보이는 불빛과 연기를 내뿜는 굴뚝이 이 조용한 겨울 장면에 생기를 불어넣는다. 반 고흐는 동생에게 보낸 편지에서 이렇게 썼다. "눈 속의 도시는 아름다웠어."[5]

　어느 날 반 고흐는 그림을 위한 밑작업으로서 풍경을 스케치하기 위해 흐로테 마르크트로 걸어갔다. 하지만 그는 이 작품〈흐로테 마르크트〉(Grote Markt, 도판 55)를 완성하지 못한 것 같다. 스케치북에 급하게 그린 이 스케치는 광장 건너편의. 저지대(Low Countries, 유럽 북해 연안의 벨기에, 네덜란드, 룩셈부르크로 구성된 지역 — 옮

긴이)에서 가장 높은 건축물인 대성당의 탑이 내려다보는 줄지어 선 멋진 건축물들의 정면 관경을 보여준다(도판 56). 이 광장의 건축물은 오늘날까지도 매우 유사한 모습을 간직하고 있다.

스케치의 전경은 빗물 웅덩이 또는 어쩌면 눈 녹은 웅덩이에 비친 반사로 빛난다. 반 고흐는 작품 오른쪽의 한 남성이 입은 붉은색 재킷과 젖어 있는 자갈 위로 겨우 알아볼 수 있는 반사 이미지 같은 작은 색채 흔적 몇 가지를 더했다. 분주한 도시의 중심부를 담았지만 놀랍게도 이 장면에는 인적이 드물다.

새해 초에 반 고흐는 자신의 기술을 발전시키고자 왕립미술아카데미(도판 57)에 등록해 고전적인 조각상과 실물 모델을 그리는 드로잉 수업을 들었다. 동료들 가운데 당시 23세의 영국인 호레이스 리벤스(Horace Livens)가 있었다. 두 사람은 급속도로 친해졌다. 몇 달 후 안트베르펜을 떠난 반 고흐는 자신이 리벤스를 "거의 매일" 생각했다고 썼다.[6]

리벤스는 수채화로 반 고흐의 초상화를 그렸다. 원본은 20세기 초에 유실됐지만 1893년 흑백 십화로 발표되었다(도판 58).[7] 이 초상화는 19세에 찍은 사진(도판 7)을 제외하면 현재 남은 반 고흐의 가장 초기 이미지로 남아 있다. 늘 변함 없이 들고 있는

도판 57. 왕립미술아카데미의 입구, 안트베르펜, 1920년경, 엽서.

파이프와 함께 포착된 옆 모습의 반 고흐는 상당히 심각해 보이는데, 당시 그의 나이
서른두 살보다 다소 더 나이가 들어 보인다.

　반 고흐의 아카데미 시절은 간신히 한 달을 넘겼고 예상치 못하게 금방 끝나고 말
았다. 개인적인 표현보다는 기법에 초점을 맞추는 교육이 불만스러웠기 때문이다. 안
트베르펜에서 보낸 3개월은 작품 제작의 측면에서 볼 때 생산적이라고는 할 수 없었
다. 단 7점의 그림만이 남았다. 자신의 작품을 판매할 수 있을 것이라는 초반의 기대
는 실현되지 못했고 재정적인 압박이 부담스러워졌다. 하지만 반 고흐에게 안트베르
펜 시절은 네덜란드 초창기 시절과 프랑스로 이주한 이후 겪게 되는 변화 사이의 핵
심적인 과도기라는 의미가 있다. 그는 한층 밝은 색채, 보다 느슨한 붓놀림을 활용하
기 시작했다. 그러나 안트베르펜의 생활은 녹록지 않았다. 다시 한번 그는 단순한 해
결책으로 보이는 쪽을 선택했다. 그는 다시 떠났다.

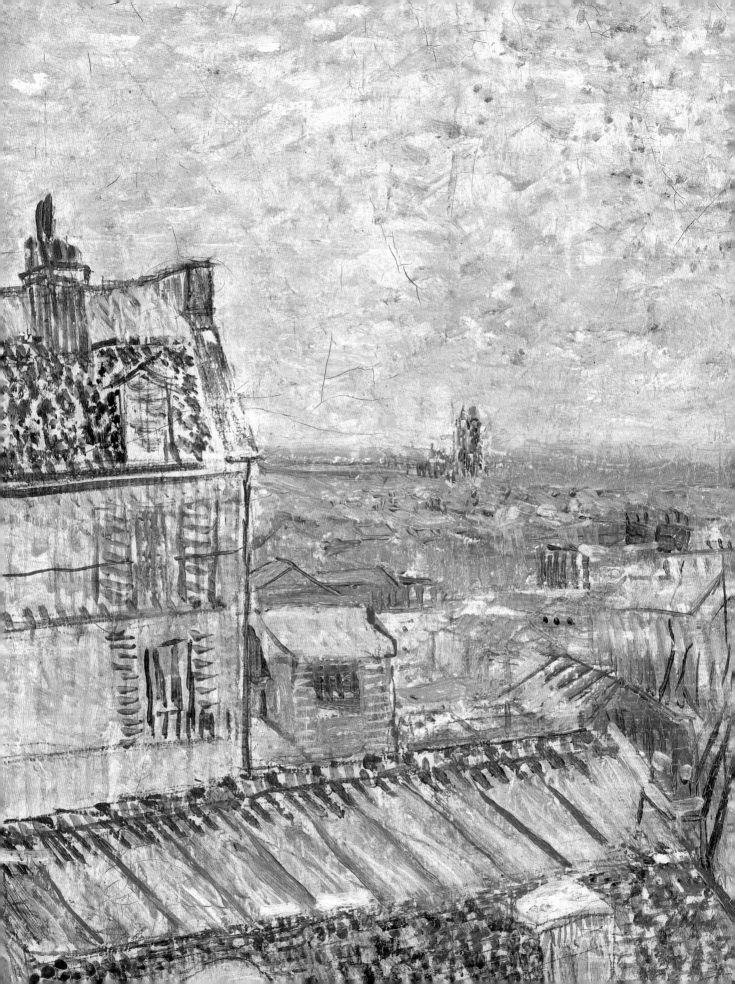

보헤미안의 몽마르트르
Bohemian Montmartre

"파리는 파리다.
하나의 파리만 있을 뿐이다……
프랑스의 공기는 머리를
맑게 해주고 도움이 된다."[1]

파리Paris

1886년 2월~1888년 2월

테오에게 알리지 않고 반 고흐는 돌연 파리행 기차에 몸을 실었다. 안트베르펜에서 보낸 편지에서 그는 종종 동생과 함께 지내는 것에 대해 의논하기는 했지만, 1886년 2월 말 반 고흐는 무작정 파리에 도착했고 테오에게 루브르 미술관의 살롱 카레(Salon Carré)에서 12시에 만나자는 짧은 전갈을 전해줄 사람을 구했다. 어쩌면 반 고흐는 동생이 이제는 기정사실화된 자신의 파리 이주를 뒤로 미루라고 설득할까 염려했을 수 있다. 테오가 뒷면에 세탁물 목록을 모아두느라 재활용한 덕분에 반 고흐가 작은 스케치북 한 장을 뜯어 적은 전갈은 현재 남아 있다.

　테오는 유럽의 가장 빼어난 옛 걸작들이 많이 걸려 있고 금박으로 장식된 살롱 카레에서 반 고흐를 제시간에 만났다. 테오는 몽마르트르 바로 아래의 라발 가에 위치한 자신의 아파트로 반 고흐를 데려갔다. 두 사람은 마당이 내려다보이는 2층 테오의 방으로 향하는 계단을 함께 올라갔다. 테오는 1879년 구필 갤러리 브뤼셀 지사에서 전근해 온 이후로 파리에 살고 있었고, 2년 뒤에는 몽마르트르 대로의 갤러리 관리자로 승진했다.

　테오가 1882년부터 살고 있던 라발 가는 창조력 가득한 군중들과 외설이 넘치는 밤의 유흥으로 유명한 활기찬 거리였다. 테오의 아파트는 벨기에의 화가 알프레드 스테방스(Alfred Stevens)가 한때 소유했던 저택에 세워진 아방가르드 예술 카바레 르 샤 누아(Le Chat Noir, 검은 고양이)로부터 불과 몇 집 건너에 있었다. 당시 선도적인 인상주의 화가였던 오귀스트 르누아르(Auguste Renoir) 역시 이 거리에 거주했다. 테오의 아파트는 클리쉬 대로를 중심으로 하는, 유럽에서 가장 역동적인 예술 공동체에서도 최적의 장소에 자리하고 있었다.

　파리는 당시 유럽에서 런던 다음으로 큰 도시였다. 반 고흐는 이미 이 프랑스의 수도를 잘 알고 있었는데, 10년 전쯤 구필 갤러리에서 일하며 파리에 두 번 체류했던 경험이 있기 때문이다. 그는 1874년 가을에 2개월간 파리에 머물렀고, 다시 1875년에 7개월간 체류했다. 1875년에는 몽마르트르에서 글래드웰과 함께 지냈다.

　테오와 만날 장소로 살롱 카레를 선택한 것은 자신의 천직에 전념하겠다는 진지한 의지와 함께 파리가 성장하는 예술가에게 제공해 줄 모든 기회를 충분히 활용하겠다는 반 고흐의 결심을 분명하게 보여준다. 이전에 파리에 머물렀을 때 그는 루브르 미술관을 자주 방문했다. 미술관에서 그는 렘브란트와 네덜란드 황금기(Dutch Golden

도판 66. 〈테오의 아파트에서 바라본
풍경〉 세부, 1887년 4월, 캔버스에 유채,
46×38cm, 반 고흐 미술관
(빈센트 반 고흐 재단)(F341).

Aye) 화가들의 작품을 즐겨 연구했다. 그는 19세기 작품을 전시하는 뤽상부르 미술관도 자주 찾았다. 파리에서는 전시가 끊임없이 열렸는데, 반 고흐는 미술관뿐만 아니라 해마다 개최되는 살롱전과 보다 급진적인 독립미술가협회(Société des Artistes Indépendants)가 조직하는 전시에 대한 기대로 설렜다.

반 고흐가 파리로 이주한 이유 중에는 테오(도판 59)가 제공하는 숙소 외에도 심도 있는 미술 교육에 대한 기대도 있었다. 도착하고 며칠 지나지 않아 그는 성공한 화가인 페르낭 코르몽(Fernand Cormon)이 클리쉬 대로에서 운영하는 개인 미술 학교에 등록했다. 코르몽 자신은 전통적인 양식으로 그림을 그렸지만, 그의 자유로운 교육 방식은 어린 세대를 매혹했다. 학생들은 전통적인 석고 조각상뿐 아니라 실물 모델을 보고 드로잉과 그림을 그렸다. 반 고흐는 뉘넌과 안트베르펜에서 사람들을 모델로 세워 자세를 취하게 하는 것에 어려움을 겪어 좌절감을 맛본 터였고, 따라서 코르몽의 작업실은 그가 간절히 찾던 기회를 약속했다.

반 고흐는 코르몽의 다른 학생들보다 열 살가량 나이가 많았고 배경도 매우 달랐으나, 몇몇 재능 넘치는 학생들과 우정을 쌓는 데 성공했다. 그중에는 당시 21세의 앙리 드 툴루즈-로트렉(Henri de Toulouse-Lautrec)이 있었다. 당시 그는 몽마르트르의 카페와 매음굴을 탐구하기 시작했고, 몽마르트르의 카페와 매음굴은 툴루즈-로트렉이 이후 예술가로 활동하는 내내 몰두하는 주제가 되었다. 사는 곳이 불과 몇 분 거리로 가까웠던 두 사람은 밤에 종종 함께 어울려 술을 마셨다.

한 번은 함께 바에 앉아 있을 때 툴루즈-로트렉이 반 고흐의 옆모습을 초상화(도판 60)로 그렸다. 다양한 색깔의 초크 파스텔로 제작된 이 작품은 대화에 열중한 듯 앞으로 몸을 숙인 반 고흐의 모습을 보여준다. 압생트 한 잔이 그의 손 가까이 놓여 있다. 반 고흐는 완강한 표정으로 몸을 앞으로 구부리고 있는데, 툴루즈-로트렉의 소용돌이치는 선들이 가만히 있지 못하고 애를 쓰는 반 고흐의 성격을 포착한다.

코르몽은 많은 외국인 학생들의 마음을 사로잡았다. 그중 오스트레일리아 출신 존 러셀(John Russell)과 스코틀랜드에 거주하는 아르치볼드 하트릭(Archibald Hatrick)이 반 고흐와 친구가 되었다. 러셀도, 조금 더 전통적인 양식이긴 했지만, 반 고흐의 초상화를 그렸다(도판 61). 이 초상화는 그림을 그리기 위한 준비를 마친 반 고흐의 모습을 보여준다. 그의 강렬한 시선은 그림의 주제에 초점이 맞추어져 있다. 두 사람 모두의 친구였던 하트릭에 따르면, 이 초상화는 "반 고흐 자신이 그린 어느 자화상보다 훨씬 더 확실한 유사성"을 보여준다.[2] 이 언급은 흥미로운 사실을 드러낸다. 이제 우리는 자기 자신을 그린 반 고흐의 수많은 인상적인 묘사로부터 그의 외모를 그려볼 수

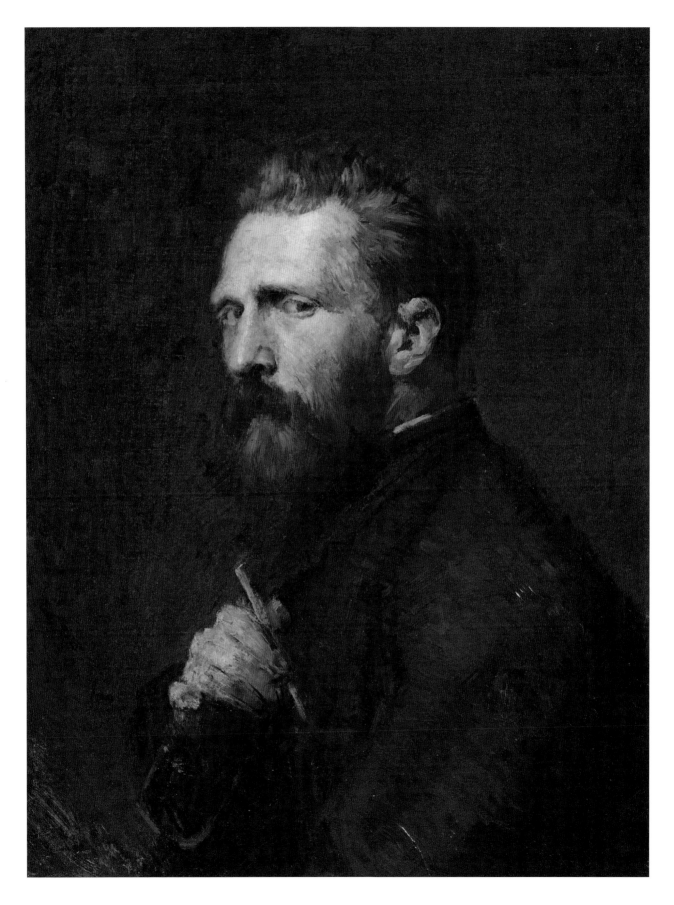

도판 62. (등을 지고 있는) 반 고흐와
이야기를 나누고 있는 에밀 베르나르,
아니에르, 1887년, 사진, 개인 소장.

있다.

하트릭은 훗날 반 고흐에 대한 자신의 기억을 기록으로 남겼다. "나는 그가 머물던 집에 가본 적이 있다(사실 그 방은 그의 남동생 방이었을 것으로 생각된다). 어쨌든 그는 상당히 편안하게 사는 듯 보였고, 내게 매우 훌륭한 일본 판화를 몇 점 보여주었다." 이어 그는 다음과 같이 평했다. "나와 내가 기억하는 다른 사람들 가운데 그 누구도 당시에는 반 고흐가 몇 년 뒤 대단한 천재로 사람들의 입에 오르내리게 될 것을 상상하지 못했다." 그리고 "우리는 그가 조금은 제정신이 아니지만 악의 없고 흥미롭다고 생각했다. 분명 때때로 그는 재미있는 사람이었다."[3]

반 고흐가 사귄 새 친구들 가운데 가장 중요한 인물은 에밀 베르나르(Fmile Bernard)였다. 베르나르는 당시 18세에 불과했다. 창조력이 매우 풍부한 이 젊은이는 이미 일본 판화로부터 일부 영향을 받아 강렬한 색채와 형태를 활용해 양식화된 그림을 그리고 있었다. 두 사람의 우정이 깊어진 뒤 이들은 때때로 함께 그림을 그렸다. 대개 베르나르의 부모가 살고 있는, 파리 북쪽의 교외에 자리한 아니에르라는 작은 도시에서 함께 시간을 보냈다. 센 강의 둑에서 촬영한 한 사진에서 두 남자는 대화에 열중한 듯 보인다(도판 62). 아마도 (사진 촬영을 달가워하지 않던) 반 고흐의 요청인 듯 반 고흐는 등을 돌린 채 뒷모습을 보여주어 그의 옷과 모자만을 볼 수 있다.

베르나르는 두 사람이 만난 지 몇 해 지나지 않아 반 고흐에 대한 뛰어난 묘사를 글

로 남겼다. 베르나르는 이 네덜란드인 친구를 다음과 같이 묘사했다. "이를테면 독수리 같은 모습의 빨간 머리(염소수염과 거친 콧수염, 면도한 두피)와 날카로운 입매, 보통의 키, 다부지지만 결코 과하지 않은 체격, 빠른 몸짓과 뒤뚱거리는 걸음걸이; 반 고흐가 그랬다. 언제나 파이프와 캔버스나 판화 또는 스케치를 들고 다녔다."[4]

반 고흐는 처음에 코르몽의 작업실에서 3년 동안 공부할 계획이었지만[5] 그저 3개월 다니다가 그만두고 6월 초에 떠났다. 그는 리벤스에게 그 교육 과정이 이번에도 "자신이 기대했던 만큼 도움이 되지 않았다"고 설명했다.[6] 안트베르펜에서처럼 반 고흐는 조직적인 교육 시스템에 적응하는 것이 어렵다는 점을 깨달았고, 그의 완강하고 단호한 성격은 문제만 키울 뿐이었다. 그는 이내 수업이 답답해졌고 코르몽은 분명 그를 골치 아픈 학생이라고 생각했을 것이다.

코르몽의 작업실을 떠난 일은 두 형제가 더 넓은 아파트로 옮긴 때와 시기적으로 일치한다. 라발 가의 숙소는 비좁았고, 테오는 조금 더 넓은 곳을 원했다. 몽마르트르 위쪽의 가파른 르픽 가에 자리한 새 아파트는 라발 가에서 불과 10분 거리였다. 이 거리의 아래쪽 끄트머리에는 식품을 파는 시장이 있었다(지금도 있다). 뒤편의 주거 지구를 돌면 물랭 드 라 갈레트(Moulin de la Galette)가 있다(도판 63). '물랭 드 라 갈레트'라는 이름은 이곳에서 제공하는 갈레트 케이크에서 유래한 것으로, 몽마르트르에 남은 3개의 풍차 중 한 곳을 바탕으로 만든 이곳은 카페와 식당, 무도회장을 결합한 복합 유흥장으로 활기 넘치는 군중들을 끌어모았다.

54번지에 자리한 테오의 아파트는 높은 4층이었다.[7] 건물 주변에는 다양한 이웃이 살고 있었는데, 르누아르와 카미유 피사로(Camille Pissarro), 폴 세잔(Paul Cézanne) 등

도판 63. 물랭 드 라 갈레트,
몽마르트르, 1900년경, 엽서.

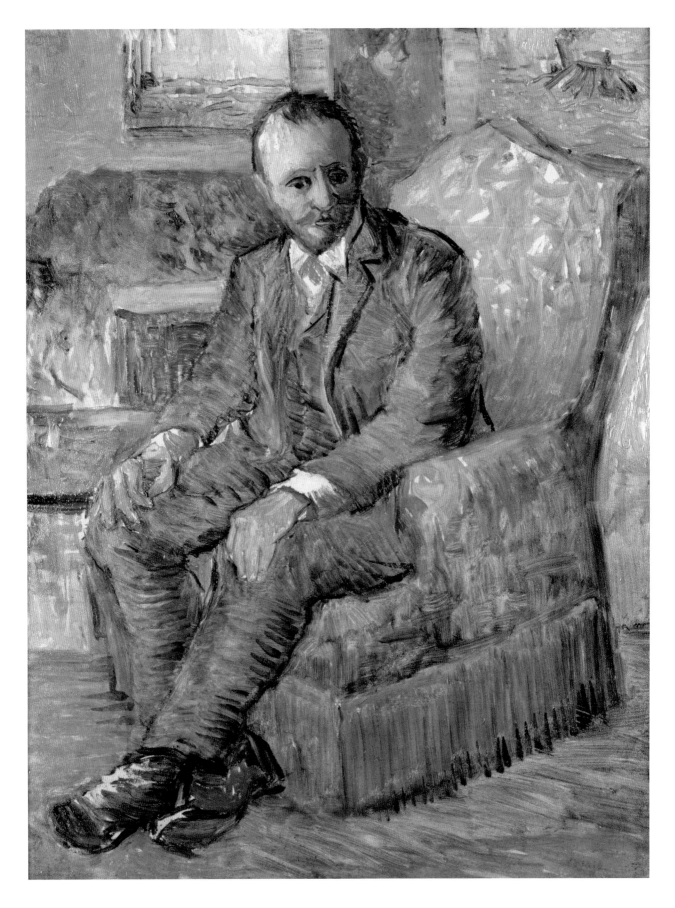

의 작품을 다루는 미술거래상 알퐁스 포르티에(Alphonse Portier)도 그중 하나였다. 풍경화가 샤를 데예(Charles Deshayes)도 다른 아파트에 살고 있었고, 길이가 늘어나는 화재 대피용 사다리를 발명한 폴 뒤아멜(Paul Duhamel)도 동네 주민이었다.[8]

테오가 사는 아파트 전면에는 그의 침실과 거실이 있었고, 그 뒤쪽의 다이닝룸은 반 고흐의 작업실로 사용되었으며, 그 옆에 반 고흐의 침실과 부엌이 있었다. 테오의 아내 요(Jo)는 이 거실이 "테오의 오래된 아름다운 캐비닛과 소파, 큰 난로가 있어 안락하고 아늑했다"고 회상했다.[9] 이 17세기의 캐비닛은 지금도 남아 있으며 현재 반 고흐 미술관에 소장되어 있다.

반 고흐가 그린 젊은 스코틀랜드인 알렉산더 리드(Alexander Reid)의 초상화에서 유일하게 아파트 실내에 대한 묘사를 찾아볼 수 있다(도판 64). 그림 속 리드는 거실에서 자세를 취하고 있다. 리드는 당시 구필 갤러리에서 테오와 함께 일하고 있었고, 1887년 초에 잠시 반 고흐 형제들과 지냈을 가능성이 있다. 그림 속 가구는 대략적으로만 스케치 되었으나 반 고흐는 판화 철로 보이는 두 개의 초록색 오브제와 요가 언급한 소파를 묘사했다.

리드의 초상화는 두 형제가 소장 예술 작품을 어떻게 걸어 놓았는지를 엿볼 수 있다. 양 측면에 걸린 2점의 그림은 프랑스를 기반으로 활동하는 미국인 예술가 프랭크 보그스(Frank Boggs)가 그린 하천 풍경화이다. 중앙에는 반 고흐의 작품인 듯한 초상화가 걸려 있다. 뉘넌의 농부 또는 안트베르펜의 매춘부를 그린 초상화일 가능성이 높다. 반 고흐는 르픽 가의 아파트 거실에서 그렸을 이 그림을 리드에게 주었지만 몇 년 뒤 리드의 아버지가 이를 팔았다. 소문에 따르면, 그는 단돈 5파운드에 판매했다.

수십 점의 예술 작품이 테오의 아파트 벽을 비집고 자리를 차지하고 있었을 것이다. 베르나르의 기억에 따르면, 아파트 벽은 "상당히 뛰어난 낭만주의 회화와 일본의 판화, 중국의 드로잉, 장 프랑수아 밀레(Jean François Millet)의 판화"로 채워졌다.[10] 이 무렵 테오는 수백 점에 이르는 반 고흐의 회화 작품을 갖고 있었는데, 그중 가장 뛰어난 작품 또는 최근작만을 걸어 두고 남은 작품들은 방 다른 곳에 감추어 두었다. 많은 작품이 침대 아래에 보관되었다.

몽마르트르 언덕의 중턱에 세워진 건물 꼭대기 층에 자리한 그들의 아파트는 최고의 조망 지점을 제공해 주었다. 테오는 친구에게 보낸 편지에서 다음과 같이 말했다. "우리 아파트에서 가장 주목할 만한 것은 도시 전역이 내려다보이는 창이야. 정말 멋진 경관을 볼 수 있지." 그는 다음과 같이 덧붙였다. "하늘의 변화가 자아내는 다양한 효과들과 더불어 그 경관이 얼마나 많은 그림의 주제가 될 수 있는지 이루 다 말할 수 없을 정

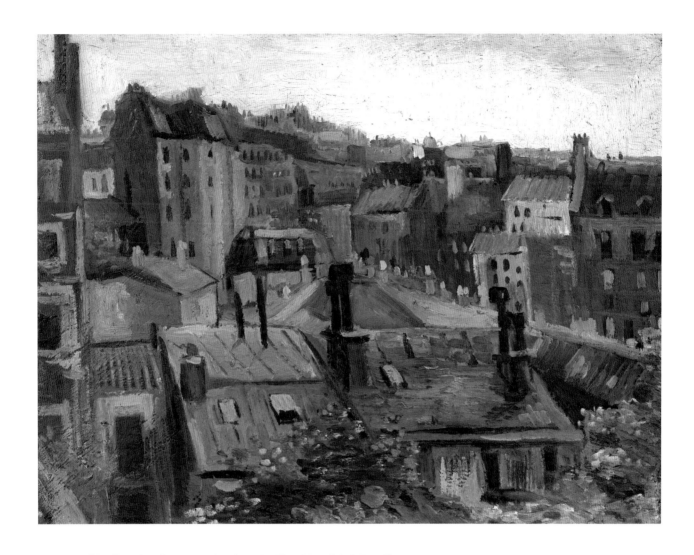

도야."[11] 반 고흐는 이 안락한 새집에서 몇 점의 작품을 제작하며 테오의 의견에 진심으로 동감했다.

사실 반 고흐가 가장 먼저 그린 그림은 북동쪽을 향해 난 작업실 창문을 통해 바라본 풍경이었을 것이다(도판 65). 이 작품은 나무판 위에 그려졌다. 뒷면에 붙은 주소 라벨에 따르면, 이 나무판은 르픽 가 17번지에 있는 피그넬-뒤퐁(Pignel-Dupont) 미술용품점에서 구매한 것으로 보인다. 반 고흐는 느레터에서 부딪혔던 어려움과는 매우 대조적으로 몇 분 거리에서 미술용품을 구할 수 있다는 사실에 분명 기뻐했을 것이다. 화면 구성을 살펴보면, 이 초기 파리 시기의 작품은 몇 달 전 안트베르펜 숙소에서 바라본 풍경을 환기시킨다(도판 54).

거의 1년이 지나고 나서야 반 고흐는 앞쪽의 거실에서 바라본 풍경을 그렸다(도판 66). 3개의 아파트 건물에 둘러싸인 도시 풍경이 펼쳐진다. 르픽 거리 맞은편에 위치한 오른쪽의 높은 건물과 더불어 이웃한 거리의 두 건물이 보이고, 중앙의 파노라마적 풍경은 파리 중심부를 넘어서 도시 뫼동의 먼 언덕을 향해 뻗어 나간다. 도시에서 보이는 높은 건축물은 당시 최근에 지어진 트로카데로 궁전의 쌍둥이 탑이다(이 탑은 1935년에 철거되고 샤요궁으로 바뀐다).

(상단) 도판 65. 〈빈센트의 작업실에서 바라본 풍경〉(*View from Vincent's Studio*), 1886년 6월, 판지에 유채, 30×41cm, 반 고흐 미술관, 암스테르담(빈센트 반 고흐 재단) (F231).

(오른쪽) 도판 66. 〈테오의 아파트에서 바라본 풍경〉, 1887년 4월, 캔버스에 유채, 46×38cm, 반 고흐 미술관 (빈센트 반 고흐 재단)(F341).

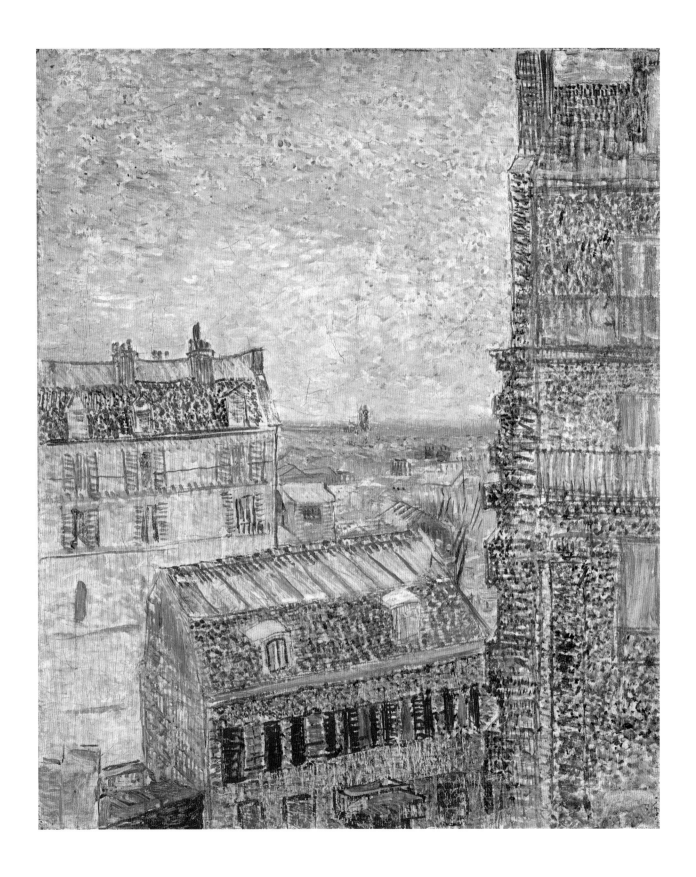

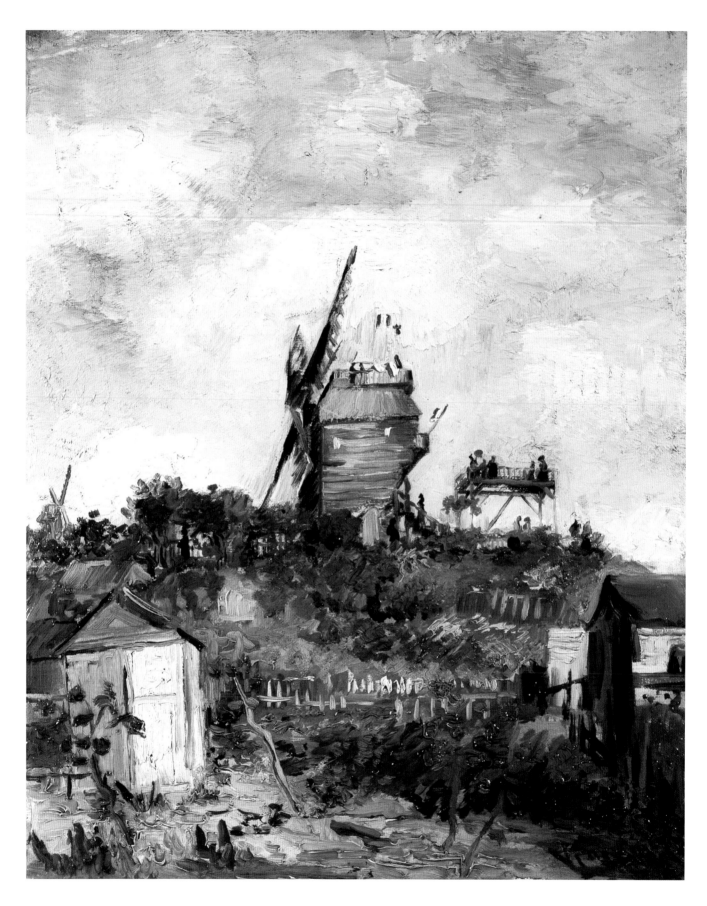

도판 67. 〈몽마르트르 블뤼트-팽 풍차〉,
1886년 여름, 캔버스에 유채, 45×38cm,
글래스고 미술관(F274).

〈테오의 아파트에서 바라본 풍경〉(*View from Theo's Apartment*, 도판 66)은 반 고흐가 파리에서 얼마만큼 빠른 속도로 성장했는지를 분명하게 보여준다. 동료 아방가르드 예술가들의 영향을 받아 신인상주의 양식으로 그려진 이 작품은 반 고흐가 어떻게 다채로운 색상의 소량의 물감을 혼합하지 않고 나란히 병치함으로써 그림을 성공적으로 구성했는지를 보여준다. 또한, 대담하게 잘라 낸 건물들은 일본 판화의 강한 영향을 드러낸다.

거실 내부에서 바라본 풍경을 연구하는 동안, 반 고흐는 화면 구성의 틀을 잡고 원근법을 조성하는 데 도움을 받고자 창문의 윤곽선과 반짝이는 창살도 활용했다. 그는 화면 중앙에 트로카데로 궁전을 놓고 거의 정확히 전체 높이의 중간 지점에 지평선을 배치했다.

몽마르트르의 아파트에서 몇 걸음만 나가면 많은 사람이 오가는 파리 지구를 그릴 기회가 넘쳤다. 몇십 년 전만 해도 꼭대기에 풍차가 있던 이 언덕진 지역은 거의 시골에 가까운 곳으로, 대여받은 경작지와 포도밭으로 이루어진 띠 모양을 한 곳이었다. 이후 1860년에 도시로 편입되면서 몽마르트르는 도시화 되었다. 하지만 이곳은 꽤나 무정부적인 분위기를 지녔고, 이로 인해 유흥의 중심지가 되었다.

그림 같은 몽마르트르 언덕 꼭대기는 남아 있는 3개의 풍차와 더불어 예술가들을 유인하는 요소가 되었다. 반 고흐는 그곳에서 20점이 넘는 그림을 그렸다. 아마도 이 주제가 잠재 고객들의 관심을 끌 것이라고 기대했을 것이다. 〈몽마르트르 블뤼트-팽 풍차〉(*Moulin de Blute-fin, Montmartrek*, 도판 67)는 르픽 가로 이주하고 몇 주 지난 무렵에 제작되었다. 이 작품은 언덕 꼭대기 조금 아래에서 포착한, 경사지를 마주 보고 있는 북서쪽의 시골을 보여준다. 이후 십여 년에 걸쳐 건물이 들어서기는 했지만 이 지역의 대부분은 정원과 헛간이 차지했다. 반 고흐는 왼쪽 오두막 앞에 2개의 키 큰 해바라기를 그렸다. 해바라기는 곧 그의 작품에서 아주 중요한 역할을 하게 될 꽃이기도 하다. 작품에서 중심을 이루는 풍차는 블뤼트-팽 풍차이며(현재도 남아 있다), 왼쪽에 멀리 푸아브르 풍차(Moulin à Poivre)가 보인다. 오른쪽에는 파리 사람들이 도시를 내려다볼 수 있는 나무로 만든 전망대가 있다.

〈몽마르트르 블뤼트-팽 풍차〉에서는 당시 인상주의자들이 반 고흐에게 미친 영향력이 두드러지게 나타난다. 네덜란드의 풍광에서 벗어난 그의 작품은 색조가 밝아지고 화법이 더욱 느슨해지면서 빛과 운동의 효과를 포착했다. 1886년 가을 반 고흐는 다소 과장된 영어로 리벤스에게 다음과 같이 설명했다. "안트베르펜에 있을 때 나는 인상주의자들이 누구인지도 몰랐어. 이제 나는 그들을 알고, 비록 내가 그 무리의 일

원은 아니시만, 에드가 드가(Edgar Degas)의 누드화, 클로드 모네(Claude Monet)의 풍경화 같은 특정 인상주의자들의 그림에 매우 감탄한다네."

대개 테오를 통해 인상주의 그룹의 아방가르드 화가들을 알게 되었지만, 반 고흐 역시 파리에 도착한 직후인 1886년 5월에 열린 제8회(이자 마지막이 된) 인상주의자들의 전시를 볼 기회가 있었다. 모네는 일부 나이 어린 참가자들을 반대하여 작품 출품을 거부했지만, 반 고흐는 피사로와 드가의 작품뿐 아니라 신인상주의 화가들인 조르주 쇠라(Georges Pierre Seurat), 폴 시냐크(Paul Signac) 등 한층 급진적인 작가들의 작품도 보았다. 이 전시에는 폴 고갱(Paul Gauguin)의 작품도 포함되었는데, 반 고흐는 그해 말 고갱을 직접 만나게 된다.

반 고흐는 인상주의자들을 발견하게 된 순간을 회고하며, 여동생 빌에게 사람들이 그들의 작품을 처음 접했을 때 "정말 대단히 실망했다. 그 그림들이 대충 그려졌으며, 추하고, 서투르게 채색되었고, 형편없으며, 색채는 엉망이고, 모든 것이 끔찍하다고 생각"했다고 말했다.[13] 파리에 도착한 직후 반 고흐 자신의 첫 반응 역시 이와 다르지 않았지만 곧 찬미자가 되어 인상주의자들의 개념과 기법 상당수를 흡수했다.

반 고흐는 인상주의자들과 그 추종자들이 직면한 역경에도 동감했다. 그들 대다수가 여전히 프랑스 기성 예술계로부터 무시당했고 작품 판매도 어려운 현실을 깨달았기 때문이다. 반 고흐는 다음과 같이 썼다. "그들 중 소수만이 꽤 부유해졌다." 그렇지만 대부분은 여전히 "카페에서 살고 값싼 여관에 기거하며 하루하루를 사는 가난한 사람들"이다.[14]

파리의 활기찬 예술적 환경에 자극을 받은 반 고흐는 자기 고유의 개념을 발전시켰다. 이 시기의 가장 독창적인 작품으로는 구두를 그린 5점의 그림을 꼽을 수 있다. 구두를 정물화의 주제로 삼은 것은 평범하지 않은 선택이라고 할 수 있다. 상징주의를 환기하는 이 적은 수의 작품들은 반 고흐 자신의 끊임없는 여정에 대한 사색을 나타낸다고 볼 수도 있다. 이 작품들은 예술가 자신의 신발을 묘사함으로써 매우 개인적인 그림이 되는데, 자화상의 형식과 흡사하다.

이들 중 하나는 오래 신은 목이 낮은 부츠를 그린 것으로, 알 수 없게 꼬인 신발 끈이 구성적으로 호기심을 유발한다(도판 68). 코르몽 화실의 동료였던 프랑수아 가우지(François Gauzi)는 반 고흐가 벼룩시장에서 "튼튼하고 견고한 오래된 부츠"를 구매했던 일을 기억했다. 이후 반 고흐는 부츠를 광을 내어 닦아 두었다. 그러던 어느 비 오는 날 오후 반 고흐는 파리를 둘러싼 요새를 따라 걷는 길에 이 부츠를 신고 나갔다. 가우지는 훗날 다음과 같은 글을 남긴다. "진흙이 잔뜩 묻은 부츠는 새로운 흥미를 유

도판 68, 〈구두〉(Shoes),
1886년 12월, 캔버스에 유채,
38×45cm, 반 고흐 미술관,
암스테르담(빈센트 반 고흐 재단)
(F255).

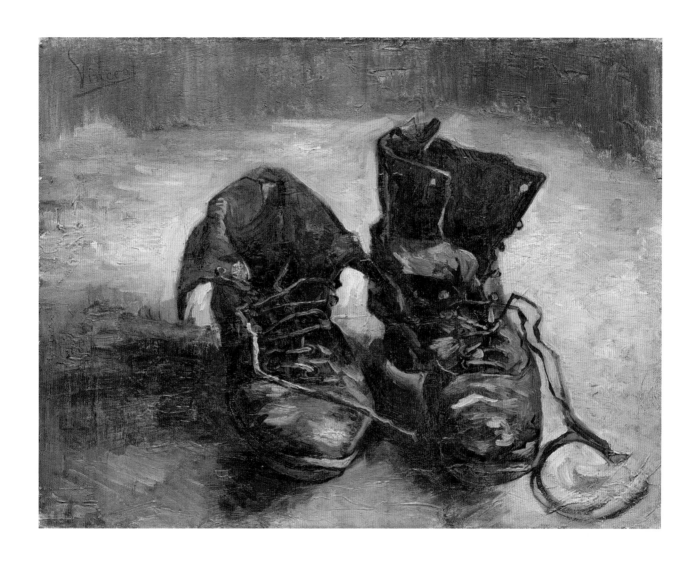

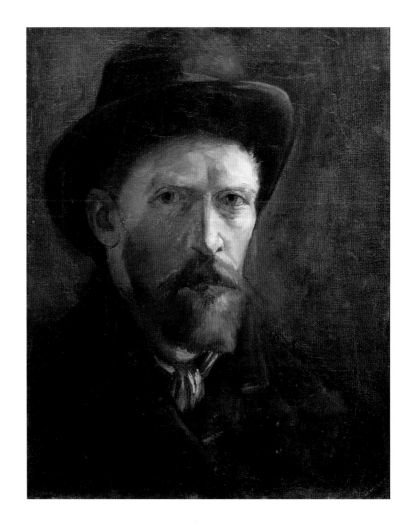

발했고, 반 고흐는 그 부츠를 충실하게 모사했다."[15]

1886년에는 대개 몽마르트르 야외에서 작품을 그렸지만, 이듬해 그는 과감하게 당시 북서쪽으로 도보 1시간 거리에 있는 클리쉬와 아니에르의 소도시까지 나갔다. 반 고흐가 친구 베르나르에게 얼마간 매료된 까닭이기도 했지만 대체로 도시 풍경보다는 공원과 전원 풍경을 선호한 까닭도 있었다.

어느 날 피사로와 그의 아들 뤼시엥(Lucien)이 르픽 가에서 반 고흐를 만났다. 파란색 작업복 차림의 반 고흐는 아니에르로 당일치기 여행을 다녀오는 길이었다. 뤼시엥은 다음과 같이 기억했다. "그는 자신의 습작들을 아버지에게 보여줘야 한다고 고집했다. 그는 습작들을 거리의 담벼락에 기대어 놓았는데, 이는 행인들의 놀라움을 자아냈다."[16]

반 고흐가 단기간에 이룬 예술적 성장은 9개월의 시차를 두고 제작된 2점의 자화상에서 분명하게 확인할 수 있다. 먼저 그린 〈검은색 펠트 모자를 쓴 자화상〉(*Self-Portrait with Black Felt Hat*, 도판 69)은 1887년 1월 초에 제작된 것으로 보이는데, 이 작품에서 반 고흐는 자신을 말쑥한 크라바트를 착용하고 잘 차려입은 점잖은 신사로 묘사한다. 전통적인 양식으로 채색된 부드러운 색채는 러셀의 작품 〈반 고흐의 초상〉(도

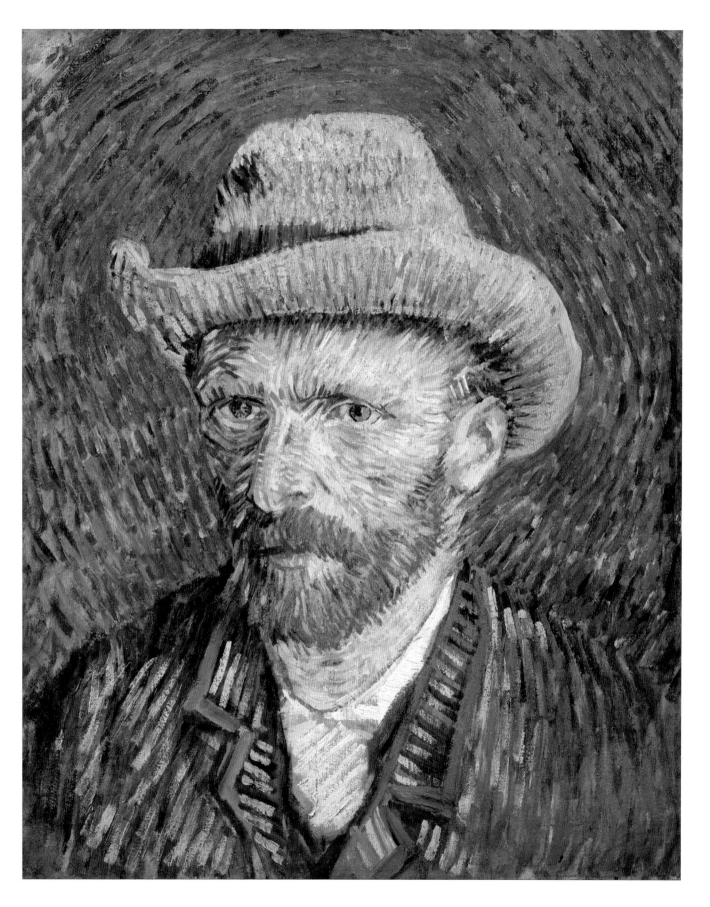

판 C1)의 색채와 다르지 않다.

이와는 대조적으로 1887년 가을에 제작된 〈회색 펠트 모자를 쓴 자화상〉(*Self-Portrait with Grey Felt Hat*, 도판 70)은 색채와 에너지로 진동한다. 반 고흐의 연한 적 갈색 수염이 보색을 이루는 파랑–자줏빛 배경을 바탕으로 도드라진다. 반면 위쪽의 오렌지색 눈꺼풀 아래로 위치한 녹색 눈동자는 그의 시선에 꿰뚫어 보는 듯한 강렬함을 부여한다. 그러나 이보다 훨씬 더 큰 차이점은 화법의 발전이다. 〈회색 펠트 모자를 쓴 자화상〉은 신인상주의 양식의 짧고 날카로운 붓질을 보여준다. 얼굴 전체에 걸쳐 선이 밖을 향해 퍼져나가고 배경의 선은 머리 주변을 감싸면서 후광을 이룬다.

반 고흐와 테오가 거의 2년 동안 함께 살긴 했지만 두 형제의 관계는 돈독한 우애에도 불구하고 거의 순조롭지 못했다. 두 사람은 한 아파트에서 가까이 붙어 있을 때보다 서신을 주고받는 편이 상대방과 잘 지내는 방법이라는 사실을 깨달았다. 형제라는 공통점에도 불구하고 두 사람은 각자 고유의 성격을 지녔고 자기 나름의 방식으로 성공하고자 했다. 그리고 이것은 불화의 원인이 되었다.

게다가 두 사람 모두 연애에 실패했는데, 이것이 한 아파트라는 공동 생활공간 안에 긴장감을 더했던 것이 분명했다. 1886년 여름 테오는 편지에 'S'로만 언급된, 겉보기에는 정서가 불안정한 여성과 잠시 사귀었다. 거의 1년 뒤에 반 고흐는 아고스티나 세가토리(Agostina Segatori)와 사랑에 빠졌다. 세가토리는 클리쉬 대로에 식당 겸 카바레 르 탕부랭(Le Tambourin)을 운영하고 있었다. 하지만 이 두 사람은 어울리지 않는 짝임이 드러났고 둘의 관계는 지속되지 못했다.

테오는 그 기질이 꽤 평범한 축이었지만 반 고흐는 분명 평범함과는 거리가 멀었다. 반 고흐의 외모와 행동은 테오를 자주 당황하게 했다. 반 고흐가 재정 문제를 전적으로 테오에게 의존하고 있다는 사실은 어쩔 수 없이 두 사람의 관계에 지속적인 부담을 주었다. 함께 파리에 있는 동안 오래지 않아 두 형제 사이에 말다툼이 폭발했다. 그리고 잠시 휴지기를 갖기 위해 어느 한 사람이 르픽 가를 떠났을 가능성마저 있다.

1886년에서 1887년으로 넘어가는 겨울 무렵 두 사람은 한계점에 이르렀다. 테오의 친구 안드리스 봉허(Andries Bonger)의 언급에 따르면 "그는 이제 반 고흐와 헤어질 결심을 했다. 두 사람이 함께 사는 것은 불가능하다." 그러나 이들이 실제로 갈라섰다는 증거는 없다.[17] 10주가 지난 뒤 테오는 여동생 빌에게 형과 아파트를 함께 사용하는 것이 더는 참기 힘들다고 털어놓았다. "내가 형을 아주 많이 사랑했고 그가 최고의 친구였던 적도 있었지만 이젠 끝났어 …… 그는 너무 지저분하고 더러워서 집이 결코 좋아 보이지 않아. 그저 내가 바라는 바는 형이 나가고 나 혼자 사는 거야. 형과

오랫동안 이 이야기를 해왔어."[18] 다행히 한 달 뒤 형제는 화해했고 상황은 나아졌다.

남쪽의 프로방스로 떠나고자 했던 반 고흐의 결정 이면에는 테오와의 긴장 관계가 숨어 있었겠지만. 분명 다른 요소들도 작용했다. 수도 파리에서의 생활은 숙박비가 들지 않았음에도 불구하고 돈이 많이 들었다. 반 고흐는 친구 리벤스에게 "생활비가 안트베르펜보다 훨씬 많이 든다"고 경고했다.[19] 그는 대도시에서 자신의 작품이 판매되리라고 기대했지만, 테오의 노력과 연줄에도 불구하고 그의 기대는 또다시 좌절되었다. 몽마르트르에는 또한 유혹이 존재했다. 반 고흐는 훗날 "나는 마음이 아주 많이 상했고, 또 많이 아파서 파리를 떠났다. 과음으로 거의 알코올 중독자에 가까웠다."[20]

반 고흐는 종종 자신이 바라는 것을 그리는 데 어려움을 느꼈다. 작업 실행 과정에서 겪는 어려움 때문이었는데, 그의 약간은 불편한 성격이 이를 악화시켰다. 테오의 설명처럼 "파리에서 그는 자신이 그리고 싶은 많은 것들을 보았지만 반복되는 방해 요인들은 그의 작업을 어렵게 만들었다. 그를 위해 모델이 되어주고자 하는 사람이 없었고 그가 거리에 자리를 잡고 앉아 작업하는 것이 금지되었다. 불안한 성격으로 인해 수차례 소동이 빚어졌기 때문이다. 이것은 그를 아주 당황하게 했고, 그는 가까이하기에는 어려운 사람이 되었다. 그는 결국 파리가 식상해졌다."[21]

하지만 여러 도전적인 상황에도 불구하고 반 고흐가 파리에서 보낸 2년의 시간은 그의 예술을 근본적으로 바꾸어 놓았다. 주제의 범위가 공원, 유흥의 장소, 자화상, 꽃 정물로까지 확장됐다. 그러나 이보다 더 중요한 점은 아방가르드 동료 화가들과 함께 작업하면서 그의 색채가 생기를 내뿜었고, 네덜란드에서 그렸던 작품에서의 어두운 색조가 생동감 넘치는 화법으로 채색된 선명한 색채로 바뀌었다는 사실이다. 이 실험의 시기는 그가 프로방스로 떠나 진정한 자기 고유의 독특한 양식을 구축하기 전에 필수적으로 거쳐야 했던 과정이었다.

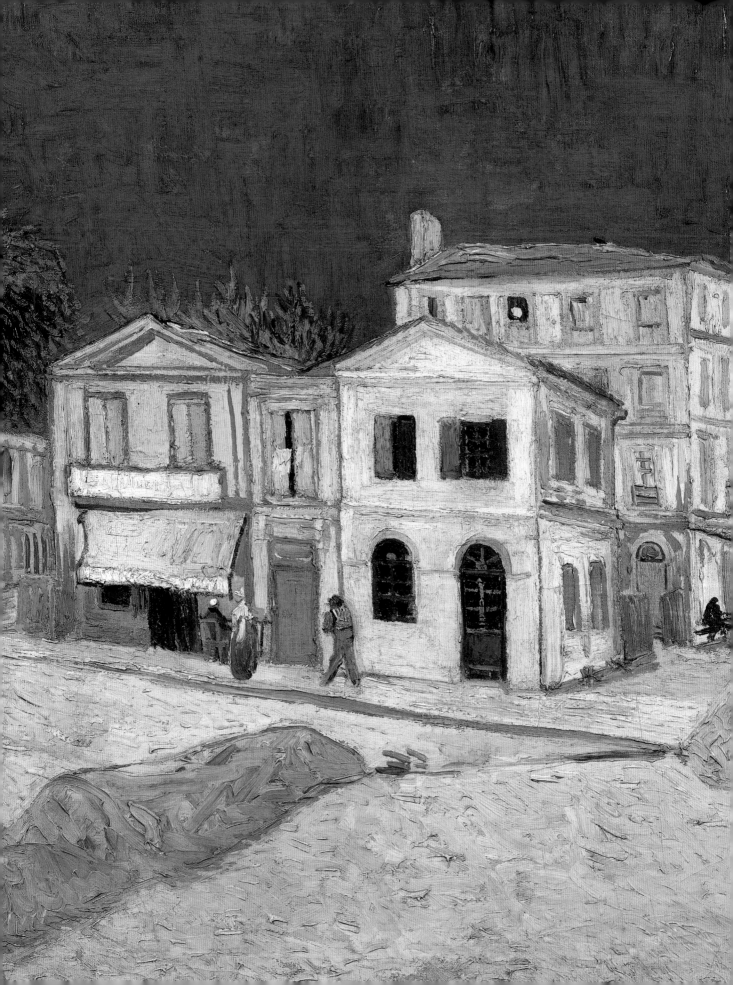

노란 집 The Yellow House

아를 Arles

1888년 2월~1889년 5월

반 고흐는 남쪽으로 향하면서 파리를 떠난다는 사실에 심경이 복잡했다. 그는 테오에게 보낸 편지에 다음과 같이 썼다. "여정 가운데 나는 적어도 내가 보는 새로운 지역만큼이나 너에 대해서도 생각했어."[2] 함께 살며 빚어진 갈등에도 불구하고 테오 역시 상실감을 느꼈다. 테오는 빌에게 다음과 같이 말했다. 반 고흐가 2년 전 파리에 도착했을 때 "나는 우리가 서로에 대해 그렇게 애착을 갖게 되리라고는 결코 생각하지 않았어. 이제 다시 나는 홀로 아파트에 있게 되었어."[3]

1888년 2월 20일 이른 아침 기차가 아를에 도착했고 눈이 흩날린 보기 드문 남부의 풍경이 반 고흐를 맞았다.[4] 역은 도시의 북쪽에 있었고 반 고흐는 쌀쌀한 거리를 지나 중심부로 향했다. 그는 카렐 호텔(Hotel Carrel)에 방을 구했다. 알베르와 카트린 카렐 부부(Albert and Cathérine Carrel)가 운영하는 이 호텔 1층에는 식당이, 그 위의 두 층에는 객실이 있었다.

상점과 카페로 둘러싸인 이 호텔은 위치가 좋았다. 불과 2~3분 거리에 웅장한 론 강을 따라 이어지는 산책로가 있었다. 하지만 좁은 자갈길로 이루어진 중세의 복잡한 미로와 같은 거리는 한겨울에는 음울하게 보였을 것이다. 후에 반 고흐는 이 소도시를 두고 "활기 없고 쇠락한 듯" 보이지만 일단 이곳을 알게 되면 "고색창연한 매력이 그 모습을 드러낸다"고 전했다.[5]

열기구를 타고 내려다본 아를의 풍경을 묘사한 19세기 중반의 한 판화는 고대의 성벽으로 둘러싸인 이 도시의 인상을 생생하게 전해준다(도판 71). 중심부에는 놀랍게도 여전히 온전한 상태를 유지하고 있는 로마 시대의 경기장이 자리하고 있다. 전경의 새로 건설된 철로가 곧 대부분의 수송을 담당하게 되겠지만, 운항 중인 배는 수송 항로로서의 론 강의 중요성을 강조한다. 카렐 호텔은 이 판화의 오른쪽 모서리 방향, 성벽 바로 안쪽의 어두운 교회 첨탑 조금 위쪽에 있다.

위에서 내려다본 풍경은 편리하게도 전원 지역이 얼마만큼 가까운 거리에 있었는지를 보여준다. 반 고흐가 브라반트와 파리 주변의 풍경화를 무수히 그리긴 했지만, 아를을 둘러싼 밀밭과 과수원이 만들어내는 다채로운 모자이크와 같은 풍경은 그에게 새로운 기회를 제공해주었다. 올리브 과수원과 포도밭은 조금 더 먼 곳, 즉 꼭대기에 중세 수도원의 아름다운 폐허가 있는 언덕인 몽마주르 주변에 모여 있었다. 가는 띠를 형성하는 프로방스 전원의 비옥한 지역은 반 고흐가 혁신적인 풍경화가로 변신

도판 73. 〈노란 집〉 세부, 1888년 9월,
캔버스에 유채, 72×92cm, 반 고흐
미술관, 암스테르담(빈센트 반 고흐 재단)
(F464).

아를 근처의 들판

도판 71. 알프레드 귀동, 〈열기구에서 내려다본 아를〉(Balloon view of Arles), 1850년경, 다색 석판화, 29×44cm.

하는 데 원동력이 되었다.

남부의 강한 햇살이 비치는 아를에서 반 고흐는 그의 가장 생동감 넘치는 작품들을 제작하게 된다. 아를에서 머문 15개월 동안 그는 200점에 달하는 그림을 그렸다. 일주일에 3점 이상을 그린 놀라운 속도였다. 여기에는 만개한 과수원, 황금빛 밀밭, 지중해 바다 풍경, 우편 집배원의 초상, 해바라기 정물을 그린 그의 빼어난 수작들 중 상당수가 포함된다.

반 고흐가 도착했을 때는 프로방스의 과수들이 막 꽃을 피우기 시작한 무렵이었다. 이후 두 달에 걸쳐 반 고흐는 과수원에서 생기 넘치는 꽃을 포착한 15점의 작품을 완성했다. 꽃잎이 떨어진 뒤에 그가 열정을 쏟아 부은 다음 대상은 몽마주르 언덕이었다. 7월까지 그는 손에 스케치북을 들고 그곳으로 걸어갔다. 대략 50여 번 방문했다. 그 다음에는 밀밭으로 갔다. 여름 추수기가 다가오자 그는 풍성한 금빛 줄무늬를 그려내는 밀밭과 씨름했다. 브라반트 시골에서 자란 경험으로 인해 반 고흐는 늘 계절의 변화에 민감하게 반응했다.

프로방스에서 반 고흐가 구사한 색채는 그를 둘러싼 주변의 밝은 색채로부터 영향을 받아 금세 바뀌었다. 아를에 도착한 지 4개월이 지난 6월에 그는 편지에서 다음과 같이 말했다. "초목이 싱그러울 때면 고요한 북쪽에서는 좀처럼 보기 힘든 풍부한 녹색을 띤다. 누렇게 시들어 칙칙해져도 추하지 않다. 이어지는 풍경은 온갖 색조의 금

빛으로 갈아입는다."[6]

반 고흐는 재빨리 카렐 호텔에 자리를 잡았지만 편리한 위치에도 불구하고 곧 시설
이 이상과는 멀다는 사실을 깨달았다. 밤에 돌아온 그는 와인이 "정말 독주"이긴 했지
만 식당에서 식사를 했다. 그가 묵는 방은 공간이 매우 협소해서 그는 주로 옥상 테라
스에서 그림을 그리고 채색한 캔버스를 말렸다. 하지만 그가 "화가가 아닌 다른 손님
들보다 그림들로 인해 공간을 조금 더" 차지했기 때문에 호텔과 문제가 생겼다(다른
손님들은 종종 카마르그에서 온 양치기인 경우가 많았다).[7]

더 넓은 공간을 찾아다닌 반 고흐는 라마르틴 광장에서 세를 놓는 작은 집을 발견
했다. 다소 청결하지 못한 지역에 위치한 이 집은 기차역과 매음굴 사이의 중간 지점
에 있었고 밤새 문을 여는 몇 곳의 카페 및 경찰서 본부와도 가까웠다. 근방의 철도 고
가교 두 곳에서는 밤새 기차가 달렸다. 집은 약 40년 정도 된 주택으로, 이전 숙소보다
환경은 나빴지만 집세가 그다지 높지 않아 비용을 감당할 수 있었다.

1905년경에 촬영된, 오늘날 남아 있는 가장 오래된 사진이 이 집의 외관을 보여준
다(도판 72). 시차가 있긴 하지만 반 고흐가 살던 당시의 모습과 그리 큰 차이는 없을
것이다. 제2차 세계대전 시기에 위층은 폭격으로 심하게 훼손되었다. 복구될 수도 있
었겠지만 아를에서 지낸 예술가 반 고흐에 대한 관심 부족으로 이 건물은 철거되고
말았다.

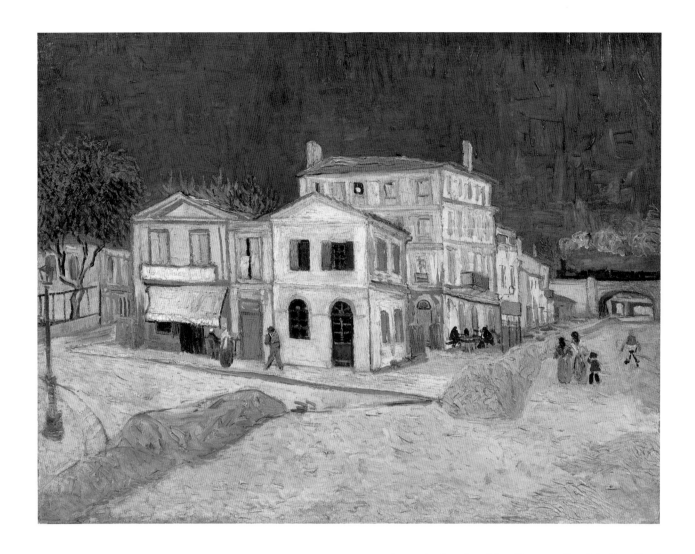

도판 73. 〈노란 집〉(*The Yellow House*), 1888년 9월, 캔버스에 유채, 72×92cm, 반 고흐 미술관, 암스테르담(빈센트 반 고흐 재단) (F464).

반 고흐는 자신이 머무는 집을 외벽 색에서 착안해 '노란 집'(Yellow House)이라고 불렀다. 건물의 정면을 그린 이 유명한 작품은 짙은 파란색의 하늘과 선명하게 대조되는 밝은 노란색 벽을 통해 그 외관에 대한 생생한 인상을 전달한다(도판 73). 이 주택은 두 부분으로 나뉘어져 있었다. 반 고흐가 빌린 반쪽은 '버터 빛'의 노란색으로 막 새 페인트질을 마친 상태였다. 이 색채 덕분에 약간 빛바랜 정면과 이웃한 왼쪽 식료품 상점의 차양을 배경으로 반 고흐가 머무는 집 쪽이 눈에 띄었다.[8] 건물의 양쪽 부분이 결합되는 중심부의 위층 창을 통해 널려 있는 빨래가 보인다. 화면 왼쪽 끝의 나무 뒤편에 자리한 분홍색 집에는 나이 든 마거리트 베니삭(Marguerite Vénissac)이 운영하는 식당이 있었다. 반 고흐는 이곳에서 저녁식사를 했다.

그는 5월 1일 노란 집으로 이사했다. 이곳은 반 고흐에게 사생활을 보장해주고 작업할 수 있는 넉넉한 공간을 제공하여 이상적으로 느껴졌다. 테오에게 설명한 것처럼 "젊기만 하다면 난로나 집이 없다 해도 문제가 되지는 않겠지. 하지만 나는 떠돌이처럼 카페에서 사는 것이 더는 참기 어려워졌어. 무엇보다 그건 깊은 생각이 요구되는 작업과 양립할 수 없어."[9]

이 새로운 집의 전면에 있는 거실은 작업실이 되었다. 바로 그 뒤편에는 부엌이 있

었다. 그림을 그리는 일은 반 고흐에게 음식을 만드는 일보다 훨씬 더 중요했다. 그래서 그의 작업실은 점차 부엌까지 확장되었다. 위층에는 라마르틴 광장이 내려다보이는 두 개의 침실이 있었다. 그림 속에서 녹색 덧문이 닫힌 방이 반 고흐의 방이고 덧문이 열려있는 옆방이 남는 방이다. 이사한 날 반 고흐는 테오에게 다음과 같이 편지했다. "이제 여관에서 들려오는 사소한 말다툼으로부디 영향을 받지 않아도 돼. 그 말다툼은 사람을 황폐하고 만들고 나를 우울하게 만들지."[10] 이후 반 고흐는 시청에 가서 거주지를 등록했다. 이는 정부의 새 규정으로 외국인들의 필수 요건이었다(도판 74).

반 고흐는 그의 새집을 파리에서 온 동료 화가와 함께 쓰기를 바랐다. 비용을 나누면 생활비가 적게 든다는 장점도 있지만 그보다 중요한 것은 동료 예술가와 함께 생활하고 작업하는 일이 자극제가 될 것이라는 기대 때문이었다. 그는 노란 집을 화가들이 "남부의 작업실"[11]이라고 불렀던 곳으로 상상했다. 이 무렵 반 고흐는 여성과 진지한 관계를 맺는 것이 어렵다는 사실을 인정했고 따라서 그가 가정을 꾸리게 될 가능성은 없어 보였다. 결국 예술가 친구와 함께 사는 것이 합리적인 대안이었을 것이다.

반 고흐의 첫 번째 선택은 고갱이었다. 두 사람은 지난 12월 즈음에 파리에서 만났다. 반 고흐는 고갱의 작품에 감탄했고, 그를 자신보다 경험이 풍부한 아방가르드 예술가로서 존경했다. 고갱의 작품을 판매하고 있던 테오 역시 고갱에게 아를로 이주할 것을 권유했다. 그러나 예술에 대한 공통된 열정에도 불구하고 두 사람은 파리에서 서로에 대해 알아가는 시간을 거의 갖지 못했고, 따라서 함께 살기에는 문제가 많았다는 사실을 짐작해 볼 수 있다.

반 고흐는 5월 노란 집에 작업실을 차리긴 했지만 그곳에서 잠을 자지는 않았다. 가구가 갖춰져 있지 않았고 침대가 필요했지만 좋은 침대를 사는 데 필요한 돈이 부족했다. 처음 며칠 동안은 카렐 호텔에서 묵었지만 호텔 주인과 말다툼을 한 이후 호텔을 떠나 라마르틴 광장의 카페 드 라 가르(Café de la Gare)에 방을 구했다. 노란 집에서 몇 집 건너에 위치한 이곳은 그림(도판 73) 속 베니삭 부인의 식당 바로 왼쪽에 위치했다. 이 카페는 조셉과 마리 지노 부부(Joseph and Maris Ginoux)가 운영했다. 반 고흐는 이들과 친구가 되었다.

어느 날 반 고흐는 밤새 영업하는 카페 드 라 가르의 실내 장면을 그렸다(도판 75). 낮에 잠을 잔 그는 늦은 밤 입구 바로 안쪽에 이젤을 세우고 그림을 그리기 시작했다. 그의 목표는 장면을 정확하게 포착하기보다 분위기를 전달하는 데 있었다. "나는 빨간색과 녹색으로 인간의 끔찍한 욕정을 표현하고자 했다. 방은 핏빛의 빨간색과 칙칙한 노란색을 띠며 중앙에는 녹색의 당구대가 놓여있고 오렌지색과 녹색빛이 흘러나

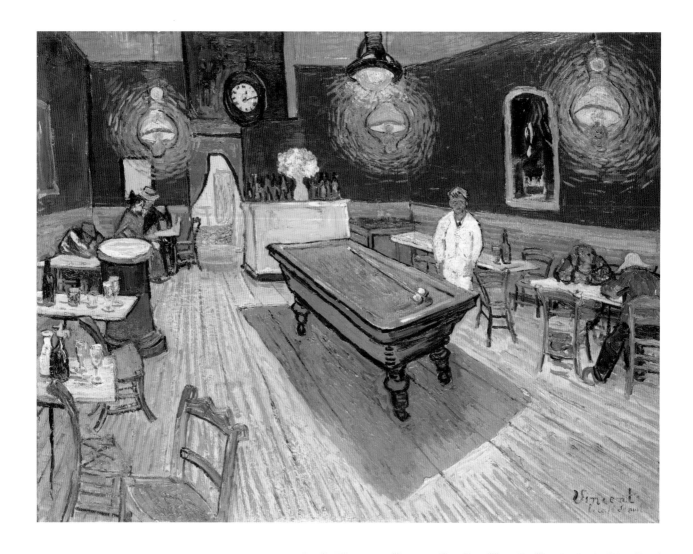

도판 75. 〈밤의 카페〉, 1888년 9월,
캔버스에 유채, 70×89cm,
예일대학교 미술관, 뉴 헤이븐(F463).

오는 4개의 레몬색 조명이 있다."[12] 실제로 카페의 벽이 붉은색 페인트로, 천장이 밝은 녹색 페인트로 칠해졌을 가능성은 낮다. 따라서 선명한 색을 선택한 것은 반 고흐의 상상력에서 비롯된 것이 분명하다.

〈밤의 카페〉(The Night Café, 도판 75)는 카페 주인 지노가 주도한다. 그는 카페의 운영자로서 탁구대 옆에 서 있다. 잘 갖춰진 판매대 위의 시계는 이제 막 밤 12시를 지났다. 뒤쪽에 위치한 한 쌍은 포도주 한 병을 나눠 마시고 있고, 반 고흐는 오른쪽 끝 탁자에서 푹 쓰러져 졸고 있는 3병의 남성 중 한 명인 오른쪽 끝의 밀짚모자를 쓴 남성의 모습으로 자신을 표현한 듯 보인다.

반 고흐가 노골적으로 설명했듯이 "이곳은 밀회의 장소여서 때때로 매춘부가 상대와 함께 테이블에 앉아 있는 모습을 볼 수 있다." 그는 이 그림에서 "카페가 자신을 망가뜨리고 이성을 잃고 범죄를 저지를 수 있는 장소라는 생각을 표현하고자 했다"고 말했다.[13] 바 뒤편의 커튼 친 문을 통과해 침실로 갈 수 있다는 점을 감안하면, 왜 반 고흐가 이곳의 소란스러움에 잠들지 못했는지 그 이유를 짐작해볼 수 있다.

놀랍게도 9월 중순이 되어서야 반 고흐는 마침내 자신과 게스트룸을 위한 침대를 구입했고 노란 집에서 잠을 자기 시작했다. 그로부터 한 달 뒤 그는 이 새로운 방을 그

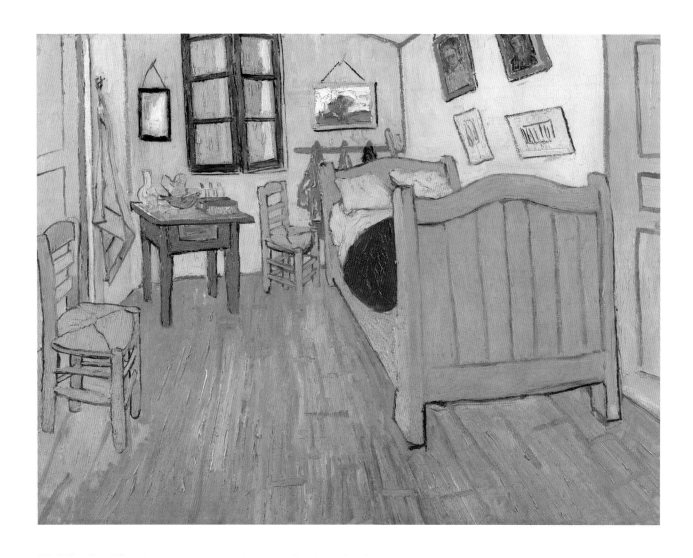

도판 76. 〈침실〉(*The Bedroom*),
1888년 10월, 캔버스에 유채,
72×91cm, 반 고흐 미술관,
암스테르담(빈센트 반 고흐 재단)
(F482).

렸다. 이 그림은 마침내 자신이 진정한 집을 갖게 되었다는 기쁨을 표현한다(도판 76). 그는 이 작품을 자신이 이제껏 그린 작품들 중 가장 빼어난 수작이라고 생각했다.

그림 속의 일상용품 가운데 새 침대가 중요한 위치를 차지한다. 반 고흐는 닫힌 덧문을 통해 이곳이 일상생활이 주는 스트레스와 외부의 부산스러움으로부터 그 안에서 잠을 자는 사람을 보호하는 환경이라는 점을 환기한다. 그는 다음과 같이 썼다. "그림을 보는 것은 마음. 아니 더 정확히 말해 상상력을 편안히 '쉬게' 만들어야 한다."[14]

처음 보면 이 그림의 원근법은 어설퍼 보이는데, 방은 흡사 꿈속인 양 기울어져 보인다. 이 침실이 평범하지 않은 사다리꼴로 생겼다는 사실이 하나의 이유다. 이 집과 라마르틴 광장이 접하는 부분인 전면이 사선이어서 탁자 근처 구석의 일부가 비스듬한 각도로 잘려 나갔기 때문이다. 물론 작품의 분명한 왜곡이 방의 실제 모양새 때문인 것은 일부 사실이지만, 반 고흐는 침대에 주목하기 위해 어색한 배치와 가구의 비례를 모두 과장했다.

벽에는 5점의 그림이 걸려 있다. 침대 머리맡에 걸린 프로방스 풍경화 한 점과 더불어 두 명의 지역 친구 즉 벨기에 예술가 외젠 보흐(Engène Boch)와 주아브병(알제리 주민과 튀니스 주민을 주축으로 편성된 프랑스의 보병 — 옮긴이) 폴-외젠 미예(Paul-

도판 77. 〈공공 정원의 길〉, 1888년
9월, 캔버스에 유채, 72×93cm,
크뢸러 뮐러 미술관, 오테를로(F470).

Eugène Milliet)의 초상화가 있다. 두 초상화 아래에 걸린 넓은 흰색 테두리를 두른 한 쌍의 작품은 일본 판화인 듯하다.

테오에게 〈침실〉을 설명하면서 반 고흐는 색채 조합에 초점을 맞추는데, (혼합된 보라색에서 빨간색 물감이 퇴색해 이제는 밝은 푸른색으로 바란) 연한 보라색 벽에서부터 이야기를 시작한다. 이어 반 고흐는 다른 색채들에 대해 설명했다. "바닥은 붉은색 타일이야. 침대 프레임과 의자는 산뜻한 버터 빛의 노란색이고 침대보와 베개는 아주 밝은 레몬 빛이 감도는 녹색이지. 침대보는 빨간색, 창문은 녹색, 경대는 오렌지색, 대야는 파란색이야. 문은 라일락색이지."

아침에 덧문을 열면 작은 공공 정원 3개가 모인 라마르틴 광장이 눈에 들어왔을 것이다. 노란 집으로 옮기자마자 그는 열광하며 다음과 같이 썼다. "이 작업실의 가장 큰 장점은 맞은편에 정원이 있다는 사실이지."[15]

반 고흐는 녹음이 우거진 이 지역을 묘사한 회화 연작을 제작했다. 작업실에서 몇 걸음만 나가면 이곳에 닿을 수 있었다. 초기 작품으로는 그가 노란 집에서 처음 밤을 보낸 날 제작한 것으로 보이는 〈공공 정원의 길〉(Path in the Public Garden, 도판 77)이 있다. 그는 이 장면을 "플라타너스 사이로 난 산책로야. 그 옆에는 녹색의 잔디와 어두운 빛깔의 소나무 숲이 있지"[16]라고 묘사했다. 양산을 든 아를의 여인 몇 사람을 비롯해 산책하는 사람들이 둥근 곡선의 길을 따라 한가로이 거닐고 있다. 이 편안해

보이는 장면은 도시 중심부 주변에 자리한 작은 녹음의 공간이라기보다는 넓게 펼쳐진 공원 속 한 공간에 가까워 보인다.

짙은 파란색 하늘 아래에서 황토색의 필치로 풍부한 녹색을 묘사하면서 〈공공 정원의 길〉을 그리던 그날. 반 고흐는 테오에게 편지를 써서 "이곳의 자연은 특별하게 아름답다"고 말했다. 그는 또 다음과 같이 덧붙였다. "하늘의 둥근 돔은 멋진 파란색이고 태양은 옅은 레몬색의 빛을 내뿜지. 요하네스 베르메르(Johannes Vermeer)의 그림 속 하늘색과 노란색의 조합처럼 온화하고 매력적이야."[17]

불과 몇 분 거리에 있는 전원 지역을 포함해 반 고흐는 대부분의 시간을 도시 외부에서 보내며 시골과 관련한 여러 대상에 빠져들었다. 〈타라스콩으로 가는 길 위의 화가〉(*The Painter on the Route de Tarascon*, 도판 78)는 여행용 이젤을 등에 지고 가방과 작품집을 들고 몽마주르를 향해 출발한 자신의 모습을 보여준다. 여름의 햇살로부

도판 78. 〈타라스콩으로 가는 길 위의 화가〉, 1888년 7월, 캔버스에 유채, 48×44cm, 카이저 프리드리히 박물관, 마그데부르크(1945년 유실)(F448).

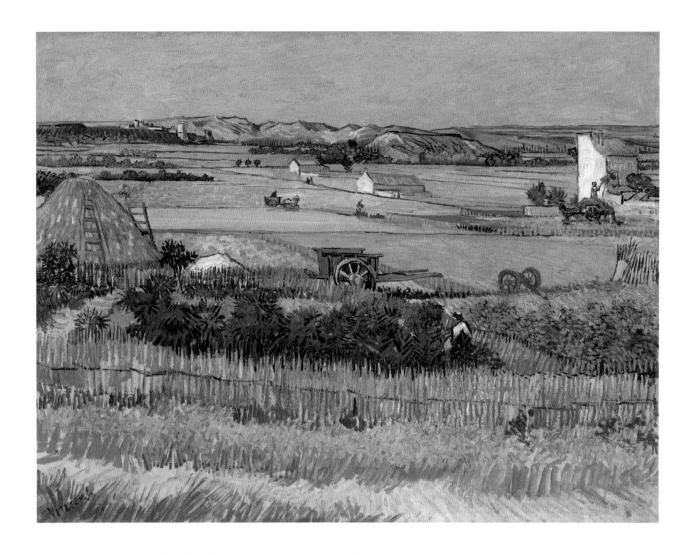

터 자신을 보호하고자 밀짚모자를 쓴 화가의 몸이 짙은 그림자를 드리운다. 반 고흐가 빌에게 말했듯, 그는 "늘 먼지투성이었고 가시로 덮인 고슴도치처럼 이젤과 캔버스를 비롯해 여러 물건들을 잔뜩 지고" 있었다.[18)

반 고흐는 몽마주르 아래의 평지에서 그의 가장 뛰어난 풍경화 중 하나인 〈프로방스의 추수〉(Harvest in Provence, 도판 79)를 그렸다. 6월에 완성된 이 작품은 아를에서 체류한 초기 몇 달 동안 그가 이룬 눈부신 발전을 보여준다. 그는 〈작은 알프스로 알려진〉 알피유 산맥의 산등성을 마주보고 이젤을 세우고는 들판에서부터 도시의 동쪽까지 펼쳐진 파노라마적인 풍경을 담았다. 지평선 왼쪽의 푸른빛이 감도는 녹색 언덕 위로 몽마주르의 폐허가 된 수도원의 윤곽선이 보인다. 길가에 늘어선 3채의 농장 건물은 여러 개의 밭으로 이루어진 모자이크를 관통하도록 이끌면서 장면에 공간감과 조화로움을 제공한다.

황금빛 밭의 풍부한 색채가 짙은 청록색 하늘 아래에서 일렁인다. 중앙의 파란색 수레는 새로 벤 누렇게 익은 밀 한 짐을 기다리고 있다. 시선이 주변으로 향하면 장면은 갑자기 활기를 띤다. 보는 이와 가장 가까이에 있는 울타리를 두른 지역에서 초록 나무 사이로 한 여성이 움직인다. 건초 더미 바로 뒤편에는 수확하는 사람의 작은 형

(상단) 도판 79. 〈프로방스의 추수〉, 1888년 6월, 캔버스에 유채, 반 고흐 미술관, 암스테르담 (빈센트 반 고흐 재단)(F412).

(오른쪽 상단) 도판 80. 〈해질녘의 씨 뿌리는 사람〉, 1888년 6월, 캔버스에 유채, 64×80cm, 크뢸러 뮐러 미술관, 오테를로(F422).

(오른쪽 하단) 도판 81. 반 고흐가 존 러셀에게 보낸 편지에 담긴 〈해질녘의 씨 뿌리는 사람〉 스케치, 1888년 6월 17일경(편지 627), 종이에 잉크, 23×15cm (편지지), 구겐하임 미술관, 뉴욕.

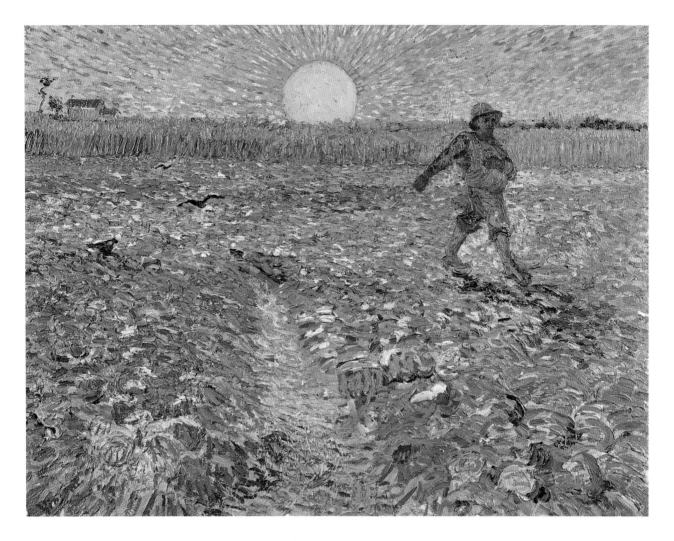

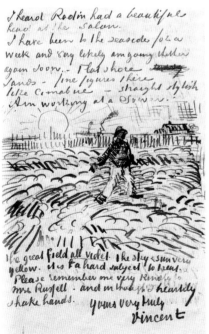

상이 큰 낫을 휘두르고 있다. 인근에는 말이 끄는 수레가 서둘러 가고 있으며, 부부가 작물을 긁어 올리고 있는 가까운 농가 옆으로 또 다른 수레가 서 있다.

작업실로 돌아온 반 고흐는 마무리 손질을 한 다음 이 작품을 테라코타 타일 바닥에 두어서 임시적으로 갈색빛의 붉은색으로 액자를 두른 듯한 효과를 즐겼다. 결과가 만족스러웠던 그는 이 작품을 완성하고 테오에게 편지를 써서 다음과 같이 말했다. "나는 마음속으로 이렇게 생각했어. 매일이 오늘만 같다면 작업이 잘 될 수 있을 텐데. 하지만 빈손으로 집에 돌아와 똑같이 먹고 돈을 쓴 날에는 나 자신에게 만족할 수 없고 미친 사람이나 악당, 나이 든 바보같이 느껴지지."[19]

〈해질녘의 씨 뿌리는 사람〉(Sower with setting Sun, 도판 80)은 농사 주기에서 내년의 수확을 위해 씨를 뿌리는 일을 묘사한다. 지평선 부근에는 수확할 때가 된 것이 분명한 익어가는 밀이 자라고 있고 농부는 추수를 마친 밭 사이를 활보한다. 이 씨 뿌리는 사람은 밀레의 작품에서 직접적으로 영감을 받았다. 밀레는 19세기 초의 예술가로서 반 고흐는 그를 대단히 존경했다. 밭고랑은 푸른빛의 보라색과 황토색이 두드러지는 매력적인 색조의 혼합을 통해 돋보인다. 곧 다가올 황혼의 노란색–오렌지색을 배경으로 이 보색의 병치는 작품을 생동감으로 약동하게 만든다. 지고 있는 거대한 해가

상징성이 강한 이 작품을 지배하며 농가를 지평선에서 가라앉는 듯 왜소해 보이게 만든다.

〈해질녘의 씨 뿌리는 사람〉을 완성하기 직전 반 고흐는 오스트레일리아 출신의 친구 러셀에게 보낸 편지에 미완성 작품을 묘사한 작은 스케치를 그려 넣었다(도판 81). 반 고흐는 영어로 편지를 썼다. 이는 그가 런던에서 미술 거래상으로 일하던 시절에 사용했던 언어를 여전히 기억하고 있음을 말해준다. 하루이틀 뒤 그는 이 작품의 구성을 수정해서 농가를 왼쪽으로 옮겼고 씨 뿌리는 사람의 위치를 이동해 농부에게 보다 역동적인 걸음걸이와 짙은 그림자를 부여했다.

여름 내내 반 고흐는 프로방스의 기후를 충분히 활용해 야외에서 풍경화를 그리는 일에 노력을 기울였다. 6월 초에 반 고흐는 거의 일주일을 카마르그 습지 건너편, 즉 아를에서 남쪽으로 40킬로미터 떨어진 곳인 어촌 레 생트 마리 드 라 메르(Les Saintes-Maries-de-la-Mer)에서 보냈다. 강렬한 빛이 감싸는 지중해의 해변을 처음 접한 그는 한층 더 강렬한 색채의 사용에 대한 자극을 받았다.

아를 주변의 시골을 오랜 시간 걸어 다니며 그는 고갱에게 브르타뉴를 떠나 프로방스로 오도록 권하는 계획에 대해 생각했을 것이다. 고갱은 이미 알제리나 열대 지방에서 작업을 하려고 결심한 터였는데, 반 고흐는 아를이 마르세유 항과 멀지 않기 때문에 아를을 고갱이 가고자하는 방향으로 나아가는 중간 지점으로 소개하고자 했다. 하지만 고갱은 얼버무리며 여러 가지 핑계를 댔다. 그 사이 두 예술가는 서로 편지를 주고받았고 각자의 자화상을 교환했다.

베르나르와 함께 퐁타방에 머물던 고갱은 〈베르나르의 초상이 있는 자화상 (레미제라블)〉(*Self-portrait with Portrait of Bernard (les Misérables)*, 도판 82)을 보냈다. 이 작품의 한쪽 구석에는 두 사람의 공통된 친구를 그린 작은 이미지가 포함되어 있다. 고갱은 빅토르 위고(Victor Hugo)의 소설 속 주인공 장 발장(Jean Valjean)으로부터 영감을 받아 이 작품에 '레미제라블'이라는 제목을 붙였다. 장 발장은 박해를 받는 사람을 의미했다. 반 고흐는 고갱을 위해 강렬한 녹색을 띠는 청록색 배경을 바탕으로 머리를 빡빡 깎은 자신의 모습을 그린 자화상으로 화답했다.[20] 비록 그가 구사하는 색채 대조가 고갱의 작품들에 비해 한층 대담하긴 하지만 구성적인 측면에서는 반 고흐의 작품

도판 82. 폴 고갱, 〈베르나르의 초상이 있는 자화상 (레미제라블)〉, 1888년 9월, 캔버스에 유채, 45×55cm, 반 고흐 미술관, 암스테르담 (빈센트 반 고흐 재단).

이 훨씬 더 전통적이다.

자신의 작품 거래상인 테오의 권유를 받고 고갱은 마침내 그의 여행 계획을 확정지었고 1888년 10월 23일 아를에 도착했다. 노란 집에 발을 들여놓은 그는 자신을 맞이하는 광경에 눈이 부셨다. 게스트룸의 벽은 병에 담긴 해바라기를 그린 정물화들로 넘쳤다. 이 그림들은 반 고흐가 마음속으로 고갱과 함께 그린 그림이었다. 프랑스 남부에서 동료 예술가와 작업실을 함께 쓰고자 했던 반 고흐의 바람은 마침내 실현되었다.

뜨거운 환영과 대담한 그림 전시에도 불구하고 고갱은 집 내부의 혼란스러움에 아연실색했다. 반 고흐의 물감통은 이 문제를 대표적으로 보여주었다. 물감통은 일부 짜내고 뚜껑을 닫지 않은 튜브들로 넘쳤다. 반 고흐는 물감을 색깔이 엉망진창으로 뒤섞인 채 마르도록 그냥 내버려두었다. 고갱은 훗날 다음과 같이 회상했다. "모든 것들이 혼란 상태여서 충격을 받았다."[21] 그는 청소부가 일하는 시간을 지금보다 늘려야 한다고 주장했다. 반 고흐는 주방 살림에도 역시 서툴렀다. 고갱은 반 고흐가 만든 수프에 대해 불평했다. "나는 그가 어떻게 그런 혼합물을 만들었는지 알 수 없다. 분명 그의 그림 속 색채와 다르지 않을 것 같았다. 우리는 그것을 먹을 수 없었다."[22]

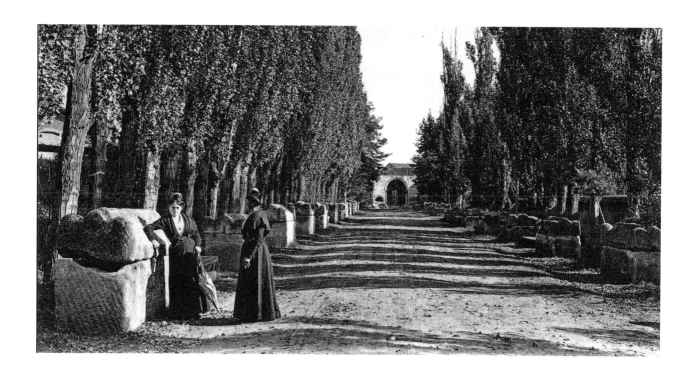

매일 밤 두 남자는 함께 앉아 끝없이 예술에 관해 대화를 나누었다. 종종 시내 포룸 광장의 카페 드 라 가르(Café de la Gare)나 바에서 술잔을 기울이며 이야기했다. 때로는 노란 집에서 도보로 몇 분 거리에 위치한 부다를 가의 매음굴을 방문하곤 했다. 그곳에서 그들은 그림을 위해 자세를 취해줄 (그리고 아마도 다른 서비스도 제공할) 모델을 찾고 싶어 했다.

40세의 고갱은 반 고흐보다 다섯 살 위였고 작품이 판매되기 시작했기 때문에 자신을 윗사람으로 여겼을 것이다. 반 고흐는 자신이 아랫사람임을 받아들였고 두 사람은 함께 작업하기 시작했다. 그들의 첫 번째 프로젝트 중 하나를 위해 두 사람은 도시 주변부에 있는 로마 시대의 무덤이 늘어선 가로수길 알리스캉에서 나란히 이젤을 세웠다(도판 83).

두 예술가는 초반에 비슷한 모티프와 씨름했지만 곧 본인 나름의 주제를 상당히 다른 방식으로 접근했다. 고갱은 반 고흐에게 눈앞에 놓여 있는 것을 토대로 그리기보다는 기억과 상상력을 발휘해서 작업하도록 설득했다. 11월 포도 수확이 이루어질 무렵 반 고흐는 몽마주르 바로 아래 지역의 풍경을 묘사한 작품 〈붉은 포도밭〉(The Red Vineyard)을 그렸다. 반면 고갱은 그의 눈앞에 펼쳐진 장면을 포착하기보다는 기억과 상상력에 의지해 〈포도 수확〉(Grape Harvest)을 그렸다. 고갱이 확실한 형태가 없는 풍경을 배경으로 그린 추수 장면은 좀처럼 알아보기 힘들다. 화면 구성을 지배하는 것은 슬픔에 잠긴 여성으로, 그녀는 손으로 머리를 감싸고 있다. 두 예술가의 서로 다른 접근방식은 두 사람 사이에 균열을 일으키기 시작했다.

고갱이 머무는 동안 제작된 반 고흐의 그림 중 가장 개인적인 작품은 집 1층의 테라코타 타일 바닥에 놓인 두 사람의 의자를 묘사한 한 쌍의 작품이다. 각각의 의자는 주로 그 위에 앉는 사람을 상징함으로써 초상화에 가깝다고 할 수 있다. 고갱은 그가

좋아하는 나무 안락의자로 대표된다. 새로 설치한 가스등이 밤에 그 의자를 비춘다(도판 84, p.141). 의자 위에는 타고 있는 촛불과 두 권의 소설책이 놓여 있어 이 의자를 사용하는 이가 밤에 책을 읽으며 편안한 휴식을 취한다는 점을 암시한다.

반 고흐는 이어서 "나의 빈 의자, 파이프와 담배 주머니가 놓인 전나무 의자"[23]라고 묘사한 의자를 그렸다(도판 85, p.140). 이 단순한 가구는 자기주장이 강하고 자신감에 찬 고갱에 비해 보다 겸손한 한 개인을 반영한다. 반 고흐는 11월에 자신의 의자를 그린 이 작품을 거의 다 완성했지만 약 한 달 뒤에 파이프와 담배 주머니를 추가해 최종 완성했다. 이 두 가지 개인적인 오브제는 소형 정물화를 구성하며 줄기차게 흡연을 즐기는 사용자의 사색적인 성격을 암시한다.

그러나 이러한 아늑한 상황은 오래 가지 못했다. 두 예술가 사이의 긴장이 악화되기 시작했다. 고갱이 아를에 온 지 9주가 지날 무렵 끔찍한 최후가 닥쳤다. 두 사람의 관계는 고갱이 노란 집을 떠나 파리로 돌아가겠다고 위협하는 지경으로까지 틀어졌다. 반 고흐는 12월 중순 테오에게 보낸 편지에서 고갱이 "좋은 도시 아를과 우리가 함께 작업하는 노란 집 그리고 무엇보다 나에 대해 조금 실망했다"고 썼다.[24]

바로 이때 테오는 젊은 네덜란드 여성 요(요한나) 봉허(Johanna Bonger)와 다시 연락했다. 봉허는 잠시 파리를 방문 중이었다. 단 며칠의 폭풍 같은 연애 끝에 테오는 형에게 두 사람의 약혼을 알렸다. 반 고흐는 이 소식이 그의 정서적, 재정적 지원의 유일한 원천인 테오가 자신을 버린다는 의미일까 두려워하며 공황 상태에 빠졌다.[25]

노란 집에 대한 반 고흐의 희망은 무너져 내리기 일보 직전이었다. 1888년 12월 23일, 약혼 소식을 전한 테오의 편지를 받고 몇 시간 지나지 않아 고갱과의 말다툼이 벌어졌다. 고갱은 반 고흐를 홀로 내버려둔 채 노란 집에서 뛰쳐나갔다. 바로 그때 반 고흐는 파국적인 위기에 처하게 된다. 우리는 그저 추측만 할 뿐이지만, 그는 환각에 빠졌고 끔찍한 소음 또는 협박을 듣고 있다고 상상했다. 아마도 이 참을 수 없는 소리를 잠재우려는 시도로 그는 면도칼을 집어 들고 왼쪽 귀 대부분을 잘라냈다.

그는 잘린 귀를 종이에 싼 다음 노란 집을 나섰고, 이 섬뜩한 꾸러미를 들고 라마르틴 광장을 가로질러 밤 11시 30분 부다를 가의 매음굴로 갔다. 이 꾸러미를 받은 사람은 오랫동안 라셸(Rachel)이라는 이름의 여성으로 알려졌으나 최근에 이는 가명이며

(p.141) 도판 84. 〈고갱의 의자〉, 1888년 11월, 황마에 유채, 91×73cm, 반 고흐 미술관, 암스테르담 (빈센트 반 고흐 재단)(F499).

(p.140) 도판 85. 〈반 고흐의 의자〉, 1888년 11월~1889년 1월, 황마에 유채, 92×73cm, 내셔널 갤러리, 런던 (F498).

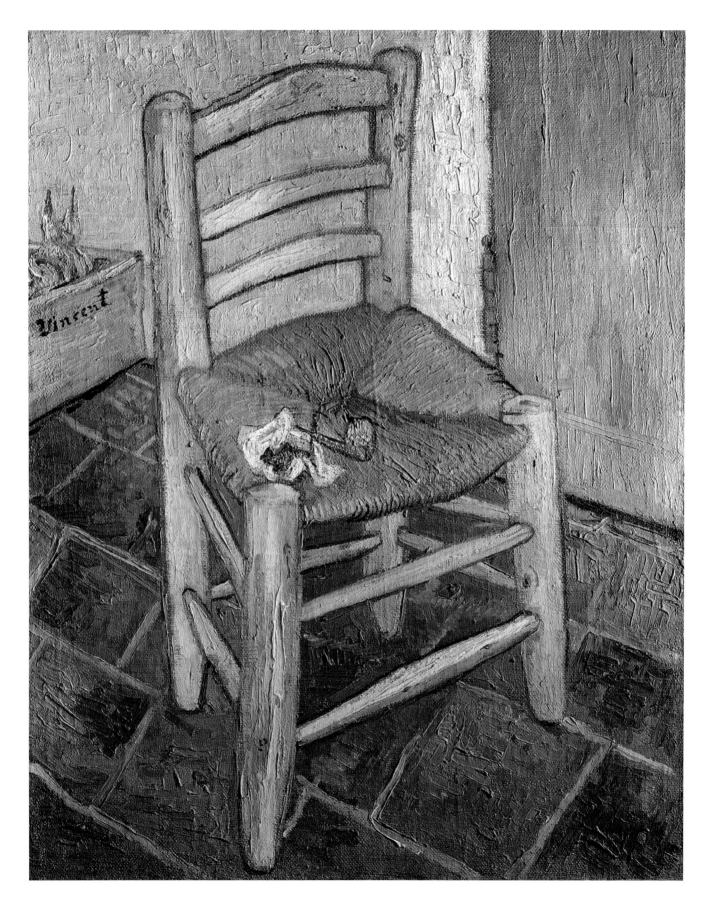

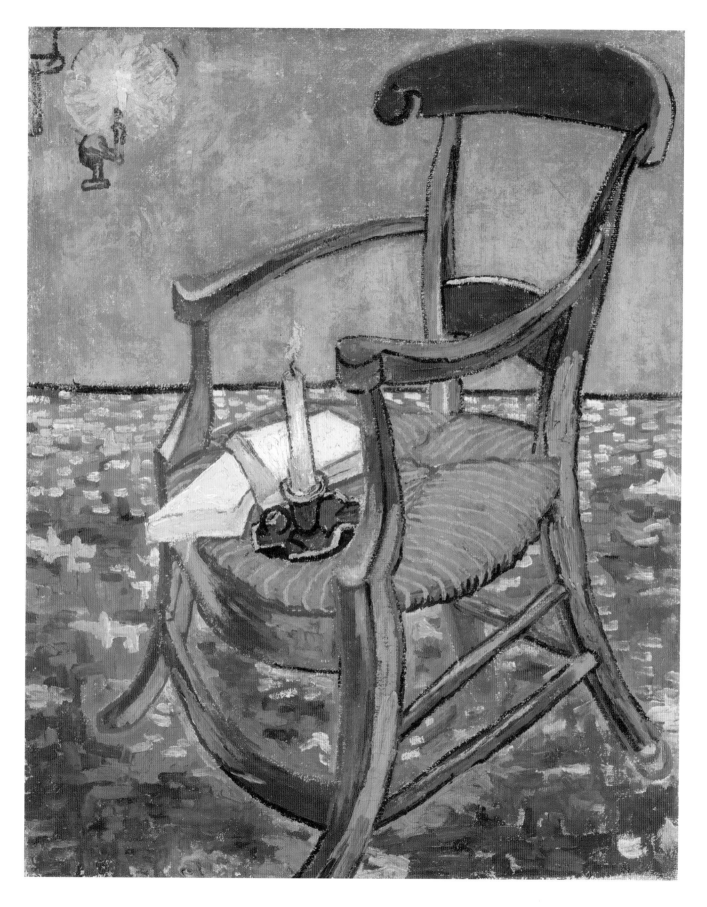

1

Uu peintre qui se coupe l'oreille. — Hier soir, un individu se présentant à la porte de la maison de tolérance n° 1, sonnait et remettait à la femme, qui vint lui ouvrir, une oreille pliée dans un morceau de papier, lui disant : « Tenez, cela vous servira. » Il s'en alla ensuite. Je vous laisse à penser l'étonnement et l'effroi que dut avoir cette femme en trouvant une oreille dans ce papier. La police faisant peu après sa ronde, eut connaissance du fait et, au signalement donné et grâce aux recherches de M. le secrétaire Barbezier, a été sur les traces de cet étrange personnage. Ce matin M. le commissaire central et son secrétaire se sont transportés au domicile d'un peintre hollandais nommé Vincent, place Lamartine, et ont appris par la bonne qu'elle avait trouvé ce matin un rasoir ensanglanté sur la table et ont trouvé ensuite l'artiste peintre couché dans son lit avec une oreille coupée et dans un état assez grave. M. le commissaire central l'a fait transporter à l'hôpital.

On ignore quel mobile a poussé cet homme à commettre une pareille amputation et sous quelle influence il a agi.

2

Chronique Méridionale

BOUCHES-DU-RHONE
Arles. —

Oreille coupée.— Hier, le nommé V., peintre, se présenta dans une maison interlope, demanda à voir la nommée Rachel et lui remit une de ses oreilles qu'il tenait en place avec sa main, mais qu'il avait détachée auparavant à l'aide d'un rasoir. On se perd en conjectures à ce sujet et l'on ne peut considérer cet acte que comme un acte de folie.

3

BOUCHES-DU-RHONE
Arles, 24 décembre. —

— Hier, le nommé Vincent, peintre, né en Pologne, s'est rendu dans un établissement interlope et a demandé à parler à une des pensionnaires. Celle-ci s'étant présentée, Vincent lui remit, avec recommandation, un petit paquet et partit aussitôt en courant. La femme déplia le paquet et vit avec stupéfaction une oreille, qui n'était autre que celle de Vincent, coupée avec un rasoir.

La police s'est rendue, aujourd'hui, au domicile de cet individu ; elle l'a trouvé, étendu sur son lit, baigné dans son sang et présentant tous les symptômes d'un mourant. On a trouvé le rasoir dont il s'était servi sur la table de la cuisine.

4

Le Petit Journal
DANS LES DÉPARTEMENTS
Télégrammes de nos correspondants spéciaux
(24 DÉCEMBRE)
ARLES

Hier soir un nommé Vincent, artiste peintre hollandais, après s'être coupé une oreille avec un rasoir, est allé sonner à la porte d'une maison mal famée et a remis son oreille pliée dans un morceau de papier à la personne qui est venue ouvrir disant : « Tenez, cela vous servira. »

Il est parti ensuite. La police a recherché cet individu et l'a trouvé couché chez lui. Son état très grave a nécessité son transfert à l'hôpital.

5

Le toqué. — Sous ce titre, nous avons, mercredi dernier, relaté l'histoire de ce peintre de nationalité polonaise qui s'était coupé l'oreille avec un rasoir et l'avait offerte à une fille de café.

Nous apprenons aujourd'hui que cet artiste peintre est à l'hôpital où il souffre cruellement du coup qu'il s'est porté, mais que l'on espère le sauver.

6

Chronique locale
—

— Dimanche dernier, à 11 heures 1/2 du soir, le nommé Vincent Vaugogh, peintre, originaire de Hollande, s'est présenté à la maison de tolérance n° 1, a demandé la nommée Rachel, et lui a remis... son oreille en lui disant : « Gardez cet objet précieusement. Puis il a disparu. Informée de ce fait qui ne pouvait être que celui d'un pauvre aliéné, la police s'est rendue le lendemain matin chez cet individu qu'elle a trouvé couché dans son lit, ne donnant presque plus signe de vie.

Ce malheureux a été admis d'urgence à l'hospice.

도판 86. 반 고흐의 귀 절단 사건을 다룬 1888년의 신문 기사들:
(1) 『르 메사제 뒤 미디』(*Le Messager du Midi*), 12월 25일,
(2) 『르 프티 마르세유』(*Le Petit Marseillais*), 12월 25일,
(3) 『르 프티 프로방살』(*Le Petit Provençal*), 12월 25일,
(4) 『르 프티 주르날』(*Le Petit Journal*), 12월 26일,
(5) 『르 프티 메리디오날』(*Le Petit Méridional*), 12월 29일,
(6) 『르 포룸 레퓌블리캉』(*Le Forum Républicain*), 12월 30일.

당시 19세였던 가브리엘 베를라티에(Gabrielle Berlatier)였음이 밝혀졌다.[26]

1950년대까지만 해도 이 극적인 사건이 당시 단 한 곳의 신문에만 보도되었을 뿐이라고 알려져 있었으나, 최근 추가로 5건 이상의 신문 기사가 발견되었다(도판 86).[27] 이 기사들 중 2건은 반 고흐가 매음굴에서 말했다고 전해지는 "이 귀중한 오브제를 간직해요" 또는 "이것을 간직해요, 유용할 거예요"라는 문장을 인용했다. 뿐만 아니라 벌어진 사건에 대한 보다 자세한 세부 사항도 덧붙였다.

매음굴 가까이에 경찰서가 있었다. 그곳의 관리자 뱅상 바르베지에(Vincent Barbezier)가 신고를 받았다. 이후 그는 상관인 조제프 도르나노(Joseph d'Ornano)와 함께 노란 집으로 서둘러 향했다. 반 고흐가 고용한 청소부 테레즈 발모시에르(Thérèse Balmossière) 또는 카페 드 라 가르의 지노 부부가 현관문을 열어주었을 것이다.[28] 경찰은 계단을 올라 치명적인 부상을 입고 피투성이가 된 채로 침대 위에 누워 있는 반 고흐를 발견했다. 한편 지역 호텔에서 밤을 보낸 고갱은 경찰이 도착한 이후에 돌아왔다. 반 고흐는 재빨리 시립병원 오텔듀(Hôtel-Dieu, 신의 요양소)로 옮겨졌다.

상처가 심하긴 했지만 놀랄 만큼 빠른 속도로 회복되었고 반 고흐는 1889년 1월 7일

에 노란 집으로 돌아올 수 있었다. 그는 심한 충격을 받았지만 일주일 정도 지나자 비극을 잊게 되기를 간절히 바라며 다시 그림을 그리기 시작했다. 1월 말에 그린 두 자화상에서 붕대로 덮인 그의 귀가 두드러진다(반 고흐가 거울에 비친 자신의 모습을 그렸기 때문에 오른쪽 귀에 붕대가 감긴 것처럼 보인다). 반 고흐가 자신의 온전한 귀를 손쉽게 묘사할 수 있음에도 그림에서 자신이 절단한 귀에 초점을 맞춘 것은 분명 의도적이다. 이 두 자화상은 자기 파괴적인 행위를 받아드리려는 그의 시도를 나타낸다.

반 고흐는 테오를 위해 〈귀에 붕대를 감은 자화상과 일본 판화〉(*Self-portrait with Bandaged Ear and Japanese Print*, 도판 87)를 그렸다. 이 작품 제작에는 그가 기량을 하나도 잃지 않았음을 증명하는 의미도 일부 담겨있었다. 반 고흐는 라마르틴 광장을 향해 열려 있는 현관 유리문 옆에 서 있는, 작업실 안의 자신의 모습을 그렸다. 겨울옷을 입은 그는 무표정하게 밖을 내다본다. 그의 눈은 퀭하지만 차분하다. 뒷벽에 걸린 다채로운 색의 이미지는 사토 토라키요(Sato Torakiyo)의 판화 〈풍경 속의 게이샤들〉(*Geishas in a Landscape*)로, 이는 반 고흐가 일본 미술에 보내는 존경의 표현이다. 이젤 위에는 꽃 정물화로 추측되는 대강의 윤곽선이 그려진 캔버스가 놓여 있다.

처음의 낙관과 작업을 다시 시작하려는 열망에도 불구하고 반 고흐의 회복은 순조롭지 못했다. 노란 집으로 돌아간 지 한 달만에 그는 더 심각해진 정신병 발병으로 다시 병원에 열흘 가량 입원할 수밖에 없었다. 이후 퇴원했지만 2월 말 재발해 또다시 입원했다. 반 고흐는 아를에서의 남은 날들을 병원에서 보냈다. 다행히 건강 상태가 좋을 때는 낮 시간에 외출이 허용되었고, 이때 노란 집에서 그림을 그릴 수 있었다.

이는 반 고흐가 1889년 초반 몇 달간을 대부분 병실에서 생활했다는 것을 의미했다. 16세기에 설립된 이 병원은 일부분만 현대화되었다. 남자병동은 위층의 매우 오래된 방으로, 커튼을 두른 수십 개의 침대가 두 줄로 놓여있었고 환자들에게는 오직 최소한의 사생활만이 제공되었다. 밤마다 병실 침대에 누워 반 고흐는 자신의 현재 상황과 최근까지 노란 집에서 누렸던 편안한 생활 사이의 극명한 차이에 대해 생각했을 것이다.

이 도전적인 조건에도 불구하고 반 고흐는 쉬지 않고 계속해서 그림을 그렸다. 그가 그린 그림 중 놀랍도록 낙관적인 작품이 있다. 바로 병원 뜰의 정원 풍경을 묘사한 〈아를의 병원 뜰〉(*Courtyard of the Hospital at Arles*, 도판 88)이다. "꽃과 봄의 신록으로 가득한 그림"[29]이라는 반 고흐의 묘사는 결코 과장이 아니었다. 한 무리의 환자들이 남자병동 바로 밖에 위치한 위층 테라스에서 휴식을 취하고 있다. 그 아래로는 한 수녀가 정원의 저쪽 끝에서부터 걸어오고 있다. 연못의 금붕어들이 기분 좋은 필치를 보여주면서 다시 한번 보색에 대한 반 고흐의 애정이 유감없이 발휘된다.

이 기쁨에 찬 그림은 반 고흐가 아를에서 제작한 마지막 작품들 중 하나다. 한 번은 반 고흐를 치료한 의사 펠릭스 레이(Félix Rey)가 그에게 방 2개짜리 작은 아파트를 빌려주겠다고 제안했지만, 반 고흐는 결국 자신이 독립적으로 살 수 있을 만큼 건강하지 않다는 결론을 내렸다. 심사숙고 끝에 반 고흐는 정신병원으로 들어가야 한다는 데에 동의했다. 그는 마르세유와 엑상프로방스의 큰 시립 병원을 생각했지만 결국 생폴드모졸(Saint-Paul-de-Mausole)에 주목했다. 이곳은 아를에서 북동쪽으로 20킬로미터

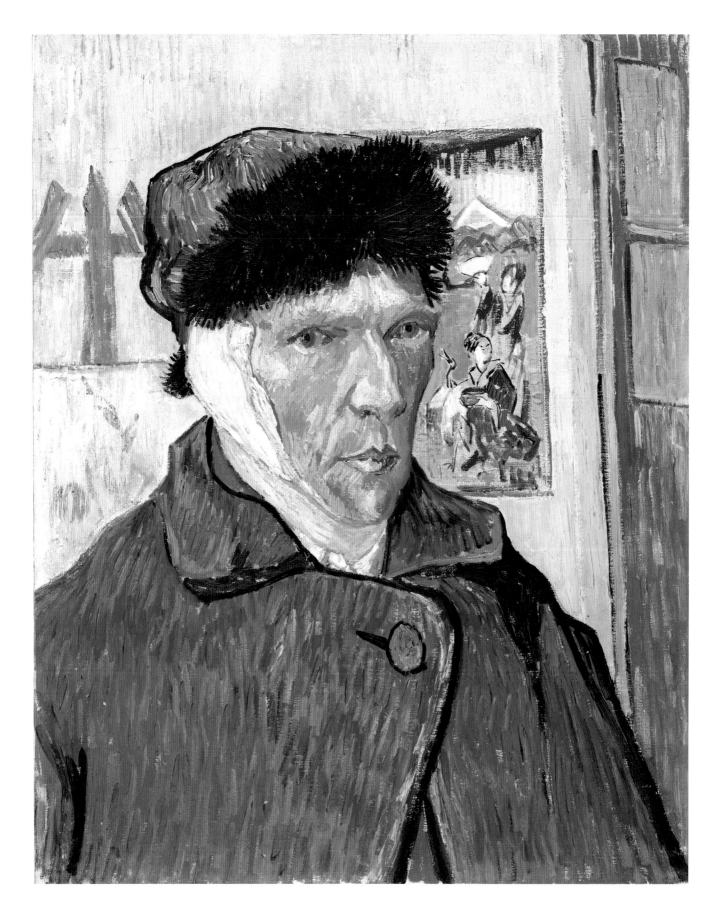

떨어진 소도시 생레미드프로방스 외곽의 작은 사설 요양소였다.

1889년 4월 18일 테오가 결혼식을 올린 그날, 반 고흐는 생폴로의 이주를 놓고 고민했다. 아마도 그는 마지못해 떠났을 것이다. "끔찍한 발병" 이후의 실패를 의미하긴 했지만 그는 이내 이것이 "산을 오르는 대신 내려가는 것"이라고 받아들였다.[30] 남동생의 결혼식 다음날, 그러니까 테오와 요가 짧은 신혼여행을 즐기며 막 파리에서 함께 가정을 이루고자 한 그 순간, 반 고흐는 아를과 자신이 사랑하는 노란 집을 떠나려는 마지막 결심을 내렸다.[31]

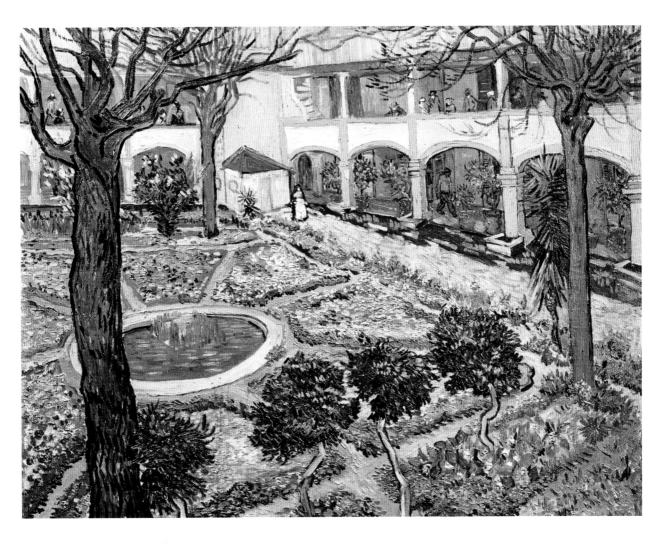

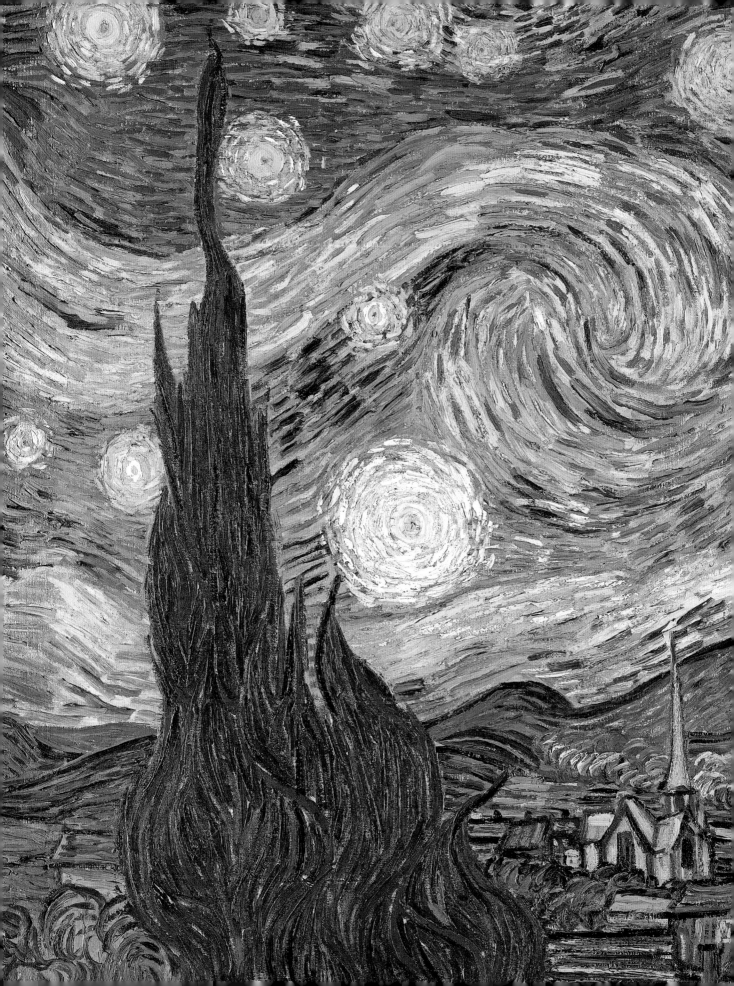

정신병원으로의 은둔
Retreat to the Asylum

"쇠창살이 달린 창문을 통해서
 나는 울타리로 둘러싸인 정사각형의
 밀밭을 알아볼 수 있어……
 아침에는 그 위로 떠오르는,
 찬란하게 아름다운
 해돋이를 보지."[1]

생폴드모졸Saint-Paul-de-Mausole
1889년 5월~1890년 5월

이곳저곳을 떠돌아다닌 방랑자의 삶 전반에 걸쳐 반 고흐는 대단히 충격적인 이동을 몇 차례 경험했지만 이 마지막 여정이 가장 고통스러웠을 것이다. 그는 자진해서 자유를 포기하고 정신병원으로 들어갔다. 생폴드모졸이 아를에서 불과 2시간 정도 떨어진 곳이긴 했지만 결심하기 전에 이 병원을 둘러볼 기회가 없었다. 따라서 그는 어떤 상황이 벌어질지 그 어떤 것도 예상할 수 없었다. 하지만 19세기 당시 정신병원이라는 환경은 두려움의 대상이었을 것이다.

1889년 5월 8일 반 고흐는 아를의 병원을 떠났다. 그를 줄곧 보살펴주었던 개신교 목사 프레데릭 살(Frédéric Salles)이 동행했다. 그들은 라마르틴 광장과 덧문이 닫힌 노란 집을 지나 역으로 향했고 타라스콩으로 가는 열차에 올랐다. 그리고 생레미드프로방스행의 지선으로 갈아탔다. 생레미드프로방스에서 두 사람은 마차를 타고 생폴드모졸의 옛 수도원으로 갔다. 그곳은 시내에서 남쪽으로 1킬로미터 떨어진 시골이었다.[2]

오랫동안 성지였던 '생폴드모졸'의 이름은 오늘날에도 서 있는 위용 넘치는 로마시대의 무덤에 예배장소를 마련한 전설 속의 인물인 5세기 기독교도 이름에서 유래했다. 수도원은 그 기원이 1000년경으로 거슬러 올라가지만, 현재 남은 가장 초기 건축은 12세기에 지어진 수도원이다. 1605년 프란체스코회가 이 수도원을 인수했고 프랑스 혁명이 일어나기 전까지 어렵고 아픈 사람들을 돌봤다. 이 건물은 프랑스 혁명 시절 국가에 몰수되었다가 1807년 의사 루이 메르퀴랑(Louis Mercurin)이 구입해 요양원으로 바꾸었다. 그는 수도원 건물을 유지하되 남성 및 여성 환자를 위한 새 건물을 지었다.

반 고흐의 시대에 제작된 한 광고 포스터는 생폴을 요양원으로 묘사한다(도판 89, p.150). 이 포스터에는 숲으로 둘러싸인 알피유 산맥 아래 예배당 주변으로 아름다운 빨간 지붕의 건물들이 모여 있는 시골의 전원 풍경이 담겨 있다. 포스터에 적힌 글은 마치 휴양지인 양 이곳의 기후를 니스나 칸에 비교한다. 사실 이곳은 당시 정신이상자로 여겨졌던 사람들을 위한 보호시설이었다. 이곳 생활의 실상은, 반 고흐가 곧 알아차리게 된 것처럼, 포스터의 매력적인 이미지와는 전혀 달랐다.

수위실에 도착하자마자 반 고흐는 병원 원장인 의사 테오필 페이롱(Théophile Peyron)의 환영을 받았다. 페이롱은 다음날 반 고흐의 최초 진료 보고서를 작성했다.

도판 99. 〈별이 빛나는 밤〉 세부, 1889년 6월, 캔버스에 유채, 74×92cm, 현대미술관(MoMA), 뉴욕(F612).

생폴드모졸

도판 89. 생레미드프로방스의 요양원을
홍보하는 포스터, 1880년대,
37×49cm, 보스테르&빌마르, 파리,
반 고흐 미술관 아카이브(B4420).

그는 반 고흐가 몇 달 전에 "환각과 환청을 동반한 급성 조증 발병으로 자신의 귀를 훼손했다"고 기록했다. 페이론은 그 원인이 간질이라고 생각했다. 그는 다음과 같이 덧붙였다. "오늘 그는 이성을 되찾은 듯 보이지만 자신이 독립적으로 생활할 힘이나 용기가 없으며 집으로 돌아갈 수 없다고 생각한다."[3]

반 고흐가 도착했을 당시 이 작은 병원에는 18명의 남성 환자들만이 있었다. 이제는 반 고흐에 대한 새로운 기록을 찾기가 거의 힘들긴 하지만 그의 이름이 포함된 입원등록서류가 새로 발견되면서 처음으로 다른 입원 환자들의 신원이 밝혀졌다(도판 90).[4] 반 고흐는 이 매우 긴밀한 관계의 공동체 안에서 거의 1년 가까이 생활했으며, 그가 "불행한 상황에 처한 나의 동료들"[5]이라고 묘사한 이들과 고통을 함께 나누었다.

생폴에서의 생활은 분명 매우 불안했을 것이다. 반 고흐가 "마치 동물원의 동물들이 내는 듯한 고함 소리와 소름 끼치게 울부짖는 소리가 계속해서 들린다"[6]라고 쓴 것처럼 이는 과장이 아니었다. 한 예로 장 헤벨로(Jean Revello)는 반 고흐가 입원하기 2년 전인 1887년 5월 입원 당시 나이가 스무 살이었다. 그는 말하는 법을 배우지 못했고 폭력적인 행위를 일삼았다. 이는 그가 말로 의사소통을 할 수 없었다는 사실을 감안하면 그리 놀라운 일은 아니다. 헤벨로는 결국 1932년 병원에서 죽음을 맞았다. 거의 45

년 동안 병원에 입원해 있던 셈이다.[7]

병원에 도착한 반 고흐는 위층 남자병동의 동쪽 부속 건물 병실을 배정받았다. 그는 테오에게 병실 세간에 대해 다음과 같이 설명했다. "나는 작은 방을 쓰고 있어. 회색빛 녹색 벽지를 바른 벽에, 가는 선홍색 선이 생기를 불어넣어주고 아주 미세한 장미 무늬가 있는 두 쪽의 물빛 커튼이 달려 있지. 아마도 고인이 된 어느 파산한 부자가 남긴 듯한 이 커튼은 디자인이 매우 아름다워. 아주 낡은 안락의자 역시 커튼과 그 유래가 같은 듯해."[8]

의사 페이롱이 방으로 안내했을 때 반 고흐는 즉각 창문의 쇠창살에 주목했을 것이다. 제약을 가하는 억압적인 칭실은 그러나 그가 이후 몇 개월에 걸쳐 수차례 그리게 될 숨 막히는 풍경에 틀을 둘러주었다. 바로 아래쪽에는 밀밭이 펼쳐졌다. 햇살 속에서 노란색으로 반짝이는 이 금빛의 기다란 띠를 이룬 땅 너머에는 은빛의 올리브나무 숲이 있었고 이곳저곳에 짙은 사이프러스가 펼쳐졌다. 그 다음으로 이 전원 풍경을 둘러싼 알피유 산맥의 작은 언덕들이 눈에 들어온다. 반 고흐의 칙칙한 작은 방과 그 너머로 바라보이는 눈부신 풍경만큼 극적인 대비도 없을 것이다.

병원 담 너머의 외부 세계로 나가지는 못했지만 반 고흐는 병실에서 변함없이 도래하는 봄을 즐길 수 있었다. 입원하고 몇 주 뒤 그는 매우 희망으로 가득 차서 다음과 같이 편지를 썼다. "대지가 얼마나 아름다운지, 푸르른 색은 얼마나 아름다운지, 햇살은 또 얼마나 아름다운지."[9] 저지대 국가 출신으로 아를 주변의 평원에서 지내다가 이제 막 이곳에 도착한 사람의 눈에 이 험준한 바위투성이 풍경은 분명 뜻밖의 발견이었을 것이다. 아를을 에워싼 농경지는 몽마주르 언덕에 의해 나뉘지만 이어지는 알피유 산맥은 생레미 근처에서 훨씬 더 극적이다. 반 고흐는 이제껏 한 번도 극적인 풍경 즉 삐죽삐죽 솟은 산마루를 배경으로 펼쳐진 이처럼 풍부한 전원 지역을 바라본 적이 없었다.

반 고흐는 드디어 창문 아래로 펼쳐진 밀밭을 묘사했는데, 14점 이상의 그림과 이와 비슷한 수의 드로잉을 그렸다. 양식을 점차 발전시켜 가면서 각기 다른 계절과 다양한 시간대 및 날씨의 풍경을 묘사한 이 작품들은 반 고흐가 생폴에서 제작한 작품 전체의 축소판이라 할 수 있다. 그는 병실에서 보이는 풍경을 점차 세세히 알게 되면서 이에 영감을 받아 자신의 상상력을 자유롭게 펼쳤다.

창문에서 본 풍경을 그린 최초의 작품은 6월에 완성되었다. 이 작품은 폭풍우가 몰아치는 바다처럼 소용돌이치는 대지 위로 펼쳐진 익어가는 밀과 이를 반항하듯 위쪽의 피어오르는 구름을 보여준다. 〈폭풍이 지난 뒤의 밀밭〉(Wheatfield after a Storm, 도판 91)에서 물감을 두껍게 칠한 강렬한 붓놀림은 화면에 생동감을 불어넣는다. 반 고흐는 테오에게 이 작품을 다음과 같이 설명했다. "폭풍우가 지나간 뒤 황폐해지고 땅에 거꾸러진 밀밭이야. 경계에 세워진 벽과 그 너머로 올리브나무 몇 그루의 잿빛 나뭇잎, 오두막과 언덕이 있지. 그리고 마지막으로 화면 가장 윗부분에는 푸른 하늘이 집어삼킨 거대한 흰색과 회색 구름이 있어. 지극히 단순한 풍경화야."[10]

6월 말 추수가 시작되자 반 고흐는 다시 같은 주제로 돌아왔고 수확하는 사람의 형상을 도입했다. 그는 이 장면을 상징적인 표현 방식으로 보았고, 테오에게 이 노동자가 "노역의 끝에 이르기 위해 한낮의 열기를 온몸으로 받아내며 악마처럼 고투"하고

도판 90. 생폴드모졸의 입원 등록서류 (1876~1892), 시립 아카이브, 생레미드프로방스.

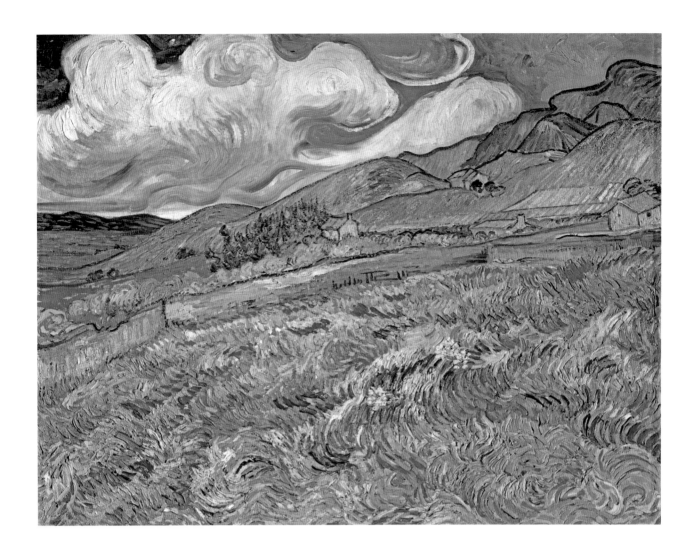

있다고 말하면서 이 주제가 그에게 죽음의 과업을 수행하는 죽음의 신(Grim Reaper)을 연상시킨다고 덧붙였다.[11] 하지만 좀 더 낙관적인 메모에서는 밀의 수확을 영원히 이어지는 순환의 한 부분으로 간주하기도 했다. 풍요로움을 만끽하는 기쁨의 시간이 1년 뒤의 새로운 수확으로 이어지기 때문이다.

운 좋게도 반 고흐는 남자병동에 입원한 환자가 적을 때 요양원에 노착했나. 30어 개의 빈 병실이 있다는 사실을 알게 된 그는 병실 하나를 작업실로 쓸 수 있게 해달라고 부탁했다. 예술가가 생소했던 의사 페이론은 분명 이 요청에 당황했겠지만 북쪽 부속 건물의 방 하나를 내주는 데 동의했다. 몇 달 뒤에 반 고흐는 어머니 안나에게 다음과 같이 말했다. "나는 아침부터 저녁까지 거의 온종일 그림을 그려요. 날마다요. 주의를 흐트러뜨리지 않으려고 나 자신을 이 작업실 안에 가둬두는 것이죠."[12] 이곳은 작업 공간을 제공해주는 것 외에도 정신 장애가 있는 다른 환자들로부터 벗어날 수 있는 매우 절실한 피난처가 되었다.

반 고흐는 유쾌하고 아늑한 분위기의 작품 〈작업실의 창〉(Window in the Studio, 도판 92)에서 이 작업실을 묘사함으로써 그의 작업실에 대한 생생한 통찰을 제공해준다.

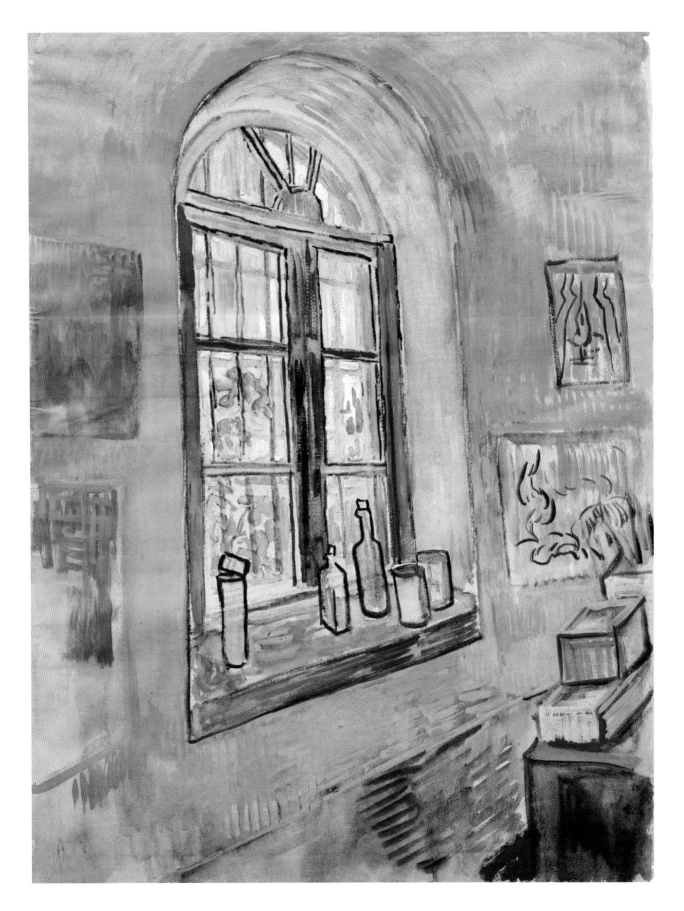

가구가 드문드문 비치된 이 방에는 탁자 1개와 의자 2~3개가 전부였을 것이다. 여기에 그가 아를에서 가져온 이젤이 추가되었다. 창턱에는 병과 통이 놓여있다. 그중 일부에는 유화 물감을 희석하고 붓을 세척하기 위한 테레빈유가 담겨 있었을 것이다. 이 오브제들은 그림을 위해 의도적으로 배치된 듯하다. 창이 밖으로 열리는 것을 막고자 장살이 날려 있있을 것을 감안하면 어떤 물건이건 창턱에 보관하는 것은 비현실적이다. 탁자 위에는 예술가의 것으로 보이는 재료들, 즉 불감 튜브를 보관하기 위한 상지 2개와 붓을 담기 위한 키 높은 용기가 묘사되었다.

벽에는 반 고흐가 그린 작품 4점이 걸려 있다. 오른쪽에 걸린 2개의 그림은 액자에 끼운 듯 보인다. 위에 걸린 작품은 사이프러스를 향해 굽은 두 그루의 나무 몸통을 보여주는데, 아마도 〈정신병원 뜰의 나무들〉(Trees in the Garden of the Asylum)인 것 같다.[13] 그 아래 작품은 〈별이 빛나는 밤〉(Starry Night)이다. 아래 작품의 상승하는 선은 구불구불한 사이프러스를 암시하며, 오른쪽 하단 모서리에 위치한 곡선의 그늘진 부분은 알피유 산맥인 것 같다. 하늘 중앙의 줄무늬는 소용돌이치는 구름일 것이다.

반 고흐의 작업실 아래 1층에는 남성 환자들을 위한, 담을 두른 정원으로 연결되는

도판 94. 생폴드모졸의 옛 남자병동의
현관, 1987년, 필자의 사진.

현관이 있었다. 이 장면을 묘사한 반 고흐의 그림 〈정신병원의 현관〉(*Vestibule in the
Asylum*, 도판 93)에서는 정원의 풍경을 암시하는, 녹색의 액자에 끼운 그림이 문 옆
오른쪽 벽에 기대어 세워져 있고 아치 바로 아래에는 액자에 끼우지 않은 캔버스 또
는 드로잉 첩으로 보이는 것이 놓여있다. 지금도 현관은 비교적 이때와 크게 다르지
않은 모습을 간직하고 있다(도판 94).

　반 고흐는 이 문을 통해 정원으로 나가 무성한 녹음을 즐겼다. 이곳에서 그는 가장
행복한 시간을 보냈다. 이 정원은 의사 메르쿼랑이 설계했는데 그는 산책과 자연 안에
머무는 경험이 정신적으로 문제를 겪는 사람들에게 치료의 효과가 있다는 혁신적인
믿음을 갖고 있었다. 반 고흐는 조금 아쉬운 듯 테오에게 다음과 같이 설명했다. "삶이
란 무엇보다도 정원에서 이루어지지. 그 점이 그다지 슬프지는 않아."[14] 현관 바로 밖
에는 반 고흐의 여러 작품에 등장하는 낮은 원형의 분수가 있다.

　정원은 반 고흐가 때때로 잠시나마 자신이 병원에 갇혀 있다는 사실을 잊을 수 있
는 피난처였다. 그는 무수히 많은 시간을 그곳에서 보냈을 것이다. 자신이 몹시 좋아
하는 나무와 꽃에 둘러싸인 채로 야외에서 머무는 시간이 주는 위안을 즐기면서, 그는

그가 그린 가장 훌륭한 작품 일부에서 이 장면을 묘사했다.

1940년대에 촬영한 항공사진은 생폴의 환경을 보여준다(도판 95). 수도원 예배당의 탑이 건물 단지 위로 높이 솟아있다. 반 고흐가 위층의 병실을 사용하고 있던 동쪽 부속 건물이 오른쪽으로 펼쳐지며 이전에는 밀밭이 있었던 자리를 내려다본다. 이 길다란 건물 뒤쪽에는 담을 두른 정원이 있다. 정원의 나무는 반 고흐가 머물렀을 때보다 그 키가 훨씬 더 커졌다. 정원 너머 끝에 있는 북쪽 부속 건물은 반 고흐가 위층에 작업실을 마련했던 곳이다. 올리브나무 숲이 병원 단지 주변을 에워싸고 뒤쪽의 알피유 구릉이 극적인 배경을 이룬다.

반 고흐는 병원에 도착하자마자 주변 풍경을 답사할 수 있게 해달라는 승낙을 구했다. 프로방스에서 일 년 중 가장 날씨가 좋다는 5월이었고 그는 담장 밖으로 나가 산책을 하고 싶었다. 입원한 지 한 달 뒤에 의사 페이론은 테오에게 지난 며칠 동안 반 고흐가 병원의 잡역부를 대동하고 밖으로 나가 "이 전원 지역의 조망 지점"을 찾아 다녔다고 알렸다.[15]

생폴은 풍경화가에게 더할 나위 없이 풍부한 주제를 제공해주었다. 채 5분도 지

도판 95. 생폴드모졸의 항공사진,
1940년대, 엽서.

나지 않아 반 고흐는 올리브나무 길에 푹 빠졌을 것이다. 사이프러스와 금빛으로 물든 들판 가운데 드문드문 흩어져 있는 농가들은 한층 깊은 예술적 기회와 바깥세상 사람들을 만날 수 있는 반가운 시간을 제공해주었다.

흥미롭게도 반 고흐가 생폴의 외관을 묘사한 작품은 단 한 점뿐이다. 〈정신병원과 예배당 전경〉(*View of the Asylum and Chapel*, 도판 96)이 바로 그것이다. 그는 병실 아래의 들판에 이젤을 세우고 종탑 앞의 낮은 담과 사방에 자리 잡은 건물들을 마주 보았다. 반 고흐가 있을 무렵 수도원 회랑과 예배당은 관광지가 되었지만 이 고대 건축물은 좀처럼 고흐의 시선을 사로잡지 못했다. 그저 풍성하게 자란 밀밭과 위쪽의 생기 넘치는 하늘을 돋보이게 하는 대상으로서만 관심을 끌었을 뿐이다. 마찬가지로 그는 생폴의 입구와 매우 가까운 곳에 있던, 전 세계의 예술가들을 매료한 유명한 로마 시대 무덤과 개선문 역시 한 번도 그리지 않았다.

반 고흐가 가장 좋아한 대상은 자연에 있었다. 〈알피유 산맥과 올리브나무〉(*Olive Trees with Les Alpilles*, 도판 97)만큼 반 고흐의 자연에 대한 열정을 분명하게 보여주는 작품은 없다. 이 작품은 색과 빛으로 약동하는, 햇살이 듬뿍 내리쬐는 풍경화이다. 강렬하고 활기찬 이 작품은 지중해 해변을 향해 남쪽으로 부는 거센 찬바람을 암시하

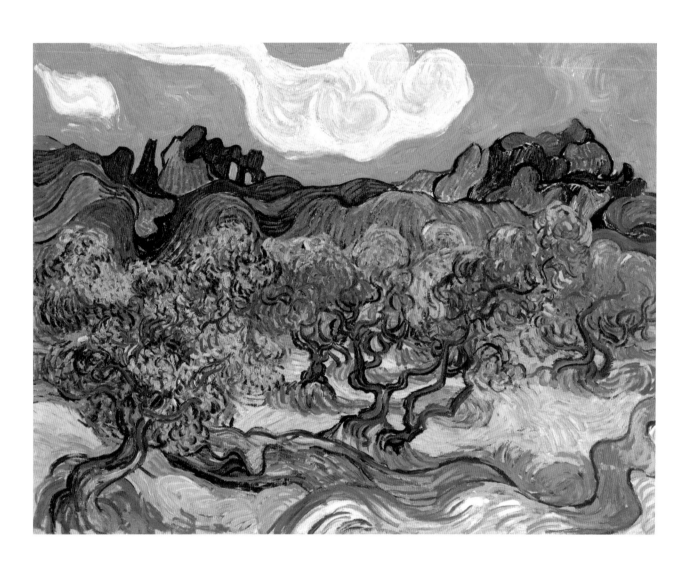

고 손에 만져질 듯한 움직임의 감각을 전달한다.

황토색 대지가 다양한 색조 사이로 소용돌이치고, 오래된 올리브나무는 흥에 겨운 나무 몸통에서 싹튼 나뭇잎으로 인해 마치 춤을 추는 듯 보인다. 오른쪽에는 고시에산 정상이 솟아있고 왼쪽으로는 레 두 투르의 독특한 비위층이 보인다. 알피유 산맥의 가느다란 산등성이 풍화한 이 바위층에는 두 개의 거대한 구멍이 나 있다.

반 고흐가 올리브나무의 희미하게 반짝이는 잎과 오래된 나무의 비틀린 몸통의 대조를 즐겼으리라는 점은 전혀 놀라운 일이 아니다. 〈알피유 산맥과 올리브나무〉에서 반 고흐는 빛과 그림자가 가장 강렬한 한낮에 이 풍경을 포착하고자 했다. 그의 설명에 따르자면 이 시간은 "녹색 딱정벌레와 매미가 더위 속에 날아다니는 것을 볼 수 있는 때"였다.[16]

짙은 색의 불꽃같은 사이프러스 역시 반 고흐의 시선을 끌었다. 그 우아함에 사로잡힌 반 고흐는 사이프러스의 윤곽과 비례가 "이집트의 오벨리스크처럼" 아름답다고 묘사했다.[17] 그는 병실 창을 통해 밭 가장자리를 따라 방풍림으로 심어놓은, 줄지어 선 나무들을 내다보았다. 이후 그는 사이프러스로 둘러싸인 전원 지역으로 나가게 되었을 때 춥고 거센 바람을 견디기 위한 유연성과 힘을 제공해주는 나무의 뒤틀린 형태를 열심히 살폈다.

사이프러스는 시각적으로 극적일 뿐 아니라 깊은 상징성도 갖고 있다. 그 상징성이 반 고흐의 감수성을 자극했을 것이다. 그리스로마 시대에 사이프러스는 죽음과 애도를 나타냈지만, 기독교의 출현 이후 몇 백 년을 사는 이 상록수는 영원한 생명을 나타내는 것으로 여겨져 묘지에 널리 심겼다.

〈사이프러스가 있는 밀밭〉(Wheatfield with Cypresses, 도판 98)은 반 고흐의 가장 뛰어난 프로방스 풍경화에 속한다. 그는 이 작품에서 아끼는 모티프들을 한 자리에 모았다. 익은 밀이 이루는 금빛 띠가 전경을 가로 지르며 물결친다. 간간이 섞인 몇 송이의 진홍색 양귀비꽃이 화면에 활기를 불어넣는다. 바다처럼 펼쳐진 밀밭 가운데 올리브나무가 흩어져 있고 오른쪽에는 기념비적인 사이프러스 한 쌍이 서 있다. 저 멀리 알피유 산맥의 산마루가 하늘을 향해 솟아있다.

기막히게 아름다운 이 풍경화들은 모두 자신의 능력을 충분히 제어할 수 있는 예술가가 그린 것처럼 보인다. 하지만 안타깝게도 반 고흐는 정신병원에서 지내던 중 얼마 동안 평정을 잃었다. 아를에서 그는 처음 닥친 가장 심각한 위기 상황 속에서 자신의 귀를 잘랐다. 하지만 그 사건 이후로는 이 소도시에서 반 고흐가 완전히 혼란에 빠지

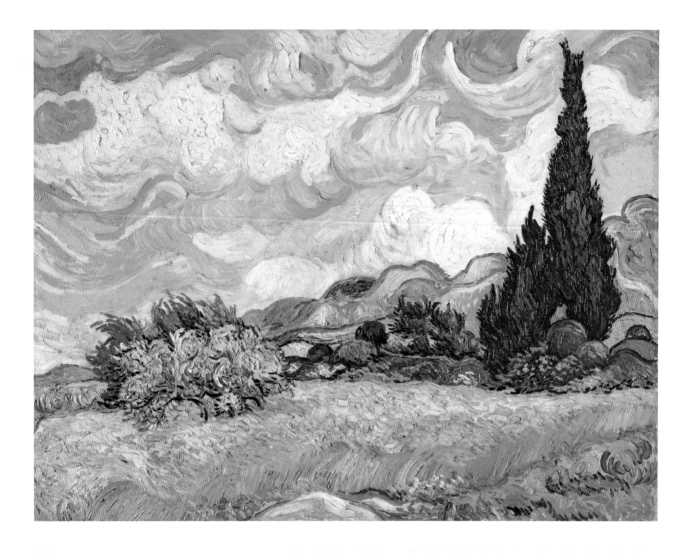

도판 98. 〈사이프러스가 있는 밀밭〉,
1889년 6월, 캔버스에 유채,
73×93cm, 메트로폴리탄 미술관,
뉴욕(F717).

고 몹시 괴로울 때조차도 그러한 극단적인 상태는 벌어지지 않았다.

생폴에서 반 고흐는 네 차례의 발병을 겪었다. 첫 번째 발병은 1889년 7월 중순, 근처 야외로 나가 채석장에서 그림을 그리고 있을 때 일어났다. 그는 물감을 먹어 음독자살을 시도했다. 대략 며칠 후에 몸은 회복되었지만 마음의 평정을 찾는 데는 한 달 정도가 걸렸다. 두 번째 위기는 아를에서 끔찍한 사건이 일어난 지 정확히 1년 뒤인 크리스마스이브에 발생했다. 이 발병 기간은 짧았고 일주일 정도 뒤부터 그는 다시 작업을 시작했다. 세 번째 위기는 이틀로 짧은 여행을 다녀오고 이틀이 지난 1890년 1월 말에 일어났다. 이번에도 회복은 상당히 빨랐다. 마지막 발병은 그해 2월 말 아를을 방문했을 때 일어났고 근 두 달가량 지속되어 회복이 가장 오래 걸렸다.

반 고흐가 정신병원에서 그린 작품들 중 〈별이 빛나는 밤〉(도판 99)은 오늘날 가장 많은 사랑을 받고 있는 그림이다. 그가 이 걸작을 단 일주일 동안 〈알피유 산맥과 올리브나무〉(도판 98), 〈사이프러스가 있는 밀밭〉(도판 98)과 함께 완성했다는 사실은 믿기 어려울 정도다. 반 고흐는 병약한 상태였지만 최고의 전성기를 맞고 있었다.

〈별이 빛나는 밤〉은 밤 풍경을 보여준다. 작품 아랫부분에는 대략 근처의 생레미에서 영감을 받은, 마을 안에 우뚝 솟은 교회가 묘사되었다. 작품은 생레미 첨탑의 높이

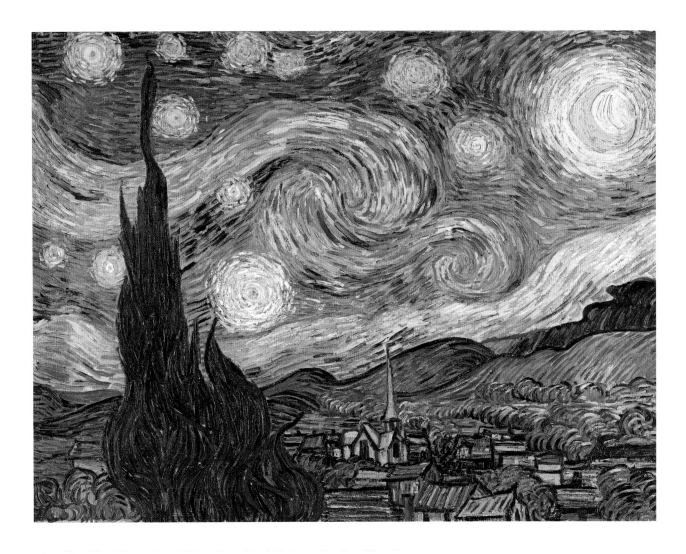

도판 99. 〈별이 빛나는 밤〉, 1889년
6월, 캔버스에 유채, 74×92cm,
현대미술관, 뉴욕(F612).

를 과장하고 둥근 돔을 경사 지붕으로 바꾸어 한층 따뜻하고 가정적인 분위기를 제공
한다. 어두운 하늘을 배경으로 빛나는. 마을 주택의 환히 불 밝힌 창문은 위안을 주는
인간의 존재를 시사한다. 병원에서 생활하는 사람에게 가족들이 함께 사는 이 집들은
비인간적인 병실과 비교할 때 분명 매혹적으로 아늑해 보였을 것이다.

하지만 풍경을 지배하는 것은 마을이 아닌 사이프러스나무이다. 사이프러스는 막
작업을 마친 밀밭 그림(도판 98)의 사이프러스를 반향한다. 반 고흐는 밤하늘을 향해
높이 솟아올라 지상과 천상을 강렬하게 연결하는 비틀린 형태의 역동성을 낱낱이
포착했다.

사이프러스나무보다 한층 수수한 올리브나무가 마을을 감싼다. 잎이 달빛을 받아
은색으로 반짝인다. 실제 알피유 산맥은 생레미와 마주보는 자리에 위치해 그림을 그
린 반 고흐의 뒤쪽에 있어야 하지만 특별히 화면 안에 그 윤곽이 담겼다. 반 고흐는
〈별이 빛나는 밤〉에서 직전의 밀밭 그림에서 묘사했던 삐죽삐죽한 산마루를 반복했다.

〈별이 빛나는 밤〉의 가장 극적인 특징이라 할 수 있는 격동하는 밤하늘이 산 위에서
맴돌고 있다. 초승달은 태양을 암시하는 금빛 후광 안에서 진동하는 듯 보인다. 응당
마을을 비춰야 할 듯한 달빛은 기이하게도 마을을 비추지 않는다. 교회는 반대 방향에

서 비치는 빛을 받고 있다. 산등성이 바로 위에 떠 있는 희끄무레한 띠는 구름 또는 안개를 나타내지만 은하수로부터도 영감을 받은 듯하다.

〈별이 빛나는 밤〉은 반 고흐가 정신병원에서 보낸 시절을 상징한다. 그가 입원했던 기간 중 3/4 정도는 정신적으로 기민하고 경이로울 정도의 창작 활동을 펼쳤지만, 일련의 위기 상황들 또한 겪었고 그로 인해 암흑에 빠져서 그림을 그릴 수 없었다. 하지만 그는 매번 극복했고 깊은 절망을 딛고 다시 일어섰다. 그는 다시 빛의 세계로 돌아왔고 다시 한 번 붓을 잡았다. 이 생기 넘치는 작품은 정신병원에서 생활하며 작업하는 도전적 상황을 극복하고자 했던 반 고흐의 분투에 대한 강력한 증거이다.

생폴에서 첫 번째 위기를 극복했다고 생각한 직후인 1889년 9월 반 고흐는 거울 속 자신의 모습을 들여다보며 〈팔레트를 든 자화상〉(Self-portrait with Palette, 이 책의 표지화)을 그릴 준비를 했다. 그는 테오에게 다음과 같은 편지를 썼다. "첫날을 시작했어. 잠에서 깼어. 나는 마치 악마처럼 야위었고 창백했어."[18] 몇 주 전 그는 물감을 삼켜 음독자살을 시도했지만 이제는 그 물감 튜브를 창조적으로 사용했다.

한 주 만에 반 고흐는 소용돌이치는 배경의 훌륭한 작품을 포함해 2점의 자화상을 더 그렸다. 〈소용돌이치는 배경의 자화상〉(Self-portrait with Swirling Background, 도판 100) 속 반 고흐는 정면을 똑바로 응시한다. 퀭한 두 눈은 단호한, 심지어 저항적이기까지 한 분위기를 자아내며 관람자에게 고정되어 있다. 그의 매섭고 조금은 냉담한 표정은 자신을 요양원 생활의 굴욕으로부터 보호하기 위해 만든 외관임을 암시한다.

배경에서 역동적이고 리드미컬한 무늬를 이루는 청록색의 열정적인 붓놀림 역시 인상적이다. 이 작품의 관람자들은 종종 소용돌이치는 붓질을 반 고흐의 혼란스러운 정신 상태를 반영한 것으로 여긴다. 하지만 반 고흐가 그저 그림 속 자신이 갖춰 입은 하늘색 정장과 배경의 균형을 맞추기 위해 다양한 파란색 색조 안에서 통합적이지만 활기 넘치는 구성을 목표로 했다는 해석 역시 가능하다.

거울 안을 응시한 채 자화상을 그리며 반 고흐는 아를에서의 발병 이후에 일어난 변화에 대해 곰곰이 생각했을 것이다. 바라건대 그는 왼쪽 귀가 있던 자리에 난 흉터를 보는 데 익숙해졌겠지만, 분명 그의 얼굴 생김새에서는 많은 괴로움의 흔적 또한 드러났을 것이다. 그는 테오에게 보낸 편지에서 다음과 같이 말했다. "사람들은 말해…… 자신을 아는 것이 어려운 일이라고, 자기 자신을 그리는 일 역시 쉽지 않지."[19] 생폴에서 그린 3점의 자화상 모두에서 그는 귀가 손상되지 않은 오른쪽 옆모습을 보여주었다.

생폴에 도착한 지 1년이 된 무렵 그는 점점 불안한 상태가 되었고 생폴을 떠나 북

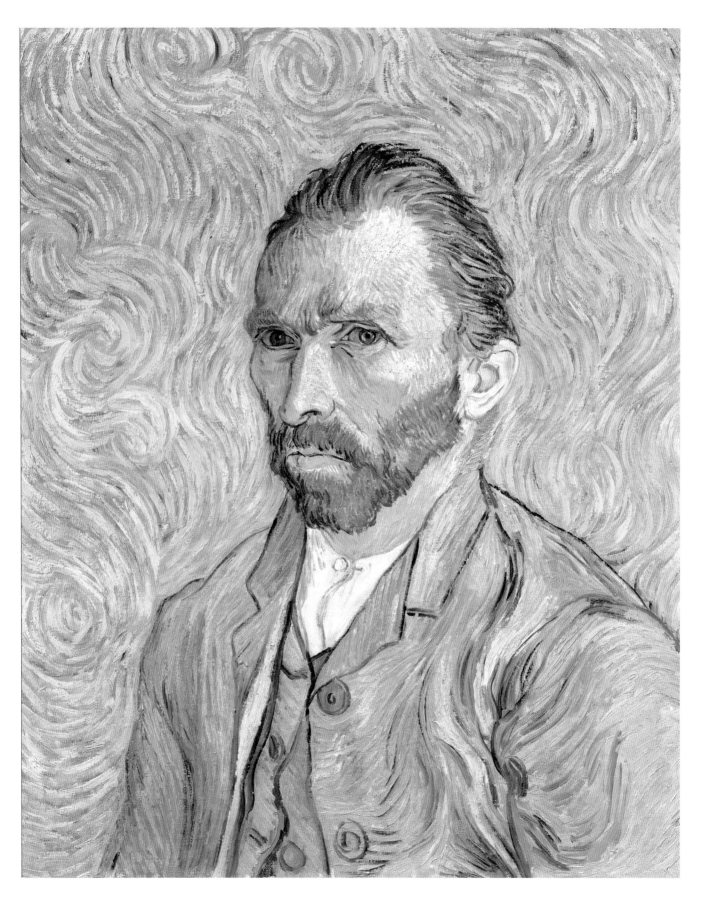

쪽으로 돌아가기를 간절히 바랐다. 그는 네 차례의 위기상황을 겪었고, 정신병원이라는 환경이 병세 회복에 성공적이지 못하다고 생각했다. 당시는 정신질환에 대한 지식이 거의 없었고 더군다나 치료에 대해서는 더더욱 아는 바가 없었다. 의사 페이론이 그를 보살피며 상태를 추적 감시하고 있었지만 그를 치료하거나 재발을 막기 위한 어떤 시도도 효과를 거두지 못하고 있었다. 반 고흐는 테오에게 보낸 편지에서 다음과 같이 말했다. "이 오래된 수도원에 모든 정신질환자들을 한데 모아놓는 것은 위험천만한 일이라고 생각해. 그 속에서 사람들은 아직 유지할 수 있는 분별력마저 모두 잃을 수 있어."[20]

반 고흐는 옮겨야 될 때라고 확신하고 테오와 페이론을 강하게 압박해 그가 떠나는 데에 동의하게 만들었다. 마지막 발병으로부터 막 2주를 넘긴 참이었지만 동생과 의사는 다소 마지못해 그가 떠나는 데에 동의했다. 페이론은 의료기록부에 반 고흐가 "회복되었다"고 낙관적으로 선언했다.[21]

지금까지도 의학 전문가들 사이에서는 반 고흐의 병인에 관해 의견이 분분하다. 일종의 간질 외에 타당성 있어 보이는 다른 진단명으로 유순환정신병(cycloid psychosis) 또는 경계성 성격장애가 제시되기도 하지만, 현재는 (이전에는 조울증으로 알려졌던) 양극성 장애라는 설이 널리 받아들여지고 있다.[22] 반 고흐는 그를 진료한 의사들이 간

질이라고 설명한 것 외에는 사실상 자신의 상태에 대해 전혀 이해하지 못했다.

의사 페이론이 퇴원에 동의한 날인 5월 13일 반 고흐는 즉각 트렁크에 짐을 싸서 기차역으로 가져가 화물열차로 먼저 보냈다. 20년 이상 이어진 그의 끊임없는 여정 끝에 이젤과 액자 몇 개, 회화용품들을 포함해 거의 모든 재산이 30kg의 트렁크 안에 들어갔다. 반 고흐는 생폴에서 150점이 넘는 그림을 완성했지만 정기적으로 테오에 게 보냈다. 생폴에서 제작한 마지막 작품들은 트렁크 안에 꾸려지거나 그가 마침내 이 곳을 떠날 때 직접 들고 갔다.

짐을 부치기 위해 생레미 역으로 가는 도중에 반 고흐는 "전원 지역을 다시 보았다. 비가 내린 뒤라 매우 신선했고 꽃이 지천으로 피어 있었다." 생폴에서 테오에게 마지 막 편지를 쓰며 반 고흐는 좀 더 건강했더라면 이룰 수 있었을 것에 대해 아쉬워했다. "훨씬 더 많은 작품들을 제작할 수 있었을 텐데."[23]

3일 뒤 반 고흐는 마지막으로 정신병원 정문 수위실을 지났다(도판 101). 테오는 반 고흐에게 생폴에서 파리로의 여정을 동행해줄 사람을 데리고 오라고 설득했지만 반 고흐는 혼자 가겠다고 고집했다. 1890년 5월 16일 반 고흐는 페이론에게 작별을 고 하고 잡역부를 대동해 타라스콩까지 갔다. 그리고 타라스콩에서 파리행 열차에 올랐 다. 그날 저녁 그는 홀로 객차에 앉아서 테오와 요 그리고 갓 태어난 조카와의 첫 만남 을 기대하며 생각에 잠겼다.

13 마침내 휴식 Rest at Last

"오베르는 정말로 아름다워.
다른 무엇보다 점점 드물어가는
오래된 초가지붕이 많아……
그것이 이 시골의 핵심이라
할 수 있지. 독특하고 그림처럼
아름다워."[1]

오베르쉬르와즈 Auvers-sur-Oise
1890년 5월~7월

반 고흐가 북쪽으로 오는 것에 테오가 동의했을 때, 테오는 형이 파리 외곽의 오베르쉬르와즈에 자리를 잡아야 한다고 제안했다. 오베르쉬르와즈는 매력적인 동네로서 예술가들로부터 많은 사랑을 받았고 피사로가 추천한 곳이기도 했다. 또 관심사를 공유하는 의사 폴 가셰(Paul Gachet)의 고향이기도 했다. 가셰는 아마추어 화가이자 미술품 수집가, 인상주의자들의 친구이기도 했다. 가셰만큼 반 고흐와 그의 건강을 다정한 눈길로 계속 지켜봐 줄 수 있는 사람이 어디에 있겠는가?

1890년 5월 17일 이른 아침 반 고흐는 파리의 리옹역에 도착했다. 테오가 역으로 마중나왔고 집으로 데려갔다. 1년 전 결혼한 테오와 요는 르픽 가에서 시테 피갈 시내와 좀 더 가까운 아파트로 이사했다. 이 아파트에서 반 고흐는 처음으로 요와 태어난 지 15개월 된 조카를 만났다. 요는 반 고흐와의 만남에 기뻐하며 놀랐다. 그녀는 다음과 같이 회상했다. "병약한 사람일 것으로 예상했지만 눈앞에 있는 사람은 건장하고 어깨가 넓은 남성이었다. 혈색이 건강해 보였고 얼굴에 미소를 띠고 있었다. 매우 단호해 보이는 외모였다."[2]

하지만 결단력 있는 태도에도 불구하고 시골에서 고립되어 1년을 보낸 반 고흐는 파리에 적응하기 힘들다고 생각했다. 그가 테오의 가족과 옛 친구들을 만나고 갤러리들을 둘러보며 즐거운 시간을 보냈으리라 예상할 수도 있겠지만, 그는 단 3일만에 서둘러 떠나기로 결심한다. 5월 20일 반 고흐는 열차를 타고 한 시간 거리에 있는 자신의 새로운 집을 찾아갔다.

파리에서 북쪽으로 30킬로미터 떨어져 있는 오베르쉬르와즈는 쾌적하고 조용한 곳이었다. 수도와 인접한 위치로 인해 풍경 화가들을 매혹하는 장소였다. 인상주의자들의 선구자로서 하천 풍경을 전문적으로 다루었던 샤를 프랑수아 도비니(Charles-François Daubigny)는 1878년 세상을 뜰 때까지 이 마을에서 살았다. 세잔은 1872년부터 1882년까지 다양한 시기에 이곳에서 작업을 했고, 피사로는 근처 퐁투아즈에 1866년부터 1883년까지 머물면서 때때로 그림을 그리기 위해 오베르로 걸어가곤 했다.

마을은 와즈 강 계곡의 햇볕이 잘 드는 북쪽 측면을 따라 뻗어 있었다. 기차역은 교회 바로 아래에 위치했다. 서쪽으로 몇 분 걸어가면 시청이 있었고 그 너머에는 계곡을 따라 구불구불 자리 잡은 작은 마을들이 퐁투아즈로 이어졌다. 와즈 계곡에서 조금

도판 104. 〈오베르 교회〉 세부, 1890년
6월, 캔버스에 유채, 93×75cm,
오르세 미술관, 파리(F789).

오베르쉬르와즈 근처의 밀밭

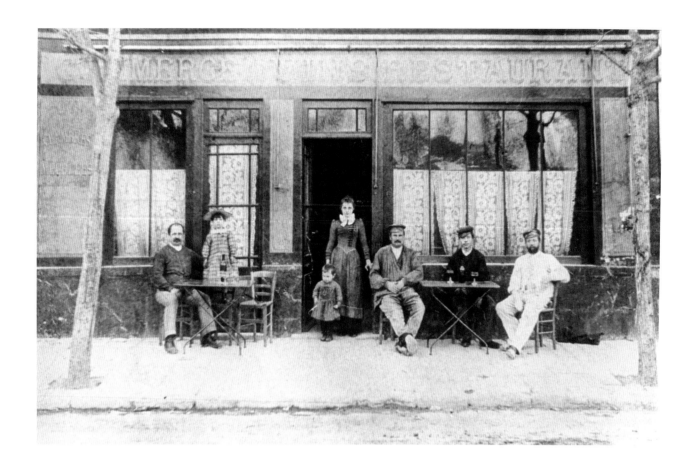

만 더 올라가면 연달아 이어지는 완만한 구릉 위로 비옥한 농지가 펼쳐졌다.

반 고흐는 시청 바로 맞은편에 위치한 카페 드 라 메리(Café de la Mairie) 즉 라부 여관(Auberge Ravoux)에 숙소를 정했다. 포도주 거래상 알베르 라부(Albert Ravoux)와 부인 아들린 루이즈(Adeline Louise)가 운영하는 곳이었다(도판 102). 이 부부는 위층 방 7개를 종종 이곳을 방문하는 예술가들에게 세를 주었다. 반 고흐는 작은 다락방을 빌렸다(도판 103). 여기에서도 그는 심신의 안정을 위해 좋아하는 판화 몇 점을 좁은 벽에 핀으로 꽂아 놓았다. 침대 머리맡과 발치에는 일본 판화 2점을 걸었는데 하나는 모자상을, 다른 하나는 매춘부와 그녀의 하녀를 묘사한 작품이었다.

반 고흐의 다락방은 작은 천창이 유일한 창이어서 작업실로 사용할 수 없었다. 다행히 1층 카페 뒤편에 '예술가의 방'이 있었고 이 방을 숙소에 머무는 다른 화가들과 함께 나누어 썼다. 옆 다락방에 머물고 있던 23세의 네덜란드인 안톤 허쉬그(Anton Hirschig)도 그중 한 사람이었다. 수십 년이 지난 뒤 허쉬그는 반 고흐에 대해 다음과 같이 회상했다. "작은 카페의 창문 앞 벤치에 앉아 한쪽 귀가 잘려나간 모습으로 당황한 눈빛을 보내던 그가 지금도 눈에 선합니다."[3]

라부 부부는 슬하에 두 딸, 열세 살배기 아들린과 두 살배기 제르맹을 두었다. 도착하고 한 달이 지난 어느 날 반 고흐는 첫째 딸을 묘사한 초상화 3점을 그렸다. 그로부터 60년을 훌쩍 넘겨 70대 후반이 된 아들린은 부모에게 전해들은 이야기를 보탠 듯한 반 고흐에 대한 기억을 들려주었다. 그녀는 이 네덜란드인이 규칙적인 생활을 했다

(상단) 도판 102. 카페 드 라 메리(라부 여관), 왼쪽부터 아르튀르 라부(Arthur Ravoux), 차녀 제르맹(Germaine Ravoux), 현관에 서 있는 장녀 아들린(Adeline Ravoux), 오베르쉬르와즈, 1890년, 엽서.

(오른쪽) 도판 103. 반 고흐가 침실로 사용했던 방, 카페 드 라 메리(라부 여관), 오베르쉬르와즈, 1950년대, 엽서.

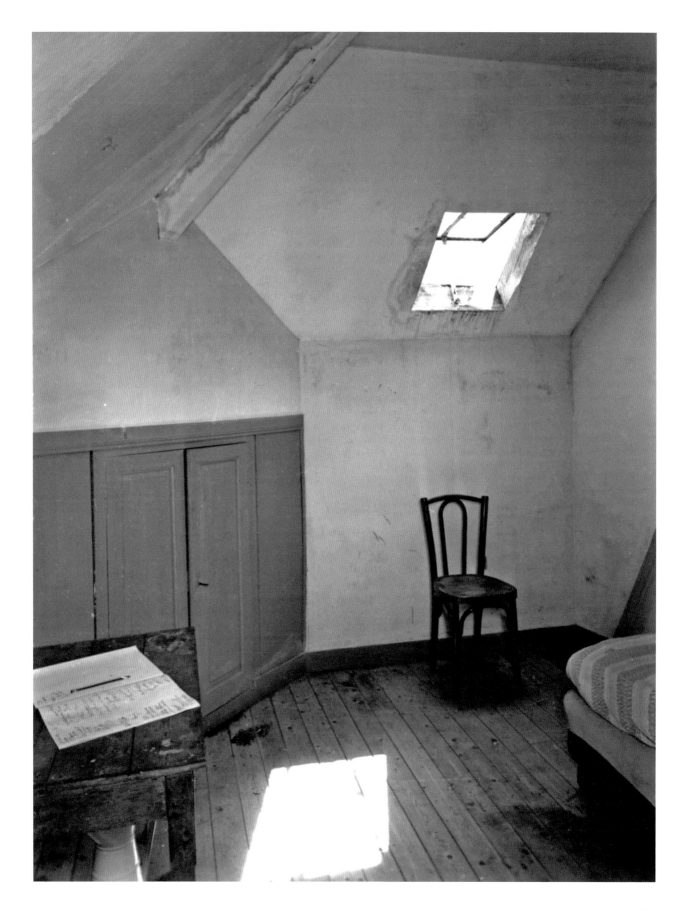

(오른쪽) 도판 104. 〈오베르 교회〉,
1890년 6월, 캔버스에 유채, 93×75cm,
오르세 미술관, 파리(F789).

(하단) 도판 105. 성당, 오베르쉬르와즈,
1930년대, 엽서.

고 회상했다. "그는 9시경에 이젤과 그림물감통을 들고 입에는 파이프를 문 채 시골로 향했습니다. 그는 입에서 파이프를 내려놓는 법이 없었죠. 그는 그림을 그리러 나갔습니다. 그리고 점심을 먹기 위해 12시 정각에 돌아왔죠. 오후에는 종종 '예술가의 방'에서 그림을 그렸습니다."[4]

이 마을에 와서 초기에 제작한 작품들 가운데 걸작 〈오베르 교회〉(*Church at Auvers*, 도판 104)가 있다. 한 장의 사진(도판 105)은 반 고흐가 어떻게 교회를 조망하는 시야를 확장해서 두 개의 길을 한층 강조했는지를 보여준다. 인상적인 구성에도 불구하고 반 고흐는 이 작품에 대한 설명에서 매력적인 색채에 초점을 맞추었다. "그 건물은 순수한 암청색의 짙고 단순한 파란색 하늘을 배경으로 자줏빛을 띠고 스테인드글라스 창문은 군청색의 푸른 조각들처럼 보인다. 지붕은 보라색이지만 일부는 오렌지빛이다. 전경에는 작은 꽃으로 덮인 화초와 햇살이 내리쬐는 분홍빛 모래가 있다." 반 고흐는 이 작품을 (도판 47과 같은) 뉘넌 교회의 오래된 탑과 묘지를 묘사한 그림들과 비교했다. "이제야 색채가 표현력이 좀 더 풍부해지고 화려해진 것 같다."[5]

오베르에서 반 고흐가 좋아한 주제는 밀밭이었다. 밀밭은 계곡 위에서부터 북쪽으로 펼쳐졌다. 반 고흐는 어머니 안나에게 편지를 썼다. "나는 구릉들을 배경으로 광활

하게 펼쳐진 이 밀밭에 완전히 빠졌어요. 바다처럼 넓고, 부드러운 노란색과 연한 초
록색과 은은한 자주색을 띠며. 쟁기로 갈고 잡초를 뽑은 땅이죠. 그리고 꽃이 핀 감자
줄기의 초록색이 곳곳에서 보여요. 모두 은은한 파란색과 흰색. 핑크색. 자줏빛을 띠
는 하늘 아래 있죠."[6] 결국 그는 이 광활하고 탁 트인 시골의 풍경을 10여점의 그림에
담았다.

　〈비 온 뒤의 밀밭〉(Wheatfields after the Rain, 도판 106)은 동네 외곽의 높은 곳에서
제작된 작품으로 초록색과 노란색이 조각조각 이어진 들판을 묘사한다. 전경의 들판
은 대체적으로 오른쪽을 향하는 반면, 그보다 멀리 떨어진 들판은 다른 각도를 향하며
흥미로운 조망을 구성한다. 이 장면은 구름띠와 근처의 솜털 같은 밝은 구름층으로 인
해 활기를 띤다.

　오베르에서 이루어진 반 고흐의 작품에서 발견할 수 있는 중요한 혁신은 그의 '두
개의 정사각형으로 이루어진' 풍경화 화면이다. 이들 풍경화는 폭 1m, 높이 50cm 크
기의 대형 작품들이었다. 이 새로운 형식으로 제작된 12점의 작품 중 하나인 〈비-오
베르〉(Rain, Auvers, 도판 107) 역시 그가 사랑했던 밀밭을 묘사한다. 왼쪽 구석에 교
회 탑이 보이고 마을은 방어적인 형태로 골짜기 안에 들어가 있다. 사선의 붓질이 세

찬 비를 표현한다. 이 기법은 반 고흐가 일본의 예술가 우타가와 히로시게(Utagawa Hiroshige)로부터 흡수한 것이 거의 확실하다. 반 고흐는 히로시게의 판화를 갖고 있었다. 전경에는 공격적으로 내리 덮치는 까마귀 몇 마리가 어렴풋이 보인다.

〈황혼의 풍경〉(*Landscape at Twilight*, 도판 108)은 정사각형 두 개가 병치된 형식의 작품 중 가장 빼어난 수작에 속한다. 빛을 발하는 늦저녁 하늘 아래 17세기에 지어진 오베르 성을 향해 길이 구불구불 이어진다. 그는 이 작품을 다음과 같이 묘사했다. "온통 짙은 색인 배나무 두 그루가 밀밭과 노란색 하늘을 배경으로 서 있고 오베르 성은 보랏빛 배경으로 짙은 녹음에 둘러싸여 있다."[7]

오베르에서의 체류는 순조롭게 흘러가는 듯 보였다. 정신병원에 한때 격리되었다가 마음이 통하는 동료들과 함께 여관에서 지내는 생활은 분명 반 고흐를 대단히 자유롭게 만들어주었을 것이다. 다시 자신이 원하는 대로 자유롭게 왕래할 수 있게 된 그는 동생 가족들과 그리 멀리 떨어지지 않은 곳에서 동료 예술가들과 함께 독립적으로 생활했다. 테오와 요 그리고 그들의 아기가 6월 8일 오베르를 방문해 하루 종일 머물렀다. 훗날 요는 반 고흐가 그들을 역에서 맞아주었고 "자신과 이름이 같은 어린 조카를 위해 장난감으로 새둥지"를 가져왔다고 회상했다.[8] 한 달 뒤에 반 고흐는 그들을 만나기 위해 하루 동안 파리를 방문했고 툴루즈-로트렉과 함께 점심을 먹었다. 하지만 오후가 되자 반 고흐는 자신이 너무 긴장했다고 느끼고 계획했던 것보다 훨씬 일찍 오

베르로 돌아갔다.

며칠 뒤에 그린 〈까마귀가 있는 밀밭〉(Wheatfield with Crows, 도판 109)은 반 고흐가 오베르에서 제작한 작품 중 가장 강렬하다. 사라지는 3개의 길과 금방이라도 비를 뿌릴 듯한 날씨, 불길한 까마귀의 조합은 그의 불안한 정신 상태를 보여주는 것으로 해석되었다. 전통적으로는 이 작품이 반 고흐의 마지막 그림으로 알려졌으나 사실 마지막 작품은 아니다.[9]

반 고흐의 죽음은 갑작스러웠고 오베르의 친구들에게 끔찍한 충격을 안겨주었다. 오베르의 친구들은 곧 닥칠 비극을 전혀 눈치 채지 못했던 것 같다. 1890년 7월 27일 오후 반 고흐는 아마도 라부의 것이었을 총을 들고 카페를 나섰다. 그날 초저녁 반 고흐는 자신을 향해 권총을 겨누었다. 이 자살 행위는 아를과 생폴에서 겪었던 것과 유사한 정신적 발작에 의해 야기되었다.[10] 총알이 그의 가슴에 박혔지만 바로 죽음으로 이어지지는 않았다.

놀랍게도 반 고흐는 비틀거리며 카페로 걸어가 계단을 올라 방으로 갔다(도판 103). 몇 분 뒤에 신음소리를 들은 라부가 급히 위층으로 올라갔고 반 고흐가 심각한 부상을 입고 침대 위에 누워있는 것을 발견했다. 오후 9시에 의사 가셰를 불렀지만 총알을 안전하게 제거하는 것이 불가능해 손쓸 수 있는 일이 거의 없었다. 이튿날 이른 아침 허쉬그가 파리로 가서 테오에게 소식을 알렸고 테오는 서둘러 정오를 막 넘긴 무렵

도판 108. 〈황혼의 풍경〉, 1890년 6월, 캔버스에 유채, 50×101cm, 반 고흐 미술관, 암스테르담(빈센트 반 고흐 재단)(F770).

(상단) 도판 109. 〈까마귀가 있는 밀밭〉,
1890년 7월, 캔버스에 유채,
51×103cm, 반 고흐 미술관, 암스테르담
(빈센트 반 고흐 재단)(F779).

(하단) 도판 110. 빈센트 반 고흐의 부
고, 1890년 7월 29일, 반 고흐 미술관
아카이브(b1494).

(p.177) 도판 111. 빈센트와 테오의 묘,
오베르쉬르와즈.

오베르로 왔다.

테오는 작은 다락방의 침대 옆에 앉아서 형의 생명이 사그라지는 것을 속수무책으로 지켜보았다. 그날 오후 비통에 잠긴 테오는 암스테르담을 방문 중인 요에게 편지를 보내 이 비극을 털어놓았다. "불쌍한 사람. 형은 충분한 행복을 허락받지 못했고 더 이상 환상을 품고 있지도 않아. 그는 외로웠고 때로 그 외로움이 그가 감당할 수 없을 정도로 컸지."[11] 반 고흐는 계속해서 파이프 담배를 피웠지만 급속도로 힘이 빠져가고 있었다. 그는 이튿날인 1890년 7월 29일 오전 1시 30분에 마지막 숨을 거두었다(도판 110).

가슴이 무너져 내린 테오는 요에게 다시 편지를 써서 형이 "지상에서는 가질 수 없었던 평온을 이제서야 찾았다"고 말했다.[12] 부단히 자신의 예술을 발전시킬 수 있는 기회를 찾아다녔던 37세의 방랑자는 마침내 그의 여정을 마쳤다. 다음 날 반 고흐는 그가 사랑했던 황금빛 밀밭 옆에 자리한 묘지의 양지바른 곳에 안장되었다.

적은 수의 반 고흐 친구들은 영구 마차를 따라 줄을 지어 카페 드 라 메리부터 오베르의 주요 도로를 따라 교회를 지나 묘지까지 걸어가며 그들 곁을 떠난 이를 추억했다. 반 고흐의 가장 충실한 친구였던 베르나르는 이튿날 이 장례식을 다음과 같이 묘사했다. "밖에는 해가 끔찍하게 뜨거웠다. 우리는 그에 대해 그리고 그가 예술에 안긴 대담한 충격과 그가 늘 생각했던 굉장한 계획들. 그가 우리 모두에게 베푼 선의에 대해 이야기하며 오베르 교외의 언덕을 올랐다."[13]

테오는 6개월 뒤 매독으로 사망했다. 테오에게는 매우 고통스러운 최후였고 요에게는 대단히 힘든 일이었다. 두 사람의 결혼 생활은 채 2년도 채우지 못하고 끝났다. 테오는 그가 입원했던 위트레흐트에 매장되었지만, 요는 1914년 그의 유해를 오베르로 옮겼다. 이로써 두 형제는 담쟁이덩굴로 함께 묶인 채 나란히 잠들었다(도판 111).

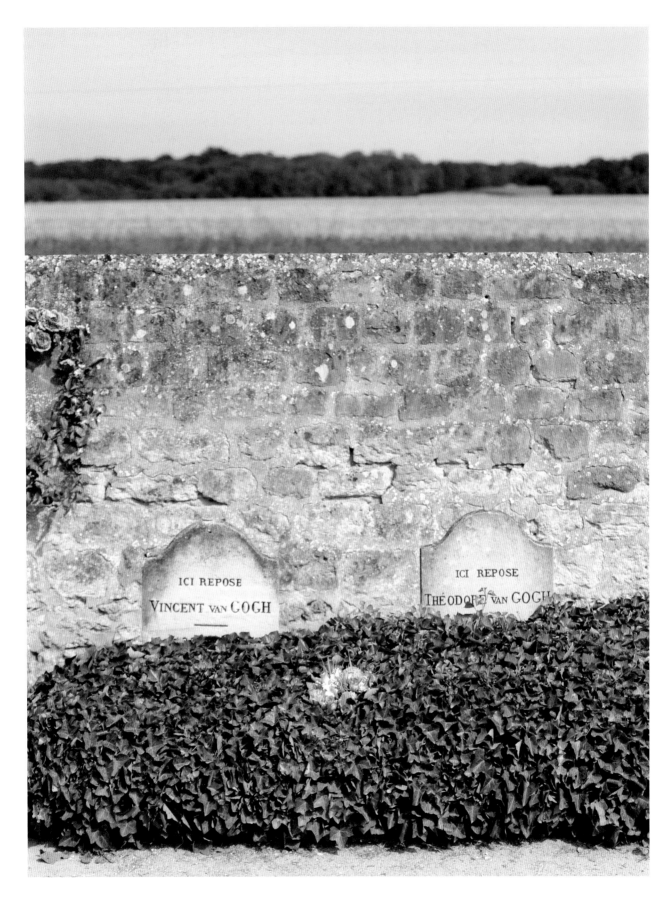

아일랜드

영국

드렌터

암스테르담

헤이그 · 네덜란드

아일워스 · 런던 도르드레흐트
 · 에텐
 · 램즈게이트 · 뉘넌

 · 안트베르펜
 브뤼셀 ·

 벨기에 독일
 보리나주 ·

 룩셈부르크

 · 오베르쉬르와즈

 · 파리

 프랑스 스위스

 이탈리아

 아를 · · 생레미드프로방스

스페인

준데르트에서 오베르까지: 반 고흐 여정의 연대기
A Chronology of Van Gogh's Homes

준데르트 Zundert

1853년 3월 30일	빈센트 빌럼 반 고흐가 준데르트(마르크트 가 26번지)에서 목사 테오도루스와 안나 반 고흐–카르벤투스의 장남으로 태어나다.
1855년 2월 17일	안나 반 고흐기 디어나다.
1857년 5월 1일	테오 반 고흐가 태어나다.
1859년 5월 16일	엘리자베스(리스) 반 고흐가 태어나다.
1862년 3월 16일	빌레미엔(빌) 반 고흐가 태어나다.
1867년 5월 17일	코르넬리스(코르) 반 고흐가 태어나다.

제벤베르겐 Zevenbergen

1864년 10월~1866년 8월	제벤베르겐의 기숙학교(잔베흐 A40번지, 현 스타시옹스트라트 16번지)에 다니다.

틸뷔르흐 Tilburg

1866년 9월~1868년 3월	틸뷔르흐의 중등학교(빌럼스플라인, 현 스타드하위스플레인 128~130번지)에 다니다. 하닉(Hannik)의 집(코르벨 57번지, 현 신트 안나플레인 18~19번지)에서 하숙하다.

헤이그 The Hague

1869년 7월 30일	본래 삼촌 빈센트(센트)가 운영했던 구필 갤러리(플라츠 14번지)에 신입사원으로 입사해 헤이그로 이주하다. 빌럼과 디나루스 부부의 집(랑에 비스텐마르크트 32번지)에서 하숙하다.
1871년 1월 29일	반 고흐 가족이 준데르트에서 헬보르트(토렌스트라트 47번지)로 이사하다.
1873년 1월 6일	테오가 브뤼셀로 이주해 구필 갤러리의 신입사원으로 입사하다.

런던 London

1873년 5월 19일경	(파리에서 며칠을 보낸 뒤) 런던으로 이주해 찰스 오바흐(Charles Obach)가 운영하는 런던 구필 갤러리(사우샘프턴 가 17번지)에서 근무하기 시작하다. 런던 남쪽 주소 미상의 곳에서 하숙하다.
1873년 8월 말	교사 우르술라 로이어와 딸 유제니의 집(핵포드 가 87번지)에서 하숙하다.
1873년 11월 12일	테오가 헤이그의 구필 갤러리로 발령받다.
1874년 8월 초	로이어의 집에서 짝사랑이 원인으로 보이는 정서적 위기 상황을 겪다.
1874년 8월 중순	술집 주인 존 파커의 집(아이비 코티지, 케닝턴 가 395번지)에서 하숙하다. 여동생 안나가 월윈으로 일하러 가기 전 런던에 잠시 들러 함께 지내다(7월 15일~8월 24일).
1874년 10월 26일	한시적으로 파리의 구필 갤러리(샤프탈 가 9번지)로 파견되다.
1874년 12월 말	헬보르트에서 가족과 함께 크리스마스를 보내다.
1875년 1월 초	런던으로 돌아가다. 구필 갤러리가 토머스 할로웨이 갤러리(베드포드 가 25번지)를 인수하고 사우샘프턴 가에서 옮기다.
1875년 5월 중순	파리의 구필 갤러리로 다시 파견되다. 7월 초부터 몽마르트르의 주소 미상의 곳에서 하숙하다. 이후 동료 직원 해리 글래드웰과 함께 지내다.
1875년 10월 18일 ~ 1876년 1월 3일	가족이 헬보르트에서 에텐(로젠달스베흐 4번지)으로 이사하다.
1875년 12월 24일	크리스마스를 에텐에서 가족들과 함께 보내다.
1876년 1월 4일	파리의 구필 갤러리로 복귀하였으나 3월 말로 해고되다.
1876년 4월 1~14일	에텐의 가족들을 방문하다.

램즈게이트 Ramsgate

1876년 4월 16일 　램즈게이트로 이주해 윌리엄 스토크스와 부인 리디아가 운영하는 기숙학교(로열 가 6번지)에서 보조 교사로 일하다. 근처(스펜서 스퀘어 11번지)에서 하숙하다.

아일워스 Isleworth

1876년 6월 말 　아일워스로 이주하다. 스토크스가 링크필드 하우스(트위크넘 가 183번지)에서 새로운 학교를 개교하다.

1876년 7월 초 　목사 토머스 슬레이드-존스와 부인 애니가 홈 코트에서 운영하는 디른 학교(트위크넘 가 158번지)로 일자리를 옮기다.

1876년 12월 20일 　크리스마스를 보내기 위해 안나와 함께 에텐으로 돌아가다.

도르드레흐트 Dordrecht

1877년 1월 9일 　도르드레흐트로 이주해 블뤼세 & 반 브람(Blussé & Van Braam) 서점(포어스트라트, 현 스헤퍼스플라인 C1602번지)에서 점원으로 일하다. 피터와 마리아 레이켄 부부(Pieter & Maria Rijken)의 집(톨브루그스트라트 바터제이드 A312번지)에서 하숙하다.

암스테르담 Amsterdam

1877년 5월 14일 　암스테르담으로 이주해 본격적인 신학 공부를 준비하고자 라틴어와 그리스어를 공부하다. 해군 공창 책임자인 삼촌 얀 반 고흐의 집(그로테 마텐부르게르스트라트 3번지)에 하숙하다.

브뤼셀 Brussels

1878년 8월 26일 　브뤼셀 근처 라켄으로 이주해 플랑드르 전도사 전문대학(플라스 세인트 카트린 5번지)에 다니다. 교회 관리인 피터 플루게(Pieter Plugge)의 집(슈멩 드 알라줘 6번지)에서 하숙하다.

보리나주 Borinage

1878년 12월 초 　보리나주로 이주해 전도사로 일하다. 전도사 벤야민 반데르하젠(Benjamin Vanderhaegen)과 함께 파튀라지(레글리제 가 39번지)에 잠시 머물다.

1878년 12월 말 　바스메스/콜퐁텐으로 이주해 계속해서 전도사로 일하다. 농부 샹-밥티스트와 에스테르 드니 부부의 집(프티바스메스 가 81번지, 현 빌슨 가 221번지)에서 하숙하다.

1879년 8월 초 　쿠에스메스로 이주해 전도사로 일하다. 전도사이자 광부인 에두아르 프랑크와 부인 셀레스트의 집(파비용 가 5번지)에서 하숙하다.

1880년 6월 무렵 　옆집 광부 찰스와 잔 데크루크 부부의 집(파비용 가 3번지)으로 옮겨 하숙하다.

1880년 8월 　예술가가 되기로 결심하다.

브뤼셀 Brussels

1880년 10월 중순 　브뤼셀로 옮기다(미디 가 72번지). 12월 왕립미술아카데미에 등록하다.

에텐 Etten

1881년 4월 말 　에텐 부모의 집(로젠달스베흐 4번지)으로 이주하다.

헤이그 The Hague

1881년 12월 25일 　헤이그(스헨크베흐 138번지, 현 헨드릭 하멜스트라트 8-22번지)로 이주하다.

1882년 1월 　시엔 후르닉을 만나다.

1882년 7월 2일 　시엔의 아들 빌럼 후르닉(훗날 반 베이크)이 태어나다.

1882년 7월 초 　옆집(스헨크베흐 136번지, 현 헨드릭 하멜스트라트 8-22번지)으로 이사하다.

1882년 8월 초 　부모가 에텐에서 뉘넌(베르흐 F523번지, 현 베르흐 26번지)으로 이사하다.

드렌터 Drenthe

1883년 9월 11일 　드렌터로 이주하다. 처음에는 호헤번으로 가서 알베르투스 하르추이커(Albertus Hartsuiker)의 집(그로테 케르크스티흐, 현 케르크스트라트 51번지; 또는 톨데이크 446번지, 현 페세르스트라트 24번지)에서 하숙하다.

1883년 10월 2일 　니우암스테르담으로 옮기다. 헨드릭 솔테(Hendrik Scholte)의 집(E34, 현 펜노르트 반 고흐스트라트 1번지)에서 하숙하다.

뉘넌 Nuenen

1883년 12월 5일	뉘넌의 부모님 집(베르흐 F523번지, 현 베르흐 26번지)으로 돌아오다.
1884년 5월 초	요하네스와 아드리아나 샤프라 부부의 집(헤이에인드 F540번지)에 작업실을 세내다.
1884년 9월 중순	마고 베게만이 자살을 시도하다.
1885년 3월 26일	아버지 테오도루스가 사망하다.

안트베르펜 Antwerp

1885년 11월 24일	안트베르펜으로 이주하다. 빌럼과 안나 브란델 부부의 집(이마지 가/랑에 빌데켄 스트라트 194번지, 현 224번지)에 하숙하다.
1886년 1월 18일	왕립미술아카데미에 등록하다.

파리 Paris

1886년 2월 28일경	파리(라발 가, 현 빅토리아 마세 가 25번지)로 이주해 테오와 함께 생활하다.
1886년 3월 초	페르낭 코르몽 화실에 등록해 6월 초까지 다니다.
1886년 6월 초	테오와 함께 르픽 가 54번지로 이사하다.
1887년 12월	폴 고갱을 만나다.

아를 Arles

1888년 2월 20일	아를로 이주하다. 알베르와 카트린 카렐이 운영하는 카렐 호텔(라 카발리 가/아메데 피쇼 가 30번지)에 머물다.
1888년 5월 1일	작업실로 노란 집(플라스 라마르틴 2번지)을 빌리다.
1888년 5월 7일	조셉과 마리 지노가 운영하는 카페 드 라 가르(플라스 라마르틴 30번지)에서 숙박하기 시작하다.
1888년 6월 첫 주	지중해의 레 생트 마리 드 라 메르를 방문하다.
1888년 9월 17일	노란 집에서 생활하기 시작하다.
1888년 10월 23일	폴 고갱이 아를에 도착하다.
1888년 12월 10일경	테오가 파리에서 요한나(요) 봉허를 만나다.
1888년 12월 17일경	테오와 요가 약혼하다.
1888년 12월 23일	테오로부터 약혼 소식을 알리는 편지를

받다. 저녁에 귀를 절단하다. 이틀 뒤 고갱이 노란 집을 떠난다.

1888년 12월 24일	오텔듀(현 플라스 펠릭스 레이)에 입원하다. 1월과 2월 얼마간은 노란 집에서 잠을 자기도 (그리고 나중에는 이곳에서 그림을 그리기도) 했지만 아를을 떠날 때까지 주로 병실에서 지내다.
1889년 4월 18일	테오와 요 봉허가 암스테르담에서 결혼하다.

생폴드모졸 Saint-Paul-de-Mausole

1889년 5월 8일	생레미드프로방스 외곽지역 생폴드모졸의 정신병원으로 옮기다.
1890년 1월 31일	테오와 요의 아들 빈센트 빌럼이 태어나다.

오베르쉬르와즈 Auvers-sur-Oise

1890년 5월 17일	파리에 도착해 테오 부부와 함께 지내다.
1890년 5월 20일	오베르쉬르와즈로 이주하다. 아르튀르 귀스타브 라부와 부인 아들린 루이즈가 운영하는 카페 드 라 메리(라부 여관)(플라스 드 라 메리 2번지, 현 제네랄 드 골 52~56번지)에서 지내다.
1890년 7월 27일	가슴에 총을 쏘다.
1890년 7월 29일	부상으로 숨을 거두다. 이튿날 오베르 묘지에 안장되다.

미주

들어가며

1) 편지 656 (1888년 8월 6일).

2) 편지 243 (1882년 7월 4일).

3) 편지 245 (1882년 7월 6일, 7일).

4) 편지 245 (1882년 7월 6일, 7일).

5) 편지 626 (1888년 6월 16~20일).

6) 편지 605 (1888년 5월 7일).

7) 편지 678 (1888년 9월 9~14일).

8) 편지 674 (1888년 9월 4일).

9) 편지 18 (1874년 2월 9일).

10) 편지 411 (1883년 12월 8일경).

11) 편지 509 (1885년 6월 22일경).

1장 어린 시절

1) 편지 274 (1882년 10월 22일).

2) 마가복음 10장 14절, 누가복음 18장 16절.

3) 편지 110 (1877년 4월 8일).

4) 편지 741 (1889년 1월 22일).

5) 편지 811 (1889년 10월 21일경).

2장 미술 거래상

1) 편지 15 (1873년 11월 19일).

2) 편지 5 (1873년 3월 17일).

3) Jo Bonger, 'Memoir', *The Complete Letters of Vincent van Gogh*, Thames & Hudson, London, 1958, vol. i, p.XXIV.

4) 편지 13 (1873년 9월 13일).

5) 1874년 1월 6일, 테오에게 보낸 동생 안나의 편지 (반 고흐 미술관 아카이브, b2679). 안나는 연습 삼아 영어로 편지를 썼다.

6) 1874년 8월 15일, 테오에게 보낸 어머니 안나의 편지 (반 고흐 미술관 아카이브, b2715).

7) 반 고흐의 영국 체류에 대한 보다 자세한 내용은 다음을 참고할 것. Carol Jacobi (ed.), *van Gogh and Britain*, Tate, London, 2019.

8) 편지 12 (1873년 8월 7일).

9) 편지 39 (1875년 7월 24일).

10) 편지 394 (1883년 10월 12일).

11) 편지 57 (1875년 11월 9일).

12) 편지 37 (1875년 7월 6일).

13) 편지 67 (1876년 1월 24일경).

3장 탐색

1) 편지 96 (1876년 11월 3일).

2) 반 고흐는 1874년 왕립미술원의 여름전시에서 이 작품(현재 암스테르담 반 고흐 미술관 소장)을 접했고, 이후 구필 갤러리 대표였던 찰스 오바흐의 집에서 이 작품의 습작으로 추정되는 작품을 보았다.

3) 편지 98 (1876년 11월 17일, 18일).

4) Görlitz, *The Complete Letters of Vincent van Gogh*, Thames & Hudson, London, 1958, vol. i, p.112.

5) 편지 154 (1879년 8월 11~14일).

4장 광부들과 함께 하는 전도사

1) 편지 693 (1888년 10월 2일).

2) 편지 151 (1879년 1~16일).

3) 편지 151 (1879년 1~16일).

4) 편지 151 (1879년 1~16일).

5) 편지 158 (1880년 9월 24일).

6) 편지 158 (1880년 9월 24일).

7) 편지 164 (1881년 4월 2일).

5장 다시 가족과 함께

1) 편지 174 (1881년 10월 12일).

2) 편지 167 (1881년 5월 중후반).

3) 편지 175 (1881년 10월 12~15일).

4) 편지 179 (1881년 11월 3일).

5) 편지 228 (1882년 5월 16일경).

6) 편지 193 (1881년 12월 23일경).

7) 편지 194 (1881년 12월 29일).

8) 편지 194 (1881년 12월 29일).

6장 시엔과의 생활

1) 편지 382 (1883년 9월 6일경).

2) 편지 194 (1881년 12월 29일).

3) 편지 199 (1882년 1월 8~9일).

4) 여러 문헌에서 그녀의 이름은 크리스틴(Christien), 클라시나(Clasina), 크리스티나(Christina) 등으로 기록되어 있지만, 반 고흐는 대개 간단하게 줄여 부르는 이름인 시엔을 사용했다.

5) 편지 224 (1882년 5월 7일경).

6) 편지 224 (1882년 5월 7일경).

7) 편지 225 (1882년 5월 10일경).

8) 편지 234 (1882년 6월 1일과 6월 2일).

9) 반 고흐가 1년 뒤 출생일을 7월 1일(편지 358, 1883년 7월 2일)로 알리긴 했지만, 아이는 1882년 7월 2일 오전 1시 30분에 태어났다.

10) 편지 246 (1882년 7월 15일과 7월 16일).

11) 편지 342 (1883년 5월 10일경), 편지 301 (1883년 1월 13일경).

12) 편지 358 (1883년 7월 2일).

13) 편지 271 (1882년 10월 8일).

14) 편지 248 (1882년 7월 19일).

15) 편지 247 (1882년 7월 18일).

16) 편지 391 (1883년 9월 28일).

17) 편지 259 (1882년 8월 26일).

18) 편지 379 (1883년 8월 23~29일).

19) 일부 서류에는 Franciskus로 쓰여 있다.

20) 『마츠타프』(Maatstaf) 1958년 9월호, p.422. — 잡지 『빈센트』(Vincent) 1971년 봄호, p.21에 영어 번역본이 실렸다. 헐스커의 상세한 조사 기록이 반 고흐 미술관에 소장되어 있다. 헐스커는 후르닉이 사망한 날짜를 1904년 11월 12일이라고 제시하지만, 실제 날짜는 1904년 11월 22~23일이다.

21) Wilkie, 1990, p.183 (빌키는 정보 출처로 헐스커를 인용하는데, 아마도 그가 헐스커의 이야기를 잘못 이해한 듯하다).

22) Carol Zemel, Van Gogh's Progress, University of California Press, Berkeley, 1997, p.52.

23) 『로테르담쉬 니우블라드』의 1904년 11월 23일자 기사를 찾는 데 네덜란드의 미술사가 마를로즈 하위스캄프(Marloes Huiskamp)로부터 큰 도움을 받았다. 이 기사의 발견을 통해 다른 기사들을 찾을 수 있었다.

24) 『하그쉬 쿠란트』(Haagsche Courant)의 한 짧은 기사(1905년 11월 24일자)는 그녀의 나이를 "40세가량"으로 전한다(도판 36-3).

25) 아드리아누스와 시엔이 살았던 베르마트스트라트는 도시의 중심지였다. 이곳은 전쟁 기간 중 폭격을 당했고, 현재는 같은 이름을 가진 다른 거리가 로테르담 북쪽 끝에 있다.

7장 저 멀리 북쪽

1) 편지 392 (1883년 10월 3일경).

2) 편지 381 (1883년 9월 5일경)과 편지 379 (1883년 8월 23~29일).

3) 편지 382 (1883년 9월 6일경).

4) 편지 382 (1883년 9월 6일경).

5) 편지 385 (1833년 9월 11일, 12일).

6) 편지 385 (1883년 9월 11일, 12일).

7) 편지 386 (1883년 9월 14일경).

8) 편지 390 (1883년 9월 26일경).

9) 편지 395 (1883년 10월 12~13일).

10) 편지 395 (1883년 10월 12~13일).

11) 편지 392 (1883년 10월 3일경).

12) Dijk and Van der Sluis, pp.148~152.

13) 편지 409 (1883년 12월 6일경).

14) 편지 409 (1883년 12월 6일경).

8장 감자 먹는 사람들

1) 편지 574 (1887년 10월 말).

2) 테오에게 보낸 테오도루스의 편지, 1883년 12월 20일 (반 고흐 미술관 아카이브, b2250).

3) 편지 410 (1883년 12월 7일경). 그는 이 구절을 썼지만 편지를 보내기 전 줄을 그어 지워버렸다.

4) 편지 413 (1883년 12월 15일경).

5) 편지 416 (1883년 12월 21일).

6) 편지 417 (1883년 12월 26일경).

7) 편지 417 (1883년 12월 26일경).

8) 편지 440 (1884년 3월 20일경).

9) 편지 507 (1885년 6월 9일경).

10) Kerssemakers, The Complete Letters of Vincent van Gogh, Thames & Hudson, London, 1958, vol.ii, pp. 445~446.

11) 편지 456 (1884년 9월 16일경).

12) 편지 456 (1884년 9월 16일경).

13) 편지 458 (1884년 9월 21일경).

14) 테오에게 보낸 테오도루스의 편지, 1884년 10월 2일 (반 고흐 미술관 아카이브, b2257).

15) 라인 크루제(Line Kruysse)에게 보낸 빌의 편지, 1886년 8월 26일 (반 고흐 미술관 아카이브, b4536).

16) 편지 486 (1885년 3월 27일).

17) Elizabeth du Quesne van Gogh, Personal Recollections of Vincent van Gogh,

Houghton Mifflin, Boston, 1913, p.44.

18) 편지 475 (1884년 12월 14일경).

19) 편지 497 (1885년 4월 30일).

20) 편지 497 (1885년 4월 30일).

21) 편지 499 (1885년 5월 2일경).

22) 편지 507 (1885년 6월 9일경).

23) 편지 507 (1885년 6월 9일경).

24) 편지 539 (1885년 11월 7일경).

25) 편지 539 (1885년 11월 7일경).

26) Kerssemakers in *The Complete Letters of Vincent van Gogh*, Thames & Hudson, London, 1958, vol.ii, p.449.

27) 편지 537 (1885년 10월 28일경).

9장 도시 생활

1) 편지 551 (1886년 1월 2일경).

2) 편지 545 (1885년 11월 28일).

3) 편지 543 (1885년 11월 20일경).

4) 편지 545 (1885년 11월 28일).

5) 편지 547 (1885년 12월 14일).

6) 편지 569 (1886년 9월 또는 10월).

7) 이 수채화가 1886년 초에 실물을 보고 제작된 것인지, 또는 리벤스가 앞서 제작한 스케치를 복제한 것인지는 불분명하다. 흑백 버전은 브뤼셀에서 발간되는 신문 『반 누 엔 스트락스』(*Van Nu en Stracks*) 1893년 8월 3일자에 실렸다. 이 수채화는 1904년 헤이그의 미술품 수집가 히데 네이란트(Hidde Nijland)가 소장했지만 이후 사라졌다. Teio Meedendorp, *Drawings and Prints by Vincent van Gogh* in the Collection of the Köller-Müller Museum, Otterlo, 2007, p. 416.

10장 보헤미안의 몽마르트르

1) 편지 569 (1886년 9월 또는 10월).

2) A. S. Hartrick, *Post-Impressionism*, LLC Central School of Arts & Crafts, London, 1916, p.7.

3) A. S. Hartrick, *Post-Impressionism*, LLC Central School of Arts & Crafts, London, 1916, pp.13~14.

4) *La Plume*, 1891년 9월.

5) 헨드릭(Hendrik)과 헤르미네 봉허(Hermine Bonger)에게 보낸 안드리스 봉허(Andries Bonger)의 편지, 1886년 4월 12일 (반 고흐 미술관 아카이브, b1841).

6) 편지 569 (1886년 9월 또는 10월).

7) Teio Meedendorp, *Van Gogh: New Findings*, Van Gogh Museum, Amsterdam, 2012, pp.97~116.

8) 데예는 『상업연감』(*Annuaire-Almanach du Commerce*, Didot-Bottin, Paris, 1889)과 1891년 파리 선거인 명부에 기록되어 있다. 뒤아멜의 주소는 1889년 1월 30일에 기재된 영국 특허출원에 기록되어 있다.

9) Jo Bonger, 'Memoir', *The Complete Letters of Vincent van Gogh*, Thames & Hudson, London, 1958, vol. i, p.KL.

10) *Mercure de France*, 1893년 4월, p.328.

11) 카롤린 반 스토쿰-하네벡(Caroline van Stockum-Haanebeek)에게 보낸 테오의 편지, 1887년 7월 10일 (반 고흐 미술관 아카이브, b727).

12) 편지 569 (1886년 9월 또는 10월).

13) 편지 626 (1888년 6월 16~20일).

14) 편지 626 (1888년 6월 16~20일).

15) François Gauzi, *My Friend Toulouse-Lautrec*, Spearman, London 1957, p.14.

16) 폴 가셰 Jr.에게 보낸 뤼시엥 피사로의 편지, Paul Gachet, *Lettres Impressionnistes*, Grasset, Paris, 1957, pp.55~56.

17) 헨드릭과 헤르미네 봉허에게 보낸 안드리스 봉허의 편지, 1886년 12월 31일 (반 고흐 미술관 아카이브, b1867).

18) 빌에게 보낸 테오의 편지, 1887년 3월 14일 (반 고흐 미술관 아카이브, b908). 테오는 이후 형 빈센트와 함께 살았던 '그해'에 대해서 썼지만 실상 2년에 가까운 기간이었다. 이것은 잘못 쓴 것으로 보인다. 하지만 두 사람 중 한 사람이 잠시 이사를 나갔었다는 의미일 수도 있다. (요에게 보낸 테오의 편지, 1889년 2월 14일; Jansen and Robert, 1999, p.160).

19) 편지 569 (1886년 9월 또는 10월).

20) 편지 695 (1888년 10월 3일).

21) 요에게 보낸 테오의 편지, 1889년 2월 14일 (Jansen and Robert, 1999, p.160).

11장 노란 집

1) 편지 714 (1888년 10월 27~28일).

2) 편지 577 (1888년 2월 21일).

3) 빌에게 보낸 테오의 편지, 1888년 2월 24일 (반 고흐 미술관 아카이브, b1145).

4) 반 고흐의 아를 시절에 대한 상세한 설명은 다음을 참조할 것. Bailey, 2016.

5) 편지 686 (1888년 9월 23~24일).

6) 편지 626 (1888년 6월 16~20일).

7) 편지 601 (1888년 5월 14일경).

8) 편지 678 (1888년 9월 9~14일).

9) 편지 682 (1888년 9월 18일).

10) 편지 602 (1888년 5월 1일).

11) 편지 674 (1888년 9월 4일).

12) 편지 676 (1888년 9월 8일).

13) 편지 684 (1888년 9월 19~25일), 편지 677 (1888년 9월 9일).

14) 편지 705 (1888년 10월 16일).

15) 편지 604 (1888년 5월 4일).

16) 편지 682 (1888년 9월 18일).

17) 편지 683 (1888년 9월 18일).

18) 편지 626 (1888년 6월 16~20일).

19) 편지 625 (1888년 6월 15~16일).

20) F472.

21) Paul Gauguin, *Avant et Après*, Crès, Paris, 1923, p.15.

22) Paul Gauguin, *Avant et Après*, Crès, Paris, 1923, p.17.

23) 편지 736 (1889년 1월 17일).

24) 편지 724 (1888년 12월 11일경).

25) 더 자세한 내용은 다음을 참조할 것. Bailey, 2016, pp.153~159.

26) 그녀는 가브리엘로 확인되었다(Murphy, 2016, pp. 217~228). 그러나 그녀의 성은 필자에 의해 발표되었다(Bailey, *The Art Newspaper*, 2016년 7월 20일 웹사이트 및 2016년 9월호 지면). 다음을 참조할 것. Bailey, 'The Mysteries of Arles', *Apollo*, 2016년 12월, pp.84~88.

27) 『르 포흠 레퓌블리캉』(1888년 12월 30일)의 기사는 1955년에 다시 게재되었다(Henri Perruchiot, *La Vie de Van Gogh*, Hachette, Paris, 1955, p.284). 필자는 『르 프티 메리디오날』(1888년 12월 29일)의 (출처가 밝혀지지 않은) 기사를 Bailey, 'Drama of Arles', *Apollo*, 2005년 9월, pp.34~36에, 『르 프티 주르날』(1888년 12월 26일) 기사를 Bailey, 2013, p.13에, 『르 메사쥐 뒤미디』(1888년 12월 25일) 기사를 Bailey, 2016, pp.157~158에 재수록하였다. 머피는 『르 프티 마르세유』(1888년 12월 25일)의 기사를 재수록하였고, 『르 프티 프로방살』(1888년 12월 25일)의 기사를 그대로 옮겼으며, 『르 프티 메리디오날』 기사의 출처를 확인했다(Murphy, 2016, pp.154~155; p.289). 머피의 2017년 책(Murphy, 2017, p. 201)에서 처음으로 6건의 기사 전체가 실렸다(도판 86).

28) Murphy, 2016, pp.94~95에서 발모시에르임이 확인되었다.

29) 편지 741 (1889년 1월 22일).

30) 편지 764 (1889년 4월 29일~5월 2일).

31) 테오에게 보낸 살의 편지, 1889년 4월 19일 (반 고흐 미술관 아카이브, b1050).

12장 정신병원으로의 은둔

1) 편지 776 (1889년 5월 23일경).

2) 반 고흐의 생폴 시절에 대한 자세한 설명은 다음을 참조할 것. Bailey, 2018.

3) Bakker, Van Tilborgh and Prins, 2018, p.156.

4) Bailey, 2018, pp.12~13; pp.115~121. 입원 등록부는 생레미시 기록보관소에 있다. 전 기록연구사 레미 방튀르(Rémi Venture)와 후임 알렉산드라 로슈-트라미에(Alexandra Roche-Tramier)에게 감사를 표한다.

5) 편지 800 (1889년 9월 5일, 6일).

6) 편지 772 (1889년 5월 9일).

7) Bailey, 2018, p.14; pp.119~120.

8) 편지 776 (1889년 5월 23일경).

9) 편지 777 (1889년 5월 31일~6월 6일).

10) 편지 779 (1889년 6월 9일).

11) 편지 800 (1889년 9월 5일, 6일).

12) 편지 803 (1889년 9월 19일).

13) F640.

14) 편지 776 (1889년 5월 23일경).

15) 테오에게 보낸 페이론의 편지, 1889년 6월 9일 (반 고흐 미술관 아카이브, b1060).

16) 편지 805 (1889년 9월 20일경).

17) 편지 783 (1889년 6월 25일).

18) 편지 800 (1889년 9월 5일, 6일).

19) 편지 800 (1889년 9월 5일, 6일).

20) 편지 833 (1889년 12월 31일~1890년 1월 1일).

21) Bakker, Van Tilborgh and Prins, 2016, p.159.

22) Bakker, Van Tilborgh and Prins, 2016, pp.121~128.

23) 편지 872 (1890년 5월 13일).

13장 마침내 휴식

1) 편지 873 (1890년 5월 20일).

2) Jo Bonger, 'Memoir', *The Complete Letters of Vincent van Gogh*, Thames & Hudson, London, 1958, vol. i, p. L.

3) 아브라함 브레디우스(Abraham Bredius)에게 보낸 허쉬그의 편지, 1933년경(Oud Holland, 1934, no.1, p.44).

4) 'Les Souvenirs d'Adeline Ravoux', *Les Cahiers de Van Gogh*, no.1, c.1956, p.11.

5) 편지 879 (1890년 6월 7일).

6) 편지 899 (1890년 7월 10~14일).

7) 편지 891 (1890년 6월 24일).

8) Jo Bonger, 'Memoir', *The Complete Letters of Vincent van Gogh*, Thames & Hudson, London, 1958, vol. i, p.LI.

9) 반 고흐의 마지막 회화 작품은 〈나무뿌리〉(*Tree Roots*, F816)와 〈오베르 근처의 농원〉(*Farms near Auvers*, F793)이다. Baert Maes and Louis van Tilborgh, 'Van Gogh's *Tree Roots* up close', *Van Gogh: New Findings*, Van Gogh Museum, Amsterdam, 2012, pp.5~71.

10) Naifeh and Smith, 2011, pp.869~885에서는 자살이 아닌 살인이었다고 주장한다. 하지만 자살임을 말해주는 강력한 증거가 존재하며 반 고흐의 가족과 친구들은 이를 믿었다.

11) 요에게 보낸 테오의 편지, 1890년 7월 28일 (Jansen and Robert, 1999, p.279).

12) 요에게 보낸 테오의 편지, 1890년 8월 1일 (Jansen and Robert, 1999, p.279).

13) 알베르 오리에(Albert Aurier)에게 보낸 베르나르의 편지, 1890년 7월 31일 (반 고흐 미술관 아카이브, b3052).

참고문헌

Martin Bailey, *Young Vincent: The Story of Van Gogh's Years in England*, Allison & Busby, London, 1990.

Martin Bailey, *Van Gogh in England: Portrait of the Artist as a Young Man*, Barbican Art Gallery, London, 1992.

Martin Bailey, *The Sunflowers are Mine: The Story of Van Gogh's Masterpiece*, Frances Lincoln, London, 2013.

Martin Bailey, Studio of the South: Van Gogh in Provence, Frances Lincoln, London, 2016.

Martin Bailey, *Starry Night: Van Gogh at the Asylum*, White Lion, London, 2018.

Nienke Bakker, Louis van Tilborgh and Laura Prins, *On the Verge of Insanity: Van Gogh and his Illness*, Van Gogh Museum, Amsterdam, 2016.

Carel Blotkamp and others, *Vincent van Gogh: Between Earth and Heaven, the Landscapes*, Kunstmuseum Basel, 2009.

Jo Bonger, 'Introduction', *The Complete Letters of Vincent van Gogh*, London, 1958, vol. i, pp. IX-LIII.

Ton de Brouwer, *Van Gogh en Nuenen*, Van Spijk, Venlo, rev. ed., 1998.

Nienke Denekamp and René van Blerk with Teio Meedendorp, *Vincent van Gogh* Atlas, Amsterdam, 2015.

Wout Dijk and Meent van der Sluis, *De Drentse tijd van Vincent van Gogh*, Boon, Groningen, 2001.

Douglas Druick and Peter Kort Zegers, *Van Gogh and Gauguin: The Studio of the South*, Art Institute of Chicago, 2001.

Ann Dumas and others, *The Real Van Gogh: The Artist and his Letters*, Royal Academy of Arts, London, 2010.

Jacob-Baart de la Faille, *The Works of Vincent van Gogh*: His Paintings and Drawings, Meulenhoff, Amsterdam, 1970.

Walter Feilchenfeldt, *Vincent van Gogh: The Years in France, Complete Paintings* 1886–1890, Wilson, London, 2013.

Martin Gayford, *The Yellow House: Van Gogh, Gauguin and nine turbulent weeks in Arles*, Fig Tree, London, 2006.

Gloria Groom (ed.), *Van Gogh's Bedrooms*, Art Institute of Chicago, 2016.

Wulf Herzogenrath and Dorothee Hansen, *Van Gogh: Fields*, Kunsthalle Bremen, 2002.

Sjraar van Heugten, *Van Gogh and the Seasons*, National Gallery of Victoria, Melbourne, 2017.

Cornelia Homburg, *Vincent van Gogh and the Painters of the Petit Boulevard*, Saint Louis Art Museum, 2001.

Jan Hulsker, *The New Complete Van Gogh: Paintings, Drawings, Sketches*, Meulenhoff, Amsterdam, rev. ed., 1996.

Colta Ives, Susan Alyson Stein, Sjraar van Heugten and Marije Vellekoop, *Vincent van Gogh: The Drawings*, Metropolitan Museum of Art, New York, 2005.

Carol Jacobi (ed.), *Van Gogh and Britain*, Tate, London, 2019.

Leo Jansen and Jan Robert (eds.), Brief Happiness: *The correspondence of Theo van Gogh and Jo Bonger*, Van Gogh Museum, Amsterdam, 1999.

Leo Jansen, Hans Luijten, Nienke Bakker, *Vincent van Gogh – The Letters: The Complete Illustrated and Annotated Edition*, Thames & Hudson, London, 2009. (www.vangoghletters.org)

Kees Kaldenbach and Michel Didier, *Pilgrimage through Life: Travelling in the footsteps of Vincent van Gogh*, Cultuurtoerisme, Amsterdam, 1990.

Alain Mothe, *Vincent van Gogh à Auvers*, Valhermeil, Colombelles, rev. ed., 2003.

Bernadette Murphy, *Van Gogh's Ear: The True Story*, Chatto & Windus, London, 2016. (*L'Oreille de Van Gogh*, Actes Sud, Arles, 2017)

Steven Naifeh and Gregory White Smith, *Van Gogh: The Life,* Profile, London, 2011.

Rebecca Nelemans and Ron Dirven, *The Sower, Gateway to a Career: Vincent van Gogh in Etten*, Van Kemenade, Breda, 2010.

Ronald Pickvance, *Van Gogh in Arles*, Metropolitan Museum of Art, New York, 1984.

Ronald Pickvance, *Van Gogh in Saint-Rémy and Auvers*, Metropolitan Museum of Art, New York, 1986.

Ronald Pickvance, *Van Gogh*, Fondation Pierre Gianadda, Martigny, 2000.

John Rewald, *Post-Impressionism: From Van Gogh to Gauguin*, Museum of Modern Art, New York, rev. ed., 1978.

Timothy Standring and Louis van Tilborgh, *Becoming Van Gogh*, Denver Art Museum, 2012.

Susan Alyson Stein, *Van Gogh: A Retrospective*, Park Lane, New York, 1986.

Chris Stolwijk and Richard Thomson, *Theo van Gogh: Art dealer, collector and brother of Vincent*, Van Gogh Museum, Amsterdam, 1999.

Mark Tralbaut, *Van Gogh: A Pictorial Biography*, Thames & Hudson, London, 1959.

Marc Tralbaut, *Vincent van Gogh*, Viking, New York, 1969.

Van Gogh à Paris, Musée d'Orsay, Paris, 1988.

Michiel van der Mast and Charles Dumas, *Van Gogh en Den Haag*, Haags Historisch Museum, The Hague, 1990.

Wouter van der Veen and Peter Knapp, *Van Gogh in Auvers: His last days*, Monacelli, New York, 2010.

Sjraar van Heugten, *Van Gogh in the Borinage: The Birth of an Artist*, Musée des Beaux-Arts de Mons, 2015.

Peter van Overbruggen and Jos Thielemans, *Van Domineeshuis tot Van Goghhuis 1764–2014*, Protestantse Gemeente, Nuenen, 2014.

Evert van Uitert, *Van Gogh in Brabant: Paintings and Drawings from Etten and Nuenen*, Noordbrabants Museum, Den Bosch, 1987.

Marije Vellekoop, Muriel Geldof, Ella Hendriks, Leo Jansen and Alberto de Tagle, *Van Gogh's Studio Practice*, Van Gogh Museum, Amsterdam, 2013.

Bogomila Welsh-Ovcharov, *Vincent van Gogh: His Paris Period 1886–1888*, Amsterdam, 1976.

Ken Wilkie, *The Van Gogh File: The Myth and the Man*, Souvenir, London, 2004.

Carol Zemel, "Sorrowing Women, Rescuing Men", *Art History*, September 1987, pp. 351-368.

크뢸러 뮐러 미술관 컬렉션 목록

Jos ten Berge, Teio Meedendorp, Aukje Vergeest and Robert Verhoogt, *The Paintings of Vincent van Gogh in the Collection of the Kröller-Müller Museum*, Otterlo, 2003.

Teio Meedendorp, *Drawings and Prints by Vincent van Gogh in the Collection of the Kröller-Müller Museum*, Otterlo, 2007.

반 고흐 미술관 컬렉션 목록

Sjraar van Heugten, *Vincent van Gogh Drawings: The Early Years 1880–1883*, Amsterdam, 1996.

Sjraar van Heugten, *Vincent van Gogh Drawings: Nuenen 1883–1885*, Amsterdam, 1997.

Louis van Tilborgh and Marije Vellekoop, *Vincent van Gogh Paintings: Dutch Period 1881~1885*, Amsterdam, 1999.

Marije Vellekoop and Sjraar van Heugten, *Vincent van Gogh Drawings: Antwerp & Paris 1885~1888*, Amsterdam, 2001.

Marije Vellekoop and Roelie Zwikker, *Vincent van Gogh Drawings: Arles, Saint-Rémy & Auvers-sur-Oise 1888–1890*, Amsterdam, parts i and ii, 2007.

Ella Hendriks and Louis van Tilborgh, Vincent *van Gogh Paintings: Antwerp & Paris 1885~1888*, Amsterdam, 2011.

이미지 출처

이 책에 수록된 회화작품과 사진자료를 제공해준 하단의 개인 및 단체에 감사하다는 말을 전하고 싶다. 사용된 모든 이미지는 저작권자들과 사용 허락 및 계약을 맺은 것이며, 미처 저작권자를 찾지 못한 일부 이미지에 대해서는 연락을 취하는 대로 적법한 절차를 밟을 것이다.

akg-images: 71, 76 (detail), 80, 83, 85, 86, 90, 92, 94 (detail), 98, 102 (detail), 113, 114, 118, 119, 145, 152, 153, 154

Alamy Stock Photo: 48 (frans lemmens), 68 (Jeroen Hillenga), 74 (frans lemmens), 148 (imageBROKER), 168 (Albert Knapp)

Bridgeman Images: 2 (detail), 6 (detail), 8 (detail), 25, 38, 89, 110, 117, 122 (detail), 128, 130, 131, 134, 135 (top), 137, 140, 141, 144, 146 (detail), 157, 158, 160, 161, 163, 166 (detail), 172 (top), 174, 176 (top)

Carnegie Museum of Art, Pittsburgh: 173

Collectie Stadsarchief Rotterdam: 64

Collection Kröller-Müller Museum, Otterlo: 42 (right), 47 (bottom), 52 (detail), 55, 58, 132

Gemeentemuseum Den Haag, on long-term loan from Cultural Heritage Agency of the Netherlands (collection Will van Eck-Nieuwenhuizen Segaar): 54

Getty Images: 16 (Tim Dirne/EyeEm), 96 (Raimund Koch), 104 (fhm), 177 (MIGUEL MEDINA/Staff)

Groninger Museum, photographer Marten de Leeuw: 67 (detail), 72

iStock: 125 (wjarek)

La Médiathèque d'Arles: 126

Martin Bailey: 84, 101, 151, 155

Nasporingen, Omtrent Vincent Van Gogh in Brabant, Mr Benno J. Stokvis: 81 (right), 88

Russell-Cotes Art Gallery & Museum, Bournemouth: 33

Shutterstock: 178 (dikobraziy)
Solomon R. Guggenheim Museum, New York: 135 (bottom)

The Armand Hammer Collection: 42 (left)
The New Art Gallery Walsall: 57

Van Gogh Museum, Amsterdam (Vincent Van Gogh Foundation): 4 (detail), 14, 18, 20, 23, 27, 28, 30 (detail), 32, 34, 36, 39, 43, 44 (detail), 46, 47 (top), 60, 62, 73, 74, 81 (left), 91, 99 (right), 106, 107, 112, 129, 150, 170, 175, 176 (bottom)

일러두기

미주는 추가 정보와 함께 인용의 출처를 밝힌다. 대체로 미주에는 출처를 간략히 표기하였으며, 주요 참고문헌에서 온전한 정보를 확인할 수 있다. 반 고흐의 편지는 2009년 레오 얀센(Leo Jansen), 한스 라우텐(Hans Luijten), 닌케 바커(Nienke Bakker)가 편집하여 발간한 결정판 『빈센트 반 고흐, 그의 편지: 도판과 주석이 달린 전집』(Vincent van Gogh, The Letters: The Complete Illustrated and Annotated Edition)(www.vangoghletters.org)을 따라 번호를 붙였다. 반 고흐의 회화는 1970년 야콥 바르트 드 라 파이유(Jacob-Baart de la Faille)가 발간한 카탈로그 레조네 『빈센트 반 고흐의 작품: 회화와 드로잉』(The Works of Vincent van Gogh: His Paintings and Drawings)에서 'F'로 식별되며 이 표기법을 따랐다. 작품 캡션에서 크기는 세로×가로 순이며 크기는 센티미터로 표기했다. 암스테르담의 반 고흐 미술관이 소장한 작품과 아카이브는 대부분 반 고흐 가족이 설립한 빈센트 반 고흐 재단 소유임을 밝혀둔다. 반 고흐가 거쳐 간 다양한 숙소의 주소는 연대기에서 확인할 수 있다. 반 고흐가 살았던 장소를 방문하기 위한 자세한 정보는 웹사이트 vangoghroute.com에서 찾아볼 수 있다.

찾아보기

[ㄱ]

가세, 폴 167, 175
가우지, 프랑수아 116
고갱, 폴 9, 11, 116, 129, 136~139, 142
고흐, 빈센트(센트) 반 (삼촌) 21, 179
고흐, 빈센트 반
 가족 13, 15, 18, 19, 31, 38~39, 42, 45~46, 50, 51, 61,
 75, 77~93, 179
 교사 생활 31~32, 180
 교육 15, 19, 179
 귀 절단 11, 139, 142~143, 147, 181
 러셀이 그린 초상화 106, 107
 리벤스가 그린 초상화 100~101, 101
 미술 거래상 13, 21, 27~29, 179
 미술가가 되기로 한 결심 39, 180
 미술교육 43, 100~101, 106, 109
 사망 176, 177, 181
 성격 29, 38, 61, 87, 106, 108~109, 120, 121
 수입 22, 32, 45, 53, 55~56, 75, 82
 외모 21~22, 23, 100~101, 106, 109, 120, 167
 유년시절 15, 19, 179
 자살 13, 160, 175, 181
 자연에 대한 사랑 19, 26, 67, 126, 132~133, 157
 전도사 11, 37~39, 180
 정서 불안 24, 27, 33, 35, 38~39, 46, 121, 139,
 142~143, 159~165, 175
 종교 15, 32~33, 35, 37~38, 50~51
 출생 15, 179
 툴루즈-로트렉이 그린 초상화 106, 106
 판화 수집 21, 29, 42, 53, 61, 95, 170, 174
 편지 34, 73, 135
고흐, 빈센트 반: 작품
 〈가을 풍경〉 92, 92~93
 〈감자 먹는 사람들〉 89, 88~89
 〈검은색 펠트 모자를 쓴 자화상〉 118, 118
 〈고갱의 의자〉 138~139, 140
 〈공공 정원의 길〉 132, 132~133
 〈구두〉 116, 117
 〈귀에 붕대를 감은 자화상과 일본 판화〉 143, 144
 〈까마귀가 있는 밀밭〉 175, 176
 〈나무뿌리〉 185
 〈노란 집〉 122, 128, 128
 〈노이 암스테르담의 도개교〉 66, 70, 72, 72
 〈눈 속에서 석탄 부대를 나르는 여성들〉 37, 38
 〈눈 속의 광부들〉 42, 42
 〈뉘넌 교회를 나서는 신자들〉 82, 83, 84
 〈뉘넌 교회의 오래된 탑〉 85, 85, 87
 〈뉘넌의 목사관〉 76, 80, 91~92
 〈뒤쪽에서 본 뉘넌의 목사관〉 81
 〈뒤쪽에서 본 집들〉 94, 98, 112
 〈드렌터의 풍경〉 72, 74
 〈땅 파는 사람〉 46, 47
 〈램즈게이트〉 30, 31, 32

〈목수의 마당과 세탁장〉 52, 53, 55
〈몽마르트르 블뤼트 팽 풍차〉 114, 115
〈반 고흐의 의자〉 2, 138~139
〈밤의 카페〉 129~130, 130
〈베 짜는 사람〉 85, 86
〈별이 빛나는 밤〉 146, 154, 160~162, 161
〈보리나주의 코크스 공장〉 36, 39, 43
〈붉은 포도밭〉 138
〈비 온 뒤의 밀밭〉 173, 173
〈비-오베르〉 173~174, 174
〈빈센트의 작업실에서 바라본 풍경〉 112, 112
〈사이프러스가 있는 밀밭〉 159~160, 160
〈새집〉 91, 91
〈소용돌이치는 배경의 자화상〉 8, 162, 163
〈스헤브닝언의 바다 풍경〉 62, 62
〈스헨크베흐의 집들〉 53, 54
〈슬픔〉 56, 57, 62
〈아를의 병원 뜰〉 143, 145
〈알렉산더 리드의 초상〉 110, 111
〈알피유 산맥과 올리브나무〉 157, 158, 159, 160~161
〈에텐의 길〉 46, 50
〈에텐의 목사관과 교회〉 44, 45, 46
〈여성과 염소가 있는 작은 집〉 90, 90
〈오베르 교회〉 166, 172, 172
〈오베르 근처의 농원〉 185
〈오스틴 프라이어스〉 26~27, 27
〈요람 옆에 무릎을 꿇고 있는 소녀〉 4, 10, 59, 60
〈작업실의 창〉 152, 153, 154
〈잔드메닉 집, 쿠에스메스〉 39, 42
〈정신병원 뜰의 나무들〉 154
〈정신병원과 예배당 전경〉 157, 157
〈정신병원의 현관〉 154, 155
〈정원 모퉁이〉 45, 47
〈침실〉 6~7, 131, 130~132
〈타라스콩으로 가는 길 위의 화가〉 133, 133~134
〈테오의 아파트에서 바라본 풍경〉 102, 113, 115
〈토탄 더미가 있는 풍경〉 70, 71
〈폭풍이 지난 뒤의 밀밭〉 151, 152
〈팔레트를 든 자화상〉 162
〈프로방스의 추수〉 134, 134~135
〈해질녘의 씨 뿌리는 사람〉 135, 135~136
〈화로 옆에 앉은 시엔〉 56, 58
〈황혼의 풍경〉 174, 175
〈회색 펠트 모자를 쓴 자화상〉 119, 120
〈흐로테 마르크트〉 99, 99~100
고흐, 빈센트 빌럼 반 (조카) 174, 181
고흐, 빌레미엔(빌) 반 (여동생) 10, 15, 77, 93, 116, 120,
 123, 134, 179
고흐, 안나 반 (여동생) 15, 24, 31, 93, 179, 180
고흐, 얀 반 (삼촌) 35, 180
고흐, 엘리자베스(리스) 반 (여동생) 15, 179
고흐, 코르넬리스(코르) 반 (남동생) 15, 179
고흐, 코르넬리스(코르) 반 (삼촌) 53~54

고흐, 테오 반 (동생) 10, 15, 55~56, 58, 59, 62, 77, 82,
 91, 103, 106, 111, 120, 123, 137,
 156, 165, 175~176
 결혼 139, 143, 167, 176, 181
 경력 22, 179
 빈센트와의 생활 93, 103, 106, 109, 111, 120, 181
 빈센트의 사망 13
 사망 176, 177
 출생 15, 179
고흐, 테오도루스 반 (아버지) 15, 18, 22, 38, 50~51, 56,
 59, 75, 77, 80, 85, 87~88
 사망 87~88, 181
고흐-카르벤투스, 안나 반 (어머니) 15, 18, 50, 59, 75,
 77, 82, 84, 91, 152,
 172
괴를리츠, 파울루스 33
구필 갤러리 20, 21, 22, 25, 28~29, 32, 61, 103, 111,
 179
 런던 22~29, 179
 브뤼셀 22, 179
 파리 27, 28~29, 103, 111, 179
 헤이그 20, 21, 61, 179
귀 절단 사건을 보도한 신문기사 139, 142, 142, 185
귀동, 알프레드 123, 126
그래픽 25, 26, 61
그린, 찰스 26
글래드웰, 해리 28, 103, 179
길 38

[ㄴ]
뉘넌 11, 13, 75, 76, 77~93, 78, 80, 81, 82, 83, 84, 85,
 95, 111, 180, 181
니우암스테르담 66, 70, 72, 72, 75, 180
니우월드 72

[ㄷ]
다이크, 안토니 반 95
데 니티스, 주세페 25, 26
데 흐로트-반 로이 가족 88~89
데크루크, 찰스와 잔 39, 40~41, 180
데예, 샤를 111, 184
도르나노, 조제프 142
도르드레흐트 11, 33, 180
도비니, 샤를 프랑수아 167
뒤아멜, 폴 111, 184
드가, 에드가 116
드니, 장-밥티스트와 에스테르 37, 180
드렌터 11, 67, 67~75, 68~69, 72, 73, 74, 80, 181
디킨스, 찰스 24, 25, 33, 56

[ㄹ]
라부 가족 170, 170, 172, 175, 181
라켄 37, 180
라파드, 안톤 반 45~46, 67, 81
램즈게이트 11, 30, 31, 32, 33, 180
러셀, 존 106, 107, 118, 136

런던 9, 11, 19, 22~29, *25, 26, 27, 28,* 31, 33, 136, 179
 케닝턴 가 24, 179
 핵포드 가 22~25, 27, 179
레 생트 마리 드 라 메르 136, 181
레이, 펠릭스 143
레이켄, 피터와 마리아 180
렘브란트 판 레인 10, 103
로쉬-트라미에, 알렉산드라 185
로이어, 사라 우르술라 22, 24, 32, 179
로이어, 유제니 24, 32, 179
로테르담 63~65, 183
루벤스, 페테르 파울 95
루스, 빌럼과 디나 21, 179
르누아르, 오귀스트 103, 109
리드, 알렉산더 *110,* 111
리들리, 매튜 *39*
리벤스, 호레이스 100~101, *101,* 109, 115, 120
리치몬드 33

[ㅁ]
마우베, 안톤 21, 46, 50, 61, 62, 67
머피, 버나뎃 185
메르퀴랑, 루이 147, 155
모네, 클로드 116
몽마주르 123, 126, 134, 138, 151
미슐레, 쥘 56
밀레, 장 프랑수아 111, 135
미예, 폴-외젠 132

[ㅂ]
바르베지에, 뱅상 142
바스메스 11, 37, 38, 180
반 고흐 (← 고흐 참조)
반 고흐의 주제 54, 85, 89~90
 구두 116
 나무 46, 138, 157, 159, 161
 도시 53~54, 99~100, 111~112, 115, 118, 121
 밀밭 151~152, 159, 173
 베 짜는 사람 85, *86*
 새 둥지 90~91
 성인 고아 54, 61
 소농의 삶 13, 19, 46, 89~91
 자화상 118, 120, 142~143, 162
 초상화 111, 126, 132, 170
 탄광촌 39, 42
 풍경 91, 92, 118, 123, 126, 134~136, 151~152, 156~157, 159
 해바라기 126, 137
반데르하젠, 벤야민 180
발모시에르, 테레즈 142, 185
방튀르, 레미 185
베게만, 마고 86~87, 181
베니삭, 마거리트 128
베르나르, 에밀 *108,* 108~109, 111, 118, 136, 176
베롤라티에, 가브리엘 139, 185
베이크, 아르놀두스 프란시스쿠스 반 63, 65
보그스, 프랭크 111
보리나주 11, *36,* 37~42, *40~41, 42,* 43, 45, 50
보스, 키 (사촌) 46, 50

보턴, 조지 33, 182
보흐, 외젠 131
봉허, 안드리스 120
봉허, 요(요한나) 139, 167, 174, 176, 181
브라반트 9, 15, 31, *48~49,* 72
브란델, 빌럼과 안나 95, 181
브렌트퍼드 33
브뤼셀 11, 22, 37, 42~43, 180
빌키, 켄 64

[ㅅ]
사센, 아우구스트 *84, 84*
살, 프레데릭 147
생레미드프로방스 11, 143, 147, 151, 161, 165, 181, 185
생폴드모졸 정신병원 11, 143, 147~165, *148~149, 153, 154, 155, 156, 157, 164,* 181
샤프라, 요하네스와 아드리아나 85, 86, 88, 91, 181
석판화 61~62
세가토리, 아고스티나 120
세잔, 폴 109, 167
셰익스피어, 윌리엄 25
쇠라, 조르주 116
쇨테, 헨드릭 180
스테방스, 알프레드 103
스토크스, 윌리엄과 리디아 31, 180
슬레이드-존스, 토머스와 애니 32, 180
시냑, 폴 116
시엔 (← 후르닉, 시엔 참조)
시엔의 사망을 보도한 신문기사 65, 183
신인상주의 115, 116, 120

[ㅇ]
아니에르 *108,* 108, 118
아를 11, 123~145, *124~125, 126, 132, 138,* 147, 181
 카페 드 라 가르 129~130, *130,* 138, 181
 카렐 호텔 123, 127, 181
 오텔듀 142, 181
 노란 집 9, 10~11, *122, 127,* 127~129, *128,* 130~131, 137~145, 181
아일워스 31~32, 180
안트베르펜 11, 92, *94,* 95~101, *96~97, 98, 99, 100,* 181
알피유 산맥 134, 147, 151, 154, 156, 157~161, *158*
암스테르담 11, 35, 50, 180
에인트호번 75
에텐 11, 31, 35, *44,* 45~51, *46, 47, 50, 51,* 179, 180
엘리엇, 조지 25
오바흐, 찰스 179, 182
오베르쉬르와즈 11, *12,* 13, *166,* 167~176, *168~169, 170, 171, 172, 177,* 181
웰윈 31, 179
위고, 빅토르 136
인상주의 13, 103, 109, 115~116, 167
일러스트레이티드 런던 뉴스 25, 61
일본 판화 95, 99, 108, 111, 115, 132, 143, 170, 174

[ㅈ]
제멜, 캐럴 64
제벤베르겐 15, 179
준데르트 15~19, *16~17, 18, 19,* 179
즈빈데렌 72

지노, 조셉과 마리 129, 130, 142, 181

[ㅋ]
카렐, 알베르와 카트린 123, 127, 129, 181
카르벤투스, 제트 (사촌) 21
케르스마커스, 안톤 86, 91~92
코르몽, 페르낭 106, 109, 116, 181
쿠에스메스 11, 38~39, *40~41, 42,* 180
크리스필스, 피터 조제프 37
클리쉬 118

[ㅌ]
턴햄 그린 32, 33, *31*
테르스티흐, 헤르마누스 61
토라키요, 사토 143
툴루즈-로트렉, 앙리 드 *106,* 106, 174
트립, 리처드 28
틸뷔르흐 15, 179

[ㅍ]
파리 11, 13, 29, *102,* 103~121, *104~105, 109, 112, 113, 114,* 167, 179, 181
 라발 가 103, 109, 181
 르픽 가 *102, 109, 110,* 111~121, *112, 113,* 181
파커, 존과 엘리자베스 24, 179
파튀라지 11, 37, 180
페이론, 테오필 147, 150, 151, 152, 156, 164, 165
포르티에, 알퐁스 111
프랑크, 에두아르 38, 180
프로방에르징겔 *63,* 63, 64, 65
프리스, 윌리엄 *33*
플루게, 피터 180
피사로, 뤼시엥 118
피사로, 카미유 109, 116, 118, 167
피터스햄 33, *34,* 35

[ㅎ]
하닉 179
하르추이커, 알베르투스 180
하위스캄프, 마를로즈 183
하트릭, 아르치볼드 106
할로웨이, 토머스 28, 179
허쉬그, 안톤 170, 175
헐스커, 안 63, 183
헤벨로, 장 150
헤이그 9~10, 11, 21, 46, 50, *52,* 53~65, *54, 55,* 67, 179, 180
 스헨크베흐 53, *54,* 54, 56, 58, 65, 67, 180
헤이그파 21
헬보르트 19, 179
호헤번 67, *68~69,* 70, 72, 75, 180
후르닉, 마리아 *4,* 10, 59~61, *60,* 63, 65
후르닉, 빌럼 *4,* 9, 10, 59~61, *60,* 63, 65
후르닉, 시엔(클라시나) 9~10, 11, 53~65, *57, 58,* 67, 72, 81, 180
 반 고흐와의 결별 67, 81
 사망 64, *64~65,* 65, 183
흐로트, 고르디나 데 89~90
흐로트, 코르넬리스 데 90
히로시게, 우타가와 173~174

감사의 글

화이트 라이온 출판사의 훌륭한 편집자 니키 데이비스에게 깊은 감사를 전한다. 그가 내게 'Living with' 아티스트 전기 시리즈의 첫 번째 책을 집필할 기회를 제공해주었다. 엠마 하버슨은 매우 유능한 프로젝트 에디터로서 뛰어난 솜씨로 이 책의 제작을 준비해주었고, 멜로디 오두산야는 홍보를 맡아주었다.

반 고흐에 대해 글을 쓰는 사람은 누구든지 반 고흐의 편지에 주석을 달았던 세 명의 편집자로부터 많은 도움을 받는다. 레오 얀센, 한스 라우텐, 닌케 바커에게 감사를 표한다. 이들이 편집한 반 고흐의 편지는 책과 온라인(vangoghletters.org)에서 만나볼 수 있다.

미술관이 소장한 회화와 드로잉을 정리해 6권의 도록을 제작한 반 고흐 미술관의 전문가들에게도 감사를 표한다(이 도록에 대한 정보는 참고문헌 마지막 부분에서 찾아볼 수 있다). 특히 과거 그리고 현재의 미술관 직원들 — 플뢰르 루즈 로자 데 칼발리오, 마이테 반 다이크, 지비 다우윌로, 모니크 하그만, 엘라 헨드릭스, 시라르 반 호튼, 아니타 호만, 테이오 메이덴도르프, 피케 파브르스트, 악셀 루거, 크리스 스톨베이크, 렌스케 세이버, 루이 반 틸보르, 루신다 티머만스, 마레이에 펠레코프, 아니타 프린드 — 에게도 고마운 마음을 전한다. 크뢸러 뮐러 미술관의 (회화와 드로잉) 도록 역시 매우 큰 도움이 되었다. 또한 글로리아 그룸이 2016년에 발표한 시카고 미술관(Art Institute of Chicago)의 훌륭한 전시 도록 『반 고흐의 침실들』(Van Gogh's Bedrooms)로부터도 큰 도움을 받았다.

내 오랜 친구들의 귀중한 도움이 없었더라면 이 책은 나오지 못했을 것이다. 프로방스의 오넬리아 카르데티니는 지역 아카이브를 조사하고 까다로운 프랑스어를 이해하는 데 도움을 주었다. 암스테르담 출신의 야프 볼덴도르프 역시 시엔 후르닉의 비극적인 이야기를 비롯해 네덜란드어 문헌 조사와 번역을 도와주었다. 런던 도서관에도 고마움을 전한다.

무엇보다 내 글을 매만져준 아내 앨리슨의 도움이 컸다. 오랫동안 그녀는 준데르트에서 오베르까지 반 고흐가 살고 작업했던 장소를 빈번하게 방문하며 반 고흐의 자취를 좇는 나와 동행해주었다. 깊은 감사를 전한다.

지은이 마틴 베일리(Martin Bailey)

반 고흐 전문가이자 예술전문기자. 미술잡지 『더 아트 뉴스페이퍼』(The Art Newspaper)의 기자로, 런던을 기반으로 활동하고 있다. 2019년 테이트 브리튼에서 개최된 전시를 비롯해 반 고흐 전시를 여러 차례 기획했다. 주요 저서로는 『나의 해바라기: 반 고흐의 걸작 이야기』(The Sunflowers Are Mine: The Story of Van Gogh's Masterpiece), 『남부의 작업실: 프로방스의 반 고흐』(Studio of the South: Van Gogh in Provence), 『별이 빛나는 밤: 정신병원의 반 고흐』(Starry Night: Van Gogh at the Asylum) 등이 있다.

옮긴이 주은정

이화여자대학교 대학원 미술사학과에서 석사 학위를 받았다. 옮긴 책으로는 『다시, 그림이다 – 데이비드 호크니와의 대화』, 『내가, 그림이 되다 – 루시안 프로이드의 초상화』, 『나는 왜 정육점의 고기가 아닌가? – 프랜시스 베이컨과의 25년간의 인터뷰』, 『현대 미술의 이단자들』 등이 있다.

표지이미지: 빈센트 반 고흐, 〈자화상〉, 1889년, 캔버스에 유채, 58×44.5cm, 내셔널갤러리, 워싱턴D.C.

Vincent van Gogh
빈센트 반 고흐

초판 1쇄 2021년 3월 10일

지은이 마틴 베일리
옮긴이 주은정

편집장 김주현　**편집** 김주현, 성스레
디자인 안태현　**제작** 김호겸
마케팅 사공성, 강승덕, 한은영

발행처 북커스
발행인 정의선
이사 전수현
출판등록 2018년 5월 16일 제406-2018-000054호
주소 서울시 종로구 평창30길 10
전화 02-394-5981~2(편집) 031-955-6980(영업)

값 32,000원
ISBN 979-11-90118-19-4(03600)

※ 북커스(BOOKERS)는 (주)음악세계의 임프린트입니다.
※ 이 책의 판권은 북커스에 있습니다. 이 책의 모든 글과 도판은 저작권자들과 사용 허락
　또는 계약을 맺은 것이므로 무단으로 복사, 복제, 전재를 금합니다. 파본이나 잘못된 책은
　교환해드립니다.